书画巨匠艺库

花鸟人物卷

潘天寿（1897年－1971年），原名天授，字大颐，号阿寿，早年自署懒道人、心阿兰若主持，晚年自署东越颐者、颐翁、雷婆头峰寿者等，浙江宁海人，中国现代著名中国画艺术家，美术教育家。毕业于浙江第一师范，后师从吴昌硕；中华人民共和国成立后曾任中国文联委员、中国美术家协会副主席、浙江省文联副主席、中国美协浙江分会主席、浙江美术学院（今中国美术学院）教授、院长等职。潘天寿精于写意花鸟和山水，布局善于造险、破险，笔墨有金石味，朴厚劲挺，气势雄阔，赋色沉着斑斓；偶作人物，兼工书法、诗词、篆刻等，都有很高的造诣，是20世纪中国画坛一代宗师。

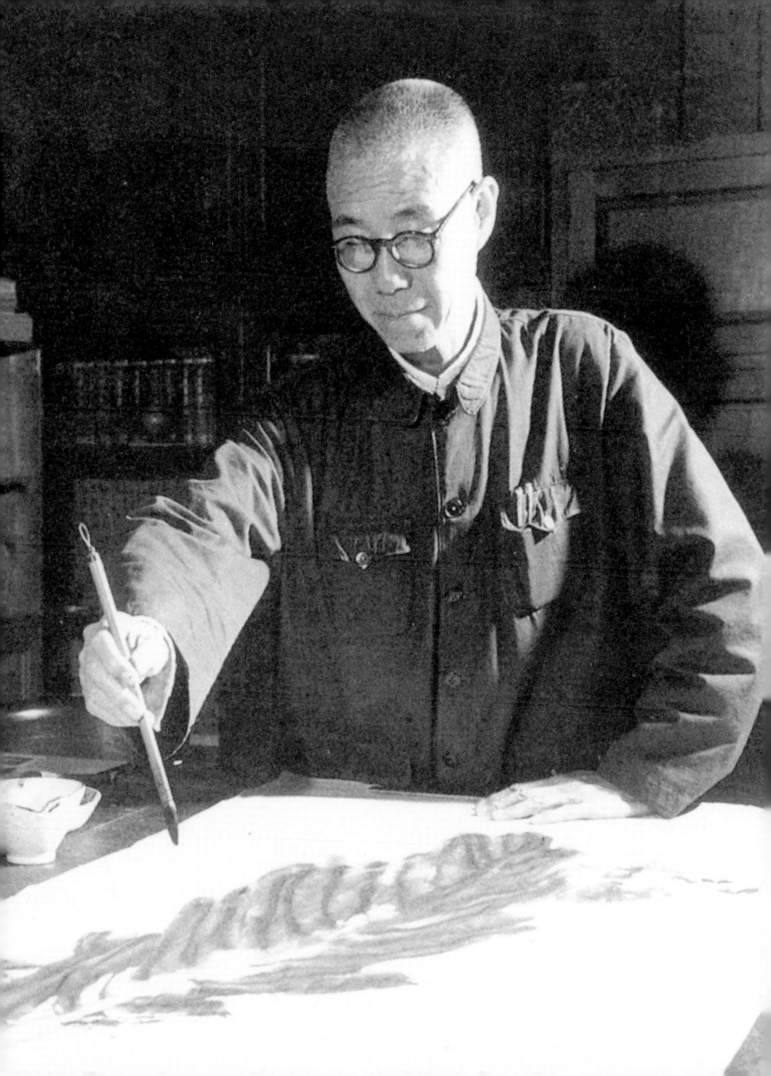

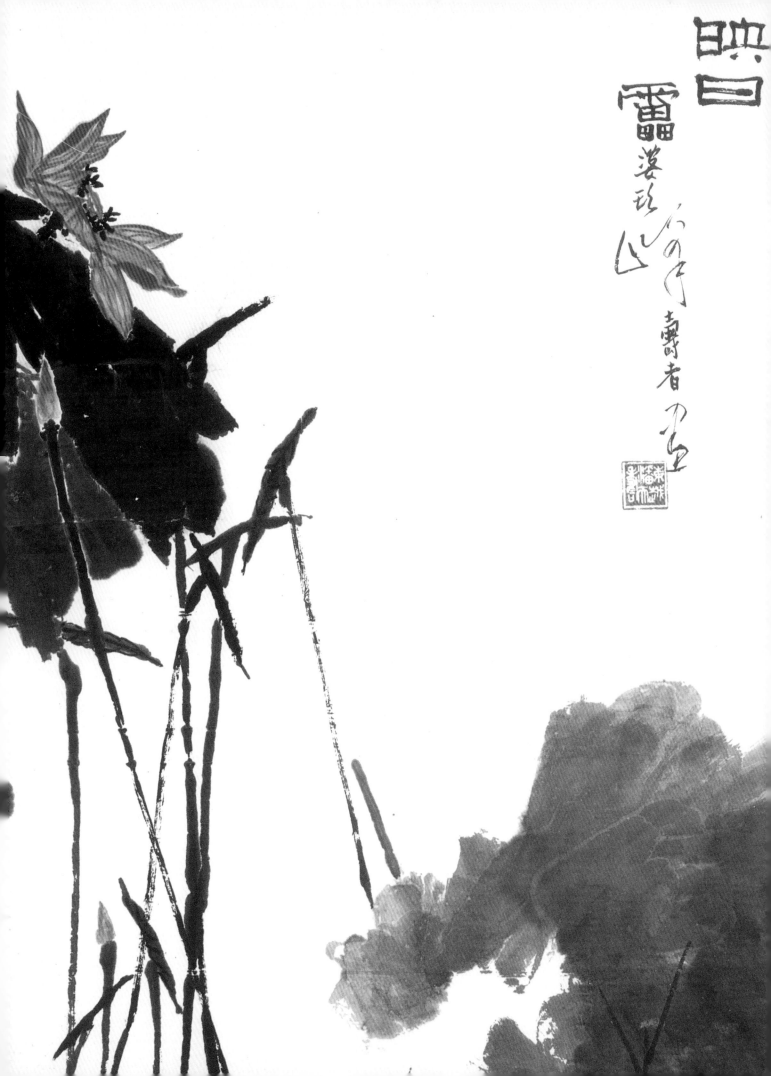

书画巨匠艺库·花鸟人物卷

潘天寿

潘天寿花鸟画论稿

潘天寿 著

叶子 编

上海人民美术出版社

前　言

在中国现代绘画史上，潘天寿无疑是一位伟大而平凡的画家。他的伟大，并不单单表现在他的绘画艺术创作，而更多的在于他那非凡的创作所蕴含着的伟大人格力量及其与众不同的精神境界。他的平凡，也不单单在于他那朴实无华的外表，更在于他那诚恳处事的态度与对事业人生的执着追求。伟大与平凡，构成了他生命的全部，也为他的人生埋下了悲凉而凄惨的伏笔。

潘天寿早岁丧母，失去亲人的悲楚与他那所处动荡复杂的年代，加上他那沉默寡言、不善交际的孤独性格，致使潘天寿逐渐形成了一种孤傲嫉世、清超绝尘的性格。这种性格一旦投注于现实世界和艺术创作中，便与他追求伟大的人生理想和高标准的艺术观发生了冲突，这就使他与一般的艺术家拉开了距离；同时，也为他的艺术创作带来了勃勃生机且充满坎坷荆棘的路程。

正是基于这种人格，这种环境，这种追求，也就造成了一代大师的产生。

——潘天寿正是这代人的杰出代表。

潘天寿的艺术成就，突出之点，主要表现在他的整个艺术创作中所蕴含着的文化意蕴与文化品格。

潘天寿的整个绘画创作进程中，既是中国文人画优秀传统的继承者，又是文人画末流的批判者。他和他的一代人，在新的时代和社会的要求下，是又一次试图将文人画的优秀传统和古典风格相融合的探索者。潘天寿艺术创作中（尤其是指画的创作）的超越前人，主要体现在对传统文人画的精神气质和生命力度上的超越。他将人之生命的全部献身给艺术，艺术与他的生命已完全结合在一起，他所遵循的艺术中的人格，并非是简单的耿直、好学、勤俭、忠实等优良品质，而更多地表现在他对艺术的那种非凡的追求和百折不挠的献身精神。他曾说："近时从事研习画事者，有作'我不入地狱，谁入地狱'之想者乎？吾将拭目以俟之。"如此倔强的个

性性格特征和对艺术的献身精神，反映在创作上，便形成他那一味霸悍、大气磅礴，充满生命活力的艺术创造上，同时也体现在他坚持中国画应走自己的路和中国传统的教育，以及山水、花鸟、人物三科分设的大胆设想中。值得注意的是，他的"三科分类教学法"是从历史沿革的考察与依据中国画发展的现实出发，并有一定的理论作依据，并非主观的臆想所为。就今天来看，也具有一定的现实意义与不可抹煞的功绩。尤其值得称道的是，他那独具风格的个性创造和那"一味霸悍"的创作风格，那大大的块面构成，大胆而新颖的构图法则，以及强烈的色彩美感，加之花鸟和山水有机融合的独创性，已成为传统花鸟走向现代的成功范典。这些不但为花鸟画的创作提供了可靠的依据，而且具有划时代的意义。加上他那人格、史学、画论、诗学、书印等各方面的成就汇于一身的全面修养。这一切的一切，在现代绘画发展史上，似无一人可与之相媲美，实为中国画坛上为数不多的一代传人。

我们称潘天寿为大师，绘画创作是一个方面，而包括绘画在内的各科综合文化修养是其更重要的一个方面。从某种意义上说，他是中国绘画走向衰弱而后振兴时期的一个时代缩影，也是成功与失败的分水岭，更是中国绘画变革时期的一位开创性的伟大人物。

中国绘画与其他画种的根本区别在于，中国画的画法不是纯粹意义上的技法技巧，中国画的画理也不是一般的绘画原理。它是一种大文化的产物，是中国文化学的一个分支。就中国画的画论来说，即指中国画的原理与法则，是中国绘画的发展、运动、变化的内在规律；中国画的画法，也不单单是指具体的技法与技巧，是集几千年的技法技巧而归于一整套的具有相当笔墨文化内涵的程式规范。然而这些技法，又非纯粹意义上的技法，而是归于用笔用墨的"参禅悟道"。它是通过每位画家的

传统笔墨功力，以意运匠，以意使法，依于物化，造化万物，实是"山川与神遇而迹化，代山川而言也"的精神外化物。这些中国画的原理与法则，不但是区别其他事物的特殊本质，而且是区分于其他画种的根本原则。因为，这些画理与画法，处处体现了中国画之道，并与中国文化息息相通。由此也可证明，中国画家为什么要十分强调人格修养、诗的意境以及气韵说、逸格论等道理之所在。

中国绘画是一种充满"玄学"的艺术，是中国文化的组成部分。尤其是笔墨，经过一千多年的积淀和演变，已不是单单的笔法墨法那种纯粹的技法，而实已升华成一种文化符号。画家在掌握了一定的笔墨技法后，并不是在单纯地画画，而是画人生、画修养，这就是画家和艺术家、名家和大师的区别所在。因而，中国绘画实与绘画学、文化学、史学、哲学、美学等学科息息相关。据此，你就不难理解潘天寿与他的平凡和伟大了。

"他特长意笔花鸟和山水，并擅指头画，偶作人物亦多别致；对诗学、书法、篆刻、画史、画论等均有极精湛的研究和著作，宜其为现代中国画坛的巨子"。

这是吴茀之先生早在 1962 年对潘天寿的评价，也是对一位中国画大师的定论。

此文摘编于《潘天寿研究》（第二集） 中叶子
《论大文化概念下的中国画批评标准》一文

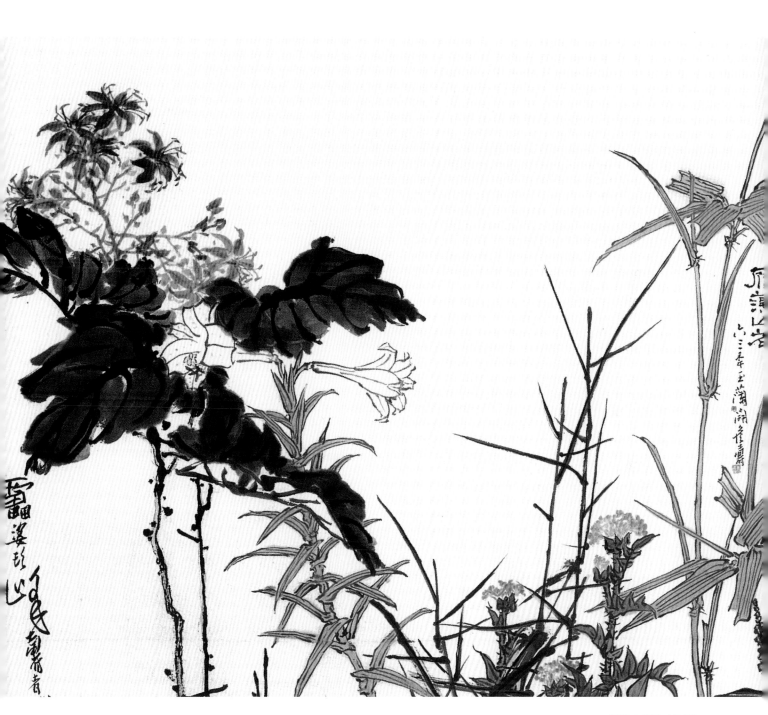

雁荡山花图（局部）

目 录

上 篇 · 画史 · 画理　　　　　　1

一 中国花鸟画简史　　　　　　　　4

二 谈中国传统绘画的风格　　　　　26

三 中国画系人物、山水、花鸟
　　三科应该分科学习的意见　　　54

四 赏心只有两三枝　　　　　　　　59

五 杂论　　　　　　　　　　　　　68

中 篇 · 画法 · 画诀　　　　　　89

一 用笔　　　　　　　　　　　　　92

二 用墨　　　　　　　　　　　　　97

三 用色　　　　　　　　　　　　102

四 布置　　　　　　　　　　　　108

五 开合　　　　　　　　　　　　116

六 虚实与疏密　　　　　　　　　130

目 录

下 篇·指头画谈　　　　　**153**

一 指头画的创始　　　　　156

二 高其佩后的指头画家　　　161

三 指头画的优缺点　　　　　166

四 指头画的技法　　　　　　170

五 结束语　　　　　　　　　184

作品欣赏　　　　　　　　**187**

潘天寿常用印章　　　　　　212

潘天寿艺术年表　　　　　　214

上篇・画史　画理

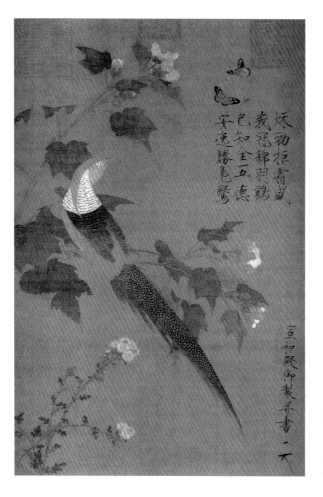

芙蓉锦鸡图　宋　赵佶

　　宋徽宗酷爱艺术，在位时将画家的地位提到在中国历史上最高的位置，存世画迹有《芙蓉锦鸡》《池塘秋晚》《四禽》《雪江归棹》等图。他的绘画重视写生，尤擅花鸟画，极强调细节，以精工逼真著称。

　　画史与画理是一个完整的综合体，是一个问题的两个方面。

　　画史，无疑就是指中国绘画发展演变的历史。就时代而分，可分为中国古代绘画史、中国现代绘画史及中国当代绘画史。就科系而分，又可分为人物画史、山水画史和花鸟画史。而从研究角度分，则又可分为通史和专史等。但不管如何，熟知掌握绘画发展史，这对每位画学研究者或画画的人来说无疑是首先必须解决的，其道理自然不言而喻。如若你在师学某位名家时，全然不知这位名家的师承渊源、技法特点、个性风格，以及在整个画史中的地位和影响，你即使花再大的气力，也必然是徒劳的，因为你不可能也无法真正掌握这位名家的艺术真谛，更不要说超越了，充其量只不过是一只井底之蛙罢了。

　　画理，一般是指绘画的原理与法则，是中国绘画一个十分重要的课题。其内容涵盖画史、画学、画法等方面。每位画学研究者和画画之人，只有在全面了解并掌握画理的基础之上，方有可能成为一名真正的学人和艺术家。

　　画史与画理两者的关系，犹如母子、血肉之关系一样。画史是画理研究的先决条件，不了解绘画发展的历史，画理的研究就失去了意义和价值。为此，只有站在历史的高度，方可将画理的研究深入精到。

潘天寿对中国画史的研究自然下过极大的功夫。早在1926年就已编著出版了《中国绘画史》，分为古代史、上世史、中世史和近世史诸编。此书编排恰当、论述精当，实为我国早期出版的较有影响的绘画通史之一。

而此编入的有关《中国花鸟画简史》，发表于1959年，全文虽篇幅不长，却言简意赅，阐述精到，见解独具。全文并没有单从历史的先后顺序加以阐述，而是结合花鸟画不同门类和派别加以分门别类介绍论述，为人们了解我国各个不同时期的花鸟画史及其艺术风格提供可参照的依据，实将整个中国花鸟画发展的历史尽收眼底。

画理方面，《谈中国传统绘画的风格》一文，则更是潘天寿对画风和画风形成之独具见解的论述。他从地理气候、风俗习惯、历史传统、民族性格和工具材料等诸个方面的关系，全面论述中国传统风格形成的原因。而对独特的艺术风格和中国传统绘画风格的特点，则更将其提升到历史的高度而加以深刻的论述。正是这种对中国传统绘画风格的独特理解和深刻的领会，才造就了一位"一味霸悍，独具风韵"的潘天寿。而在那个"中国画属封资修的年代"，潘天寿不但坚持提倡"中国画与西画必须要拉开距离"，而且结合画史发展的史实，提出了"中国画系人物、山水、花鸟三科应该分科学习的意见"，这种分科教学、因材施教、全面培养的教学实践，不但具有实践价值，而且更具现实意义。

雪景寒禽图 宋 王定国

　　王定国，工花鸟，师李安忠，亦学崔白兄弟笔法，敷色轻淡，清雅不凡，人所不及。传世作品有《雪景寒禽图》册页，设色精丽，用笔工整，神态逼肖，简淡活泼，清新可喜，逸韵飘然。

一　中国花鸟画简史

中国的花鸟画，有着悠长的历史。如古籍中《尚书·益稷》载："予欲观古人之象，日、月、星辰、山、龙、华虫，作会；宗彝、藻、火、粉米、黼、黻、絺绣，以五彩彰施于五色，作服。"《周礼·春官》载："九旗之物，名各有属，以待国事。日月为常，交龙为旂，通帛为旜，杂帛为物，熊虎为旗，鸟隼为旟，龟蛇为旐，全羽为旞，析羽为旌。"《周礼·春官》又载："周礼春官司尊彝，掌六尊、六彝之位。"郑氏注云："鸡彝、鸟彝，谓刻而画之为鸡、凤凰之形。稼彝，画禾稼也。山罍，亦刻而画之为山云之形。"在画迹方面来说，近时在长沙楚墓上出土的长方形帛画中，下截描绘着纤腰的仕女，上截就描绘着夔龙和凤凰，在天空飞翔，作斗争的情状，姿态极为夭矫。华虫就是雉鸡、隼鸡、凤凰及雉，均为鸟类，藻，就是水藻，禾稼，即农种的五谷作物，均系花鸟画的画材，足以证明吾国的花鸟画在虞、夏、殷、周的时代，已早开始，而且打定了很好的基础。此后作家辈出，如秦代烈裔，善画鸾凤，

龙凤仕女图（帛画）战国

中国花鸟画有着悠久的发展历史。此幅《龙凤仕女图》为长沙楚墓出土，系战国时的帛画。画幅下截描绘一仕女，画幅上截绘有一夔龙和凤凰。龙凤在天空飞翔，作争斗的情状，姿态极为夭矫。这些不但成为中国花鸟画的极好画材，而且足以证明花鸟画早在虞、夏、殷、周的时代已早肇始。

写生珍禽图　五代　黄筌
　　花鸟画发展到了五代，徐熙、黄筌并起。徐熙极擅写生，其画先以墨色写枝叶蕊萼，
然后敷色，呈骨气风神之态，为古今第一，史称水墨淡彩派；黄筌集薛稷、刁光胤、滕
昌祐诸家之长，先以墨笔勾勒，再敷色彩，呈浓丽精工之状，为世所未有，史称双勾体。

轩轩然惟恐飞去；汉代陈敞、刘白、龚宽并工牛马飞鸟；宋代顾景秀、刘胤祖并工蝉雀、
杂竹，陈顾野王之长花木草虫。到了唐代，作家尤多，如边鸾的蜂蝶蝉雀，山卉园
蔬；刁光胤的湖石花竹，猫兔鸟雀；滕昌祐的花鸟蝉蝶，折技蔬果，穷毛羽之变态，
夺天工之芳妍。此外薛稷的鹤，姜皎的鹰，张璪、韦偃的松，萧悦、张立的竹，李
约的梅等等，均有所专擅。到了五代徐熙、黄筌并起，为吾国花鸟画的大完成时期。
徐熙擅写生，凡花竹草虫以及蔬果药苗，无不入画，先以墨色写其枝叶蕊萼，然后敷色，
故骨气风神，为古今第一，称水墨淡彩派，发展于南唐、北宋两院之外。黄筌集薛稷、
刁光胤、滕昌祐诸家的长处，先以墨笔勾勒，再敷彩色，浓丽精工，世所未有，称
双勾体，有名于五代之末和北宋初年，发展于南唐、北宋画院之内。黄有次子居宝、
三子居寀，均画艺敏瞻，妙得天真。徐有孙子崇嗣、崇勋、崇矩，也均以画艺克承
家学。崇嗣并以祖父的技法，创造新意，不华不墨，叠色渍染，号没骨画，在他祖
父的水墨淡彩以外，别开新派，与黄派并驾驱驰，无分先后，成为我国花卉画上的

两大统系。此后学习花鸟画的作家，不入于徐，则入于黄。继黄派的则有夏侯延祐、李怀衮、李吉等，均系黄派嫡系。傅文用、李符、陶裔，均仿黄派。至崔白、崔愨、吴元瑜等出，始变黄派格法。因为崔氏兄弟，体制清瞻，笔益纵逸，遂删除院体精严的风习。然绍兴、乾道间的李安忠父子和王会，花竹翎毛最长勾勒，为黄派直系。继徐氏水墨淡彩一派的，则有崇勋、崇矩、唐希雅孙宿与忠祚以及易元吉等，所作乱石丛花，疏篁折苇，可归为徐氏一系。继徐氏没骨派的，则有赵昌、刘常、黄道宁、林椿、王友等，均擅写生，妙于设色。又陈从训之着色精妙，李迪的雅有生意，也属这一派。

墨竹图　北宋　文同

　　梅兰竹菊、枯木竹石为中国花鸟画的另一支流，是承继萧悦、张立的墨竹及徐熙水墨淡彩的因缘。北宋的文同、苏轼二家为墨竹画法的创始人。所作墨竹，以浓墨为面，淡墨为背，笔法精妙，潇洒之极。

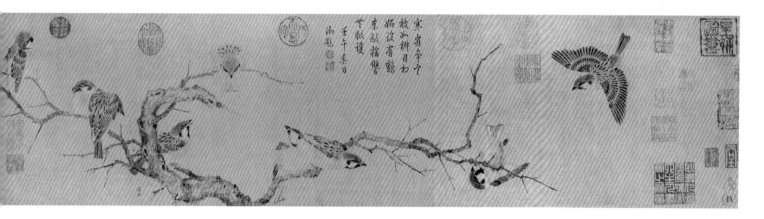

寒雀图卷　北宋　崔白

北宋时，花鸟画坛涌现出崔白、崔慤、吴元瑜等名家大师。崔氏兄弟所绘花鸟，体制清瞻，笔法纵逸，遂变院体精严的风气，始变黄派格法。

又吾国梅兰竹菊、枯木竹石的墨戏画，是吾国花卉画的另一支流，也由萧悦、张立的墨竹和徐派水墨淡彩的因缘，大为兴起。墨竹则由文与可、苏东坡二家，汇集它的技法，继文、苏而起的，则有黄斌老、李时雍、杨吉老、程望、田逸民等，墨梅自僧惠崇、仲仁以后，则有扬无咎、汤正仲、赵孟坚等等。其余如郑思肖的善墨兰，温日观长于水墨葡萄，倪涛的水墨草虫等等，真大有不胜屈指之概，已开元、明大写花鸟的先锋。原来花鸟画自五代徐、黄并起，分道扬镳以后，骎骎乎有与人物画并驾齐驱，欲夺取人物画中心地位而代之的趋势。元代，虽时间不长，而于花鸟画亦人才济济。钱舜举工山水，人物尤长，花卉妍丽，师法赵昌，同时赵孟頫、陈仲仁、陈琳、刘贯道等，

枇杷山鸟图页　宋　林椿

林椿，南宋时期画家。孝宗淳熙年间曾为画院待诏。绘画师法赵昌，工画花鸟、草虫、果品，设色轻淡，笔法精工，设色妍美，善于体现自然的形态，所绘小品为多，当时赞为"极写生之妙，莺飞欲起，宛然欲活"。

均以兼擅花鸟有名。仲仁，江右人，精长花鸟，师法黄筌，含毫命思，追配古人，为学黄派的健者。其直承黄派而为元代花鸟画巨擘的有王渊。渊，字若水，花鸟肖古而不泥古，尤精水墨花鸟竹石，堪称当代高手。又赵孟坚师钱舜举，往往迫真，谢佑之的仿赵昌，设色深厚，臧良之师王渊，盛懋之师陈仲美，亦均以花鸟有名。

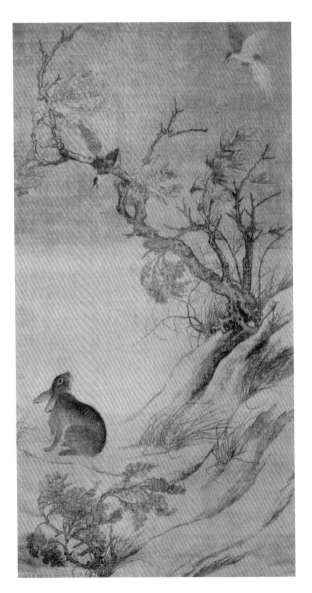

双戏图　宋　崔白

　　崔白所作花鸟，善于表现荒郊野外秋冬季节中花鸟的情态神致，尤精于败荷、芦雁等的描绘，手法细致，形象真实，生动传神，富于逸情野趣。崔白的花鸟画打破了自宋初百年来由黄筌父子工致富丽的黄家富贵为标准的花鸟体制，开北宋宫廷绘画之新风。

四梅图卷 南宋 扬无咎

 墨梅自僧惠崇、仲仁之后，承继者有扬无咎、汤正仲、赵孟坚等诸家。扬无咎
极擅墨梅、墨竹，其所作墨梅，笔法清朗、风格野逸，极呈梅花超逸自然之态。

写生珍禽图（局部） 宋 赵佶

 《写生珍禽图》是徽宗写生花鸟画的典范，笔调朴质简逸，全用水墨，对景写
生，无论禽鸟、花草均形神兼备。

　　元代墨戏画的作者尤多，以画材而说，以"四君子"为最盛，花鸟次之，枯木窠石又次之。"四君子"以墨竹为盛，墨梅次之，墨兰、墨菊为下。当时画家中兼擅墨竹者，如赵孟頫，不以墨竹名，而以金错刀法写竹，为古人所鲜能。高克恭，墨竹学黄华，不减文湖州。侯世昌的墨竹是学黄华而别成家法。倪云林、吴仲圭，虽以山水负盛名，而于竹石均极臻妙品。专长"四君子"的则有管道升，晴竹新篁，笔意清绝。李衎墨竹，冥搜极讨，用意精深。柯九思，烟梢霜樾，丘壑不凡。杨维翰，墨兰竹石，潇洒精妙。其余工墨兰的有邓觉非、翟智等。长墨菊者有赤盏希曾等，均有声望于当时。

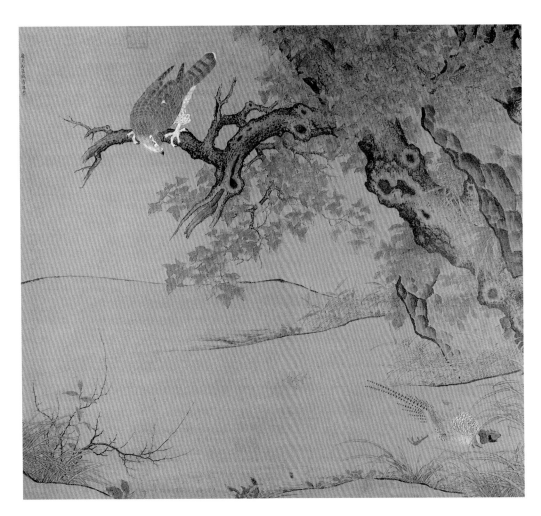

枫鹰雉鸡图　宋　李迪
　　李迪，擅绘竹石、鹰鹊、犬猫、耕牛、山鸡，长于写生，间作山水小景。构思精妙，功力深湛，雄伟处动人心魄。所作《枫鹰雉鸡图》笔法精妙传神，形态娇嫩可爱。

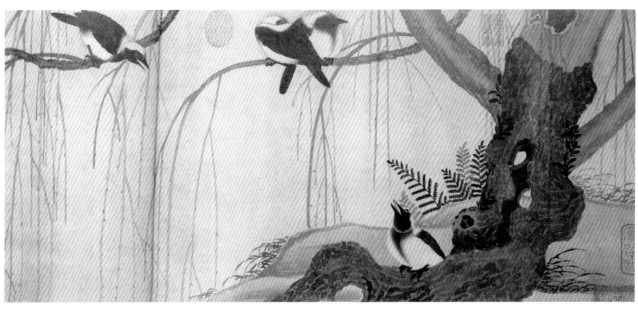

柳鸦图（局部） 宋　赵佶

　　宋徽宗赵佶热爱画花鸟画自成"院体"，是古代少有的艺术天才与全才。他的花鸟绘画，重视写生，强调细节，以精工逼真著称。

八花图卷（部分） 元　钱选

　　元代的花鸟画坛，人才济济，钱选便是其中的杰出代表。他创作的花卉，师法赵昌，笔法柔劲秀润，设色清丽淡雅，别出新意。

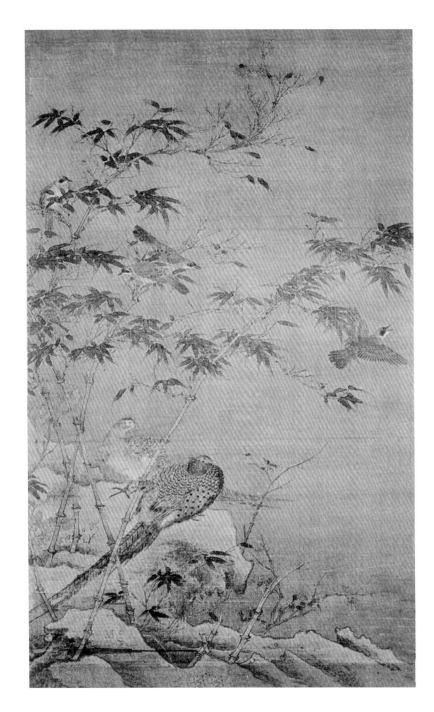

翠竹翎毛图　宋　佚名

　　明代花鸟画，虽亦宗述徐、黄二体，然比之元代则有所振展，沙县边文进，宗黄派而作妍丽工致的风调，实为明代院派花鸟的祖先。鄞人吕纪，继承他的体格，浓郁灿烂，尤臻妙境。继承边、吕以后的，有钱永善、俞存胜、邓文明、陆锡、童佩、罗素、唐志尹等。无锡陈穉，花鸟入黄筌古纸中，几不能辨。诸暨陈老莲，奇古厚健，推有明代第一，亦属黄派。鄞人杨大临花鸟佳者，绝胜吕纪，亦直承此派。其他如王毂祥、朱子朗、张子羽、孙漫士设色浓艳，足与黄、赵乱真，以及吴郡唐子

畏等，均属精妍工丽的体格，似赵昌而别开生面，而与黄派相并行的。华亭孙克弘，写生花鸟，可以抗衡黄、赵。南昌朱谋谷、江阴朱承爵，秀润潇洒，是追踪徐派的。广东林良，以他精致巧整的功力，更放纵其笔意，遂开院体写意的新格。休宁汪肇，山水、人物学戴文进，而写意花鸟，豪放不羁，颇与林良相似。又吴县范启东，遒逸处，颇有足观。石田翁高致绝俗，山水之外，花鸟虫鱼，草草点缀，而情意已足。陈白阳一花半叶，淡墨欹毫，愈见生动，是循徐氏水墨淡彩而稍简纵的一路。山阴徐文长，涉笔潇洒，天趣灿发，可称散僧入圣，殊无别派可言，归其统系，实近于徐氏而与林良同为大写一派。又吴县陆包山，花鸟得徐氏遗意，不是白阳之妙而不真。长洲周之冕，勾花点叶，设色鲜雅，最有神韵，是能撮取白阳、包山二家之长，均有明代花鸟画中能得新意而有独特成就的。

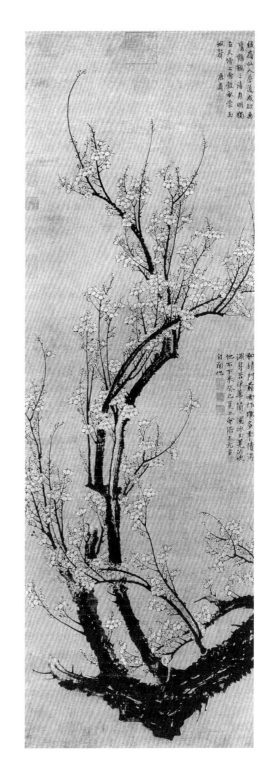

南枝春早图　元　王冕

　　王冕为元代杰出的花鸟画家。他一生爱好梅花、种梅、咏梅，又攻画梅，亦善画竹。求者踵至。画梅学杨无咎，花密枝繁，行草健劲，生意盎然，尤善于用胭脂作梅骨体，别具风格。

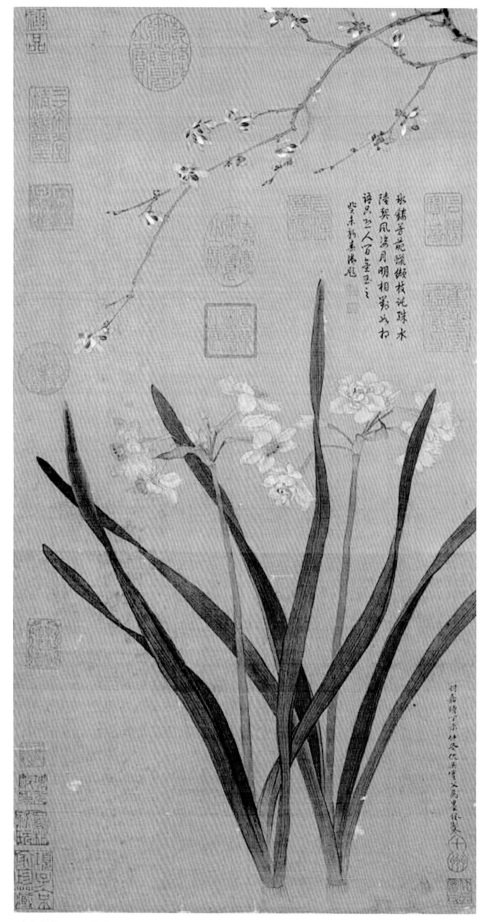

水仙蜡梅　明　仇英

　　明代著名画家，擅画人物，尤长仕女，既工设色，又善水墨、白描，能运用多种笔法表现不同对象，或圆转流美，或劲丽艳爽。偶作花鸟，亦明丽有致。

总之明代的花鸟画，可说新意杂出而作家亦特多，然主要归纳起来，也不过边文进、吕纪的黄氏体，林良、徐渭的大写派，陈白阳的简笔水墨淡彩派，周之冕的勾花点叶体四大统系。

墨戏画，原以水墨简笔的梅兰竹菊以及枯木窠石等为主材，有明水墨花鸟大盛以后，大部的墨戏花卉，每可划入写意花鸟范围之内，它的界限，不易如宋元时的清楚。例如：徐文长的水墨简写诸作品，着笔草草，实系一有力的墨戏画家，然而诸史籍，均将他划在花鸟大写派的范围之内。因为水墨写意花鸟，实渊源于墨戏画而长成的。

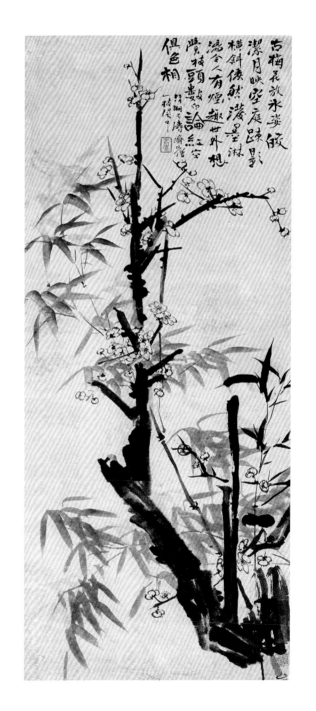

双清图　明　石涛
　明清之交的著名画家，画风疏秀明洁，晚年用笔纵肆，墨法淋漓，格法多变，尤精册页小品；花卉潇洒隽朗，天真烂漫，清气袭人。

柳塘翠羽图轴　明　林良

　　林良为明代又一花鸟画大家。他以精致巧整的功力，简括劲健的笔法，灵动多变的色墨，创造出别具神韵的新格，为明代写意花鸟的开创者。

明代墨戏画，亦墨竹墨梅为最盛，作家亦极多，以墨竹著名的长洲宋克，字仲温，雨叠烟森，萧然绝俗。无锡王绂，号九龙山人，能在遒劲纵横之外而见姿媚。昆山夏昶，字仲昭，烟姿雨态，偃仰疏浓，动合矩度。钱塘鲁得之，远宗文湖州、吴仲圭，是翰墨中精猛之将。长墨梅的有：诸暨王冕，字元章，墨梅历绝古今潇洒绝俗。毗陵孙隆，字从吉，墨梅与夏㚟齐名。擅墨兰的有长洲周天球，华亭朱文豹，长洲陈元素，墨花横溢而秀媚却近衡山。秦淮马守真，得管仲姬法，尤有秀逸之趣，墨菊，则有浮梁计礼，余姚杨节，均以草书法画墨菊，超妙不落凡近。此外如漷县岳正，鄞县王养濛，擅墨戏葡萄。瑞金丁文进，长枯木禽鸟。僧大涵，长水墨牡丹，均为明代墨戏画的有名作者。

桃花白头　明　陈洪绶

陈洪绶，一生以画见长，人谓其人物画成就"力量气局，超拔磊落，在仇（英）、唐（寅）之上，盖明三百年无此笔墨"，他的花鸟画也非常出色，当代国际学者推尊他为"代表17世纪出现许多有彻底的个人独特风格艺术家之中的第一人"。陈洪绶去世后，其画艺画技为后学所师承，堪称一代宗师。

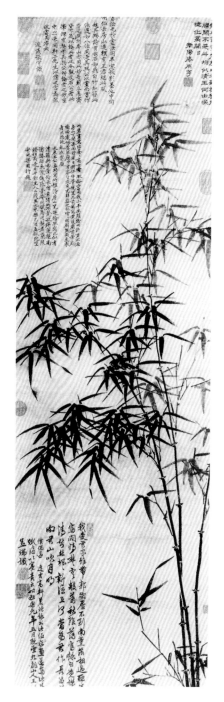

墨竹图　明　王绂

明代的墨戏画，以墨竹墨梅为最盛。且名家辈出，代有传人。著名的墨竹画家有宋克、王绂、夏昶、鲁得之等。

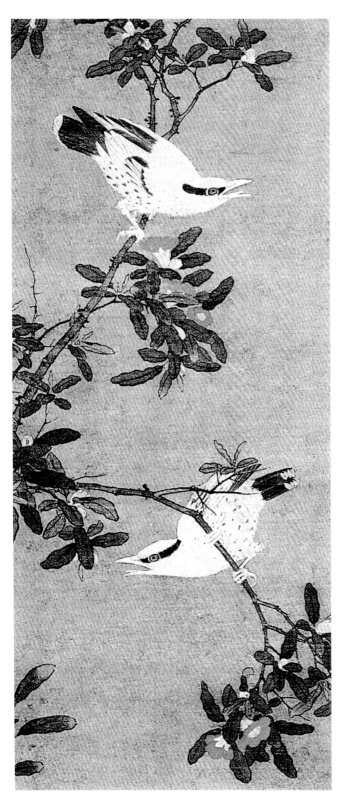

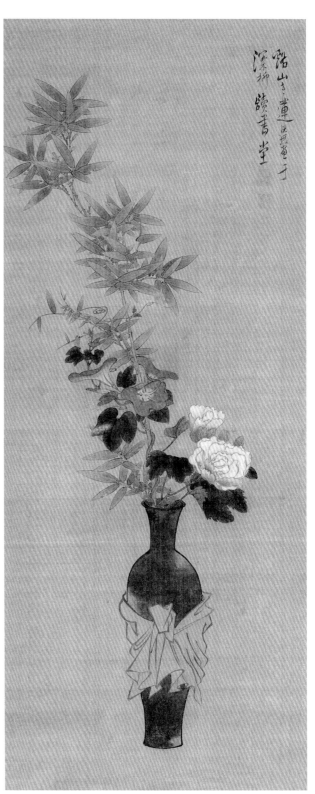

榴花双莺图　明　吕纪
　　吕纪的花鸟画承继边景昭而有所发展。所作花鸟，天真灿烂，精妙绝伦。承学此派的还有钱永善、俞存胜、邓文明等。

瓶花　明　陈洪绶
　　陈洪绶是一位擅长人物、精工花鸟、兼能山水的绘画大师，与北方崔子忠齐名，号称"南陈北崔"。线条清圆细劲中又见疏旷散逸。

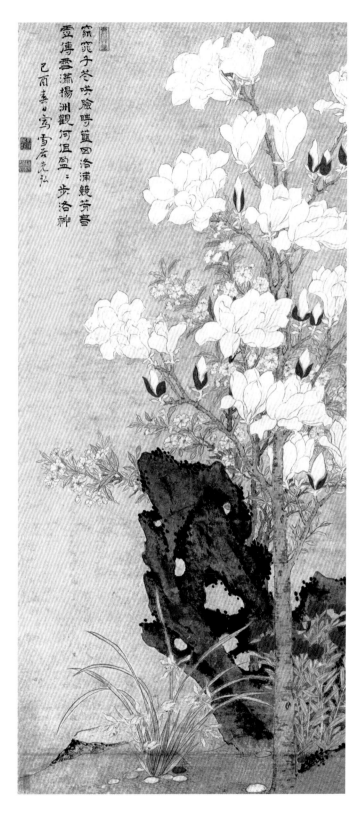

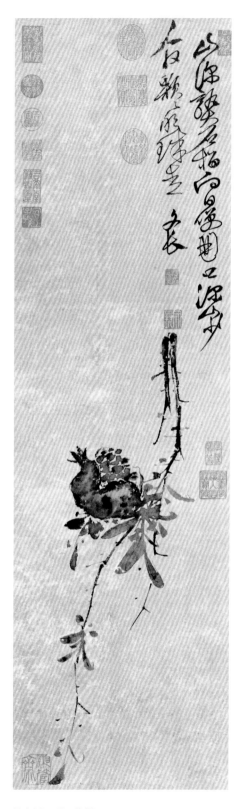

玉堂兰石图　明　孙克弘

　　孙克弘天资高敏，刻意书、画，画山水学马远，云山仿米芾，花鸟似徐熙、赵昌，竹仿文同，兰仿郑思肖，时写人物、仙释，兼带梁楷，纵横点缀，皆有根据。

榴实图　明　徐渭

　　徐文长的花鸟，水墨淋漓，气势磅礴，天趣无限，与陈淳并称"青藤白阳"，为明代水墨大写意花鸟的杰出代表，对后世影响较大。

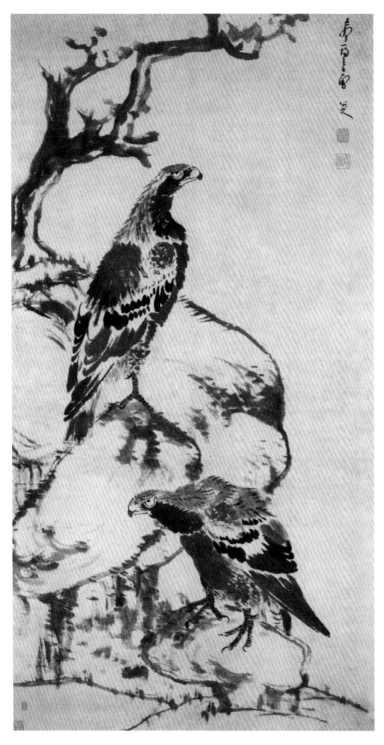

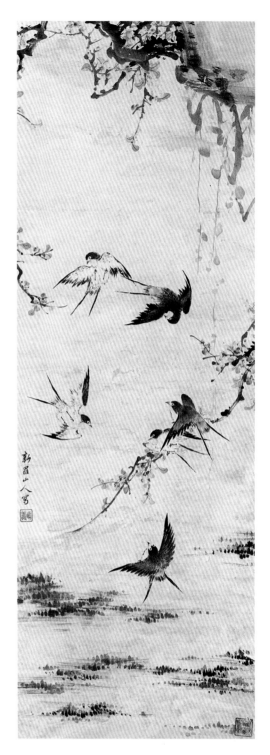

双鹰图　明　八大山人

　　清代的花鸟画，不但变化繁多，而且气势直驾人物、山水之上。清初的石涛、八大承白阳、徐渭写意之长，显得孤高奇逸，纵横排奡，为清代大写意派的泰斗。

桃花燕子图　清　华嵒

　　清代花鸟画坛，多以大写意水墨为尚，及华新罗出，力追古法，脱去习俗，呈清新俊逸之风韵，为清代花鸟又一变化。

　　清代的绘画，以花卉画为最有特殊光彩，不但变化繁多，而且气势直驾人物、山水画之上。清初僧八大、石涛承白阳、天池，谓写意派之长，孤高奇逸，纵横排奡，为清代大写意派的泰斗。开江西、扬州二派的先河，康熙年间恽南田，以徐崇嗣画派为归，全以颜色渲染，独开生面，为纯没骨体，一时学习的人很多。如：马扶曦、张之畏、杜卡美，以及恽南田的女儿恽冰等，称为常州派。当时蒋南沙承黄筌的勾勒法，并影响周之冕的勾花点叶体，自成格调，称为蒋派。又当时王武花鸟介于恽、蒋之间而略近于蒋，亦是庄重的一个派路。除恽、蒋、王三家外，乾隆间有邹一桂、吴博垕，为近似忘庵而独辟门户的作家。又乾隆间，兴化李复堂为蒋南沙弟子，兼受天池、石涛写意派的影响，一变面目，而成大写意一派，与当时同侨居扬州的金冬心、罗两峰、陈玉几、李晴江、高南阜、边寿民，同称为扬州派。又有张敔、张赐宁与高南阜同工，亦为当时有名的花鸟画家。又铁岭高其佩，以指头作画，间写花鸟草虫，纵横奇古，不可一世，实为清代花鸟画的特派，继起者他的外甥朱编瀚等。

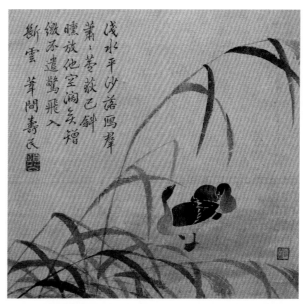

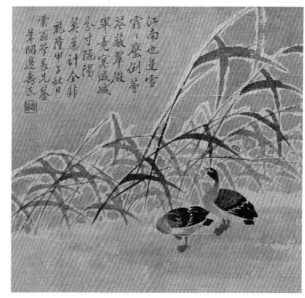

芦雁图册　清　边寿民
　　清代的花鸟画坛，除以上名家大师外，尚有蒋廷锡、王武、邹一桂等，另有乾隆年间兴化地区涌现出来的李复堂、金冬心、罗聘、李晴江、高南阜、边寿民等写意花鸟名家，以及张敔、张赐宁和以指画名世的高其佩等。

　　原来清初花卉，恽南田以徐崇嗣精妍秀逸之体树立新帜，为花鸟画正宗。学习的人，风靡一时。同时蒋南沙、王忘庵亦精工妍丽，树范于康、雍间为世人所宗法，其势不亚南田之盛。乾隆间，李复堂以天池、石涛意致，大肆奇逸，一变清初花鸟画的风趣，足与南田抗衡，学南沙、忘庵的人，大为减少，然而自放太过，不免流于粗犷，及华新罗出，又领为秀逸，这是清代花鸟的又一变化。故乾、嘉以后，学习花鸟画的人，不学南田，就追迹青藤，或规范复堂，师法新罗，而南沙、忘庵二派，几乎成为废格了。咸、同间，会稽赵撝叔，宏肆古丽，开前海派的先河，山阴任伯年继之，花鸟出陈老莲，参酌小山、撝叔，工力特胜，允为前海派的突出人才。光、宣间，安吉吴昌硕，初师撝叔、伯年，参以青藤、八大，雄肆朴茂，称为后海派领袖，齐白石继之，花鸟草虫，特重写生，风韵独擅，使近时花卉画，得一新趋向。

　　清代花鸟画，自写意派大发展以后，写意诸花鸟画家，均能以游戏的态度作简笔的水墨花卉，以及梅兰竹菊等等，则墨戏画，竟可全并入水墨写意花卉范围之内。仅有专门水墨的"四君子"作家，未能列入，而仍归于墨戏画范围。清代墨梅画家，有吴县金俊明，曲折纵横，出于扬无咎。仁和金冬心，密蕊繁花，极为雅秀。甘泉高西唐、休宁汪巢林、扬州罗两峰、通州李方膺，均以墨梅有名于当时。墨竹、墨兰作家，除大写意派的石涛、吴昌硕诸家特擅墨竹以外，则有兴化郑板桥，随意挥洒，苍劲绝伦。仁和诸曦庵，动利匀整，得鲁千岩法，以及汪静然、何其仁等，均系兰竹能手。

　　吾国花鸟画，从以上简略的历史看来，至少有近四千年的悠长时间，它的发展过程，是无人可以比拟的。它的崇高成就也是无人可以比拟的，是极乐天国中的一株灿烂的奇葩；是吾国六亿人民所喜闻乐见的，也是全世界群众一致所爱好的。换言之是我们东方民族的宝物，也是全世界群众的宝物。我们是中国绘画工作者，必须在党的"百花齐放，推陈出新"的总方针指导下，在花鸟画已有的灿烂基础上，作进一步的辉煌发展，自然没有丝毫怀疑的了。

　　　　　　（附注：此文约写于 1959 年）

任颐　清　五瑞图

清晚期，在上海地区涌现出一批杰出的花鸟画家，其中以赵之谦、任伯年、吴昌硕为代表。任氏的花鸟画，笔法生动，色泽明艳，画法新颖，实为海派中的佼佼者。

花鸟草虫册（局部） 清 华嵒

蒿献英芝图 清 郎世宁

设色花卉 清 恽寿平

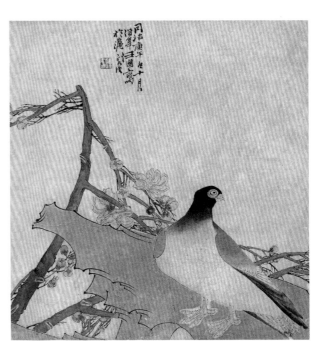

鸽子桃花 清 任颐

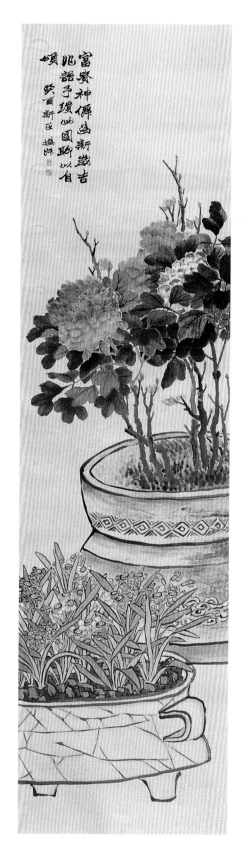

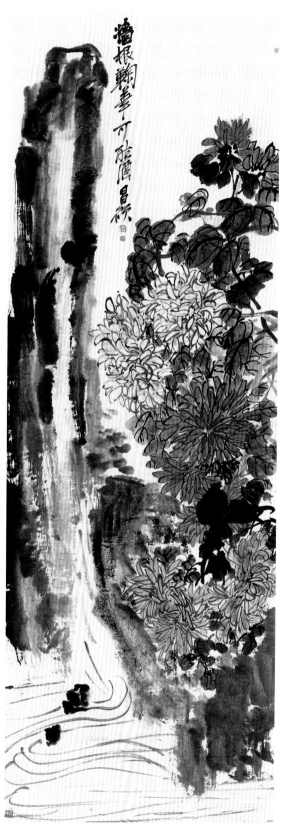

牡丹图　清　赵之谦

　　赵之谦长于分析综合，他把恽南田的没骨画法与"扬州八怪"的写意画法相结合。将清代两大花鸟画流派合而为一，创造出新的风格。用富有金石气的笔法勾勒，粗放厚重而妙趣横生。

墙根菊花可沽酒　清　吴昌硕

　　吴昌硕被称为后海派领袖。他的花鸟，取法伯年、撝叔，参以青藤、八大，雄肆朴茂，风韵独擅。

二　谈中国传统绘画的风格

1．传统风格的形成

（一）地理气候的关系

（二）风俗习惯的关系

（三）历史传统的关系

（四）民族性格的关系

（五）工具材料的关系

2．艺术必须有独特的风格

（一）世界的绘画可分东西两大统系，中国传统绘画是东方绘画统系的代表

（二）统系与统系间，可互相吸取所长，然不可漫无原则

（三）小统系风格、个人风格与大统系民族风格的关系

（四）独特风格的创成，是一件不简单的事

3．中国传统绘画的风格特点

（一）中国绘画以墨线为主，表现画面上的一切形体

（二）尽量利用空白，使全画面的主体主点突出

（三）颜色尽量应用明豁的对比，且以墨色为主色

（四）合于观众的欣赏要求处理明暗

（五）合于观众的欣赏要求处理透视

（六）尽量追求动的精神气势

（七）题款和钤印更使画面丰富而有变化，为中国绘画特有的形式美

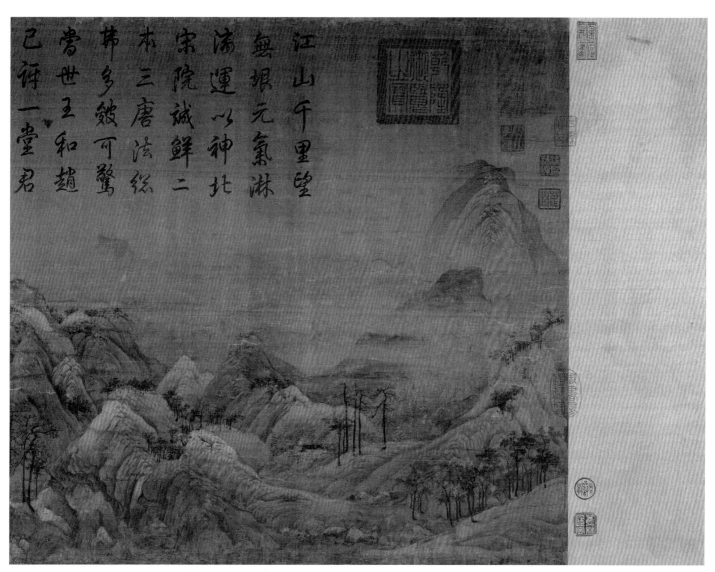

江山千里望
無垠元氣淋
滿運以神北
宋院誠鮮二
本三唐涂絵
韓多皴可驚
當世王和趙
已許一堂君

千里江山图卷（局部）　北宋　王希孟

　　地理气候自然环境对于艺术风格往往有直接的影响。我国黄河
以北，天气寒冷，空气干燥，且重山旷野，故山石的轮廓，多严明
刚劲，色彩单纯强烈，所以形成了北方的金碧辉映与水墨苍劲的山

1. 传统风格的形成

风格二字，原是一个抽象的名词，常用于文学艺术方面，一般是指文学艺术在表现形式上互不相同的风情、格调、趣味等特征。科技方面的发明创造，只讲究功能效率的强弱好坏，而无需注重形式和风格的区别。例如美国的原子能技术与苏联的原子能技术，中国的数学与英国的数学，互相都可以直接引入、直接应用。而文艺作品却要讲究形式与风格的独特性。同样的题材内容，可以用不同的形式风格来表现。例如以绘画来说，同是一个踊跃缴公粮的题材，用油画的方式方法来表现与用中国传统绘画的方式方法来表现，在风格上就大不相同。而以中国绘画形式来说，又有白描、工笔重彩、兼工带写、水墨大写等不同的表现形式和风格；并且因为作者的不同，还可以有雄浑、清丽、简括、细密、稚拙、潇洒等各种各样的风格区别。

形成绘画及其他艺术上风格不同的因素，至为复杂，较为主要的约略有以下诸点：

（一）地理气候的关系

地理气候自然环境对于艺术风格往往有直接的影响。比方说英国气候多雾，雾气笼罩下轻松迷糊的形象，宜于水彩颜色的表现，就曾造成了英国水彩画上的特殊发展。又如我国黄河以北，天气寒冷，空气干燥，多重山旷野，山石的形象轮廓，多严明刚劲，色彩也比较单纯强烈，所以形成了北方的金碧辉映与水墨苍劲的山水画派。而我国长江以南一带，气候温和，空气潮湿，草木荟郁，景色多烟云变换，色彩多轻松流丽，山川的形象轮廓，多柔和婉约，因之发展为水墨淡彩的南方情调，而形成南宗山水画的大统系。

（二）风俗习惯的关系

各民族各地域的风俗习惯的形成，是与自然环境和历史条件密不可分的。俗语说"南方每苦热，希葛产于越，北地每苦寒，狐裘出天山"，风俗习惯的形成也是同样的道理。而文艺形式上的不同风格，又往往是不同风俗习惯的反映。例如古代希腊，气候温热，人民强壮好武，崇尚健美的体格，故造成了古希腊雕刻的空前成就。又如印度，地处热带，男子喜戴白帽，女子喜披薄绸，并习惯于赤足露臂，以适合热带的环境。反映在绘画或雕刻的佛像上面，也自然衣纹稠叠，紧贴在肉体上，与中国黄河流域宽袍大袖的风习完全不同，与新疆内蒙等地少数民族身披羊皮袍，

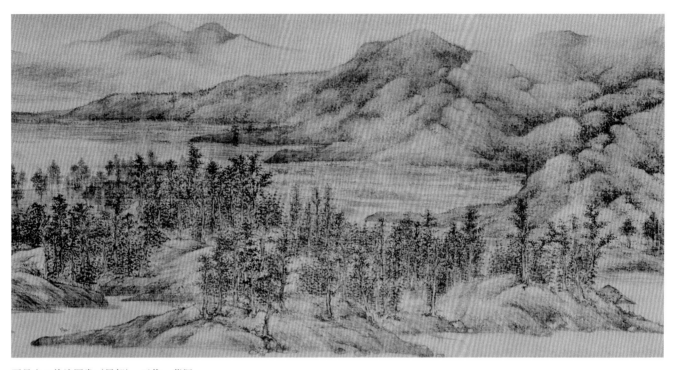

夏景山口待渡图卷（局部） 五代 董源

　　我国长江以南，气候温和，草木蓊郁，景色多烟云变幻，且山川轮廓多柔和婉约，后发展为水墨淡彩的南方情韵，故形成南宋山水画的大统系。

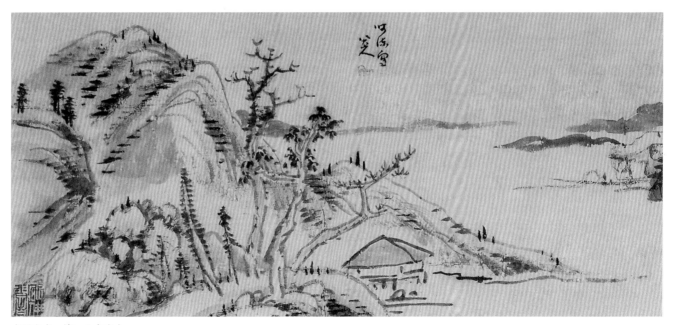

水墨山水 清 八大山人

　　绘画工具材料的不同，所使用工具的技法也就有不同的讲究，从而在画面上也就呈现出各不相同的形式和面貌。中国传统绘画高度发展的笔墨技巧，就是充分发挥特殊工具材料之特殊性能的结果。因而各族风格的形成和发展也有其历史渊源的，是经过历史考验的。

脚穿长统靴的风习,更为异样。西藏民族为适应多变的气候,常穿皮袄而脱出一只袖子缠在腰间,以为忽冷时穿上之便。而在跳舞时常将缠在腰间的袖子拿在手中作为道具,进而也就成为他们舞蹈艺术中的一种特色。

（三） 历史传统的关系

文艺上的形式风格,是脱不了历史传统辗转延续的影响的。例如中国绘画的表现技法,向来是用线条来表现对象的一切形象的。因为用线条来表现对象,是最概括明豁的一种办法,是合于东方民族的欣赏要求的。因此辗转延续地直到现在,造成了中国传统绘画高度明确概括的线条美。反过来说,没有历史相互延续的积累,也无法完成中国绘画在线条运用上充分发展的特殊成就。其余如用色方面、透视方面、构图方面等等,都与历史传统辗转延续有分不开的关系。即便是西方绘画大统系的传统技法风格,也是许多代画家研习的结果,并非一朝一夕所能形成的。中国传统绘画是文史、诗词、书法、篆刻等多种艺术在画面上的综合表现,就更和整个民族文化的发展变革紧密地相联系,这是很自然的。

（四） 民族性格的关系

民族性格是各有特点的。比方说,西方民族多偏于奔放和外露,东方民族多偏于平和与内在。诸如这种民族性格的差异在各国的文学、戏剧、音乐、舞蹈等艺术形式的风格上造成不同的民族特色。例如印度的舞蹈就和西欧的舞蹈大不相同,和非洲的舞蹈又全异样。从绘画上看,西方的绘画多追求外观的感觉和刺激,东方绘画多偏重于内在的精神修养。中国绘画作为东方绘画的代表,尤为注重表现内在的神情气韵、意境格趣。从范围小一些的地域差别来看,我国长城以北地区,天气寒冷,人民习于骑射,体质粗犷强壮。长江以南,多河流湖沼,气候温和,人民性格亦显得较为细致文静。历代以来,以诗歌来说,如《敕勒歌》《易水歌》,慷慨激昂,自是出于塞北燕赵人民之口。而如《归风送远操》《江南弄》《西洲曲》,情韵缠绵,出诸南方文士闺秀之手,是十分显然的。一般来说,刚强豪爽的性格,适宜于粗放大写的画派,文静细腻的性格,适宜于精工秀丽的画派,以利于个性特长的充分发挥。

（五） 工具材料的关系

油画颜料浓厚而不流动，与水彩、水墨的清新流丽绝不相同。油画布与水彩纸，同中国的绢帛、宣纸，性质更显两样。各种绘画所用的笔具也不相同。这种不同，是由各民族的绘画发展史与各地域的自然条件、人民性格相结合而产生的。因工具材料的不同，使用工具的技法也就有不同的讲究，从而在画面上也就呈现各不相同的形式和面貌。中国传统绘画上高度发展的笔墨技巧，就是充分发挥特殊工具材料之特殊性能的结果。

在文艺上，民族风格的形成是一个复杂的过程，形成的因素，自然不止如上所说的那样简单，只是以上诸因素较为主要些罢了。民族风格，是地理的、民族的、历史的多种因素在文艺形式上的综合反映。所以民族风格的产生是有其渊源的。它不是凭空臆造的，而是经过历史的考验，为世世代代人民群众所欢迎的。

月季　近代　吴昌硕

写意花卉，寥寥数笔，纵横跌宕，苍劲简老，功力深湛，尽显文人画之典型。

佛像画残片（三幅） 唐 佚名

西方的绘画统系，就是欧洲的统系，由欧洲移植到美洲诸地。东方的绘画统系，以中国印度两国为主体。而大统系各有其独到之处，也就是各有它独特的形式与风格。然中国的绘画，实处东方绘画统系中最高水平的地位。

2．艺术必须有独特的风格

人类的耳目口鼻等器官，与人的生存健康有直接的关系。例如口是为了输入身体所需的食物营养，而舌则用于辨别甜酸苦辣等等味感，以刺激胃纳的增加。由于舌头对于味感的要求，人们就追求各种美味的饭菜食物，因此也就产生了研究烹调艺术的厨师。人身上所需的营养物质是多种多样的，既要蛋白质、脂肪、淀粉，也要维生素和其他元素，故需同时或相间而食。又因各人对于各种营养成分的需要量有所不同，而各民族各地域及各人的生活习惯爱好又有很大差别，所以，人类的食物不能单一化、千篇一律，而要求丰富多彩，取得变化。俗话说"拼死吃河豚"，明知河豚有毒，洗得不干净，弄得不好就要有危险，但有的人还是想吃，因为河豚味道好。这就是人们在食物上追求高度的变化与调剂的例子。清炖鸡固然很好，但天天吃也会感到厌腻，失去了新鲜的美味感。这个道理，同耳朵对于音乐，鼻子对于香味，眼睛对于形象色彩的要求是一样的。既要有共同的原则——合乎身心健康的需要，有利于人类的生存进步；又要有多样性，要有高度的变化，以适应不同的习惯爱好和变化调剂的需要。文化生活是人类生活中不可缺少的一个方面，故文学

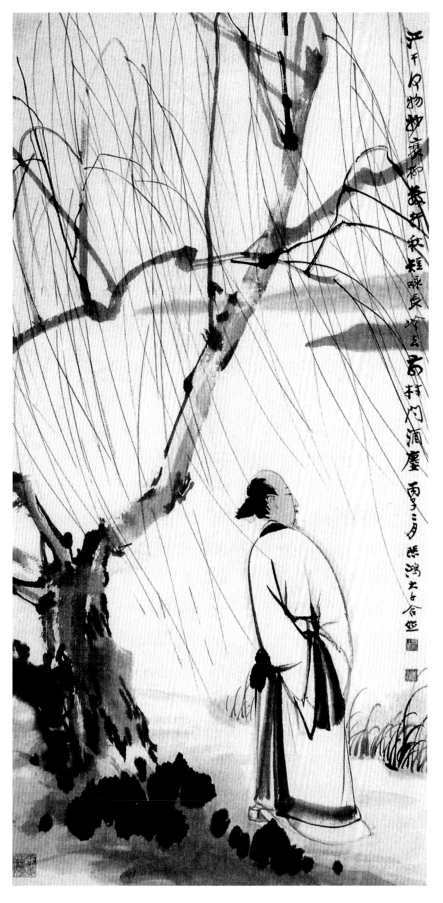

江上行吟图 张大千 徐悲鸿

　　东西两大统系的绘画，各有自己的最高成就。统系与统系间，可互相吸取所长，然不可漫无原则，中国绘画应该有中国独特的民族风格。

艺术必须具有健康进步的内容和丰富多样的形式风格，百花齐放，万紫千红，才能满足人类对于精神食粮的需求。

在文艺形式风格上，既要有大统系大派别的区别，又要有小统系小派别的区别，还要有个别作家之间的区别和面目。

（一）世界的绘画可分东西两大统系，中国传统绘画是东方绘画统系的代表

西方的绘画统系，就是欧洲的统系，由欧洲移植到美洲诸地。东方的绘画统系，就是亚洲的统系，以印度中国两国为主体，旁及于朝鲜、日本、越南、缅甸、泰国及南洋群岛诸地。然欧洲原始时代的绘画发展，约略与东方相同，就是以简单明确的线条勾画出脑中所要画的形象轮廓，作为绘画造型的基础。这与三四岁的小孩用简单的线条画出鱼和蛋的情形相似。依此前进，由简单到复杂，由低级到高级，是走着同一途程的。到12、13世纪的时候，西方自然科学逐渐开始发展，到了文艺复兴时期，在绘画方面来说，也逐步结合透视学、色彩学、解剖学等诸方面的新发现，而形成了西方绘画的新方向，与东方绘画分道扬镳，成立了西方的独立大系统，与东方的绘画系统并峙。这两大系统的绘画，均由他们成千上万的祖先，尽他们所有的智慧和劳力，逐步创获积累而完成。两大系统各有其独到之处，也就是各有它独特的形式与风格，这是我们人类所共有的财富，是至可珍贵的。我们应继承祖先的成果，细心慎重地加以培养和发展，这个责任是在东西两大统系的艺术工作者的身上的。以东方统系而说，印度与中国相近，也是一个世界有名的古文化国家。对绘画来说，有它光辉灿烂的历史成就，并与中国有相互影响的关系。然而到了近代，因欧洲绘画的影响，印度绘画的发展略比中国为差。日本绘画在历史上则全分支于中国，在东方统系中是一支流。因此，中国的绘画，实处东方绘画统系中最高水平的地位，应该"当仁不让"。

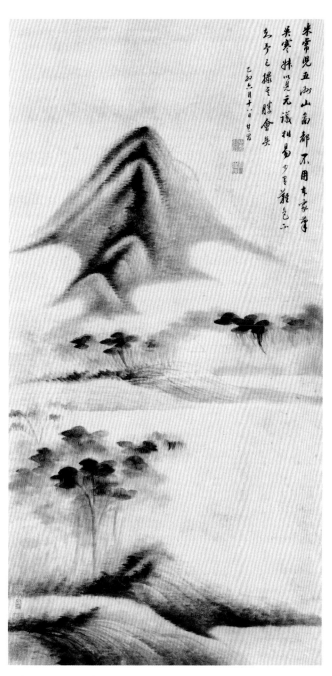

米家山水　明　董其昌

　　在中国传统绘画的民族风格之下，各派别下的各作者又有各人不同的风格面目。然而从历史上看，画家要创出自己的风格来是不容易的，往往只有少数人能在继承传统的基础上创造出自己特殊风格的成就。

（二）　统系与统系间，可互相吸取所长，然不可漫无原则

　　东西两大统系的绘画，各有自己的最高成就。就如两大高峰，对峙于欧亚两大陆之间，使全世界"仰之弥高"。这两者之间，尽可互取所长，以为两峰增加高度和阔度，这是十分必要的。然而决不能随随便便地吸取，不问所吸收的成分，是否适合彼此的需要，是否与各自的民族历史所形成的民族风格相协调。在吸收之时，必须加以研究和试验。否则，非但不能增加两峰的高度与阔度，反而可能减去自己的高阔，将两峰拉平，失去了各自的独特风格。这样的吸收，自然应该予以拒绝。拒绝不适于自己需要的成分，决不是一种不理的保守；漫无原则地随便吸收，决不是一种有理的进取。中国绘画应该有中国独特的民族风格，中国绘画如果画得同西洋绘画差不多，实无异于中国绘画的自我取消。

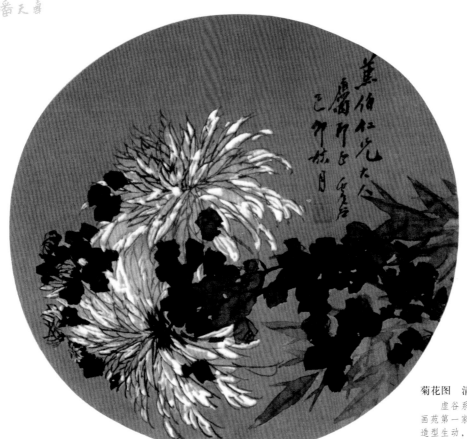

菊花图　清　虚谷

虚谷系海上四大家之一，被誉为"晚清
画苑第一家"。作画有苍秀之趣，敷色清新，
造型生动，落笔冷峭，别具风格。

花鸟图　清　任伯年

任伯年的绘画发轫于民间艺术，他重视
继承传统，融汇诸家之长，吸收了西画的速
写、设色诸法，形成自己丰姿多彩、新颖生
动的独特画风，丰富了中国画的内涵。

（三） 小统系风格、个人风格与大统系民族风格的关系

在东方绘画统系之下，可分为中国风格、日本风格、印度风格等等。在中国传统绘画的民族风格之下，历史上又有南宗、北宗、浙派、吴派、江西派、扬州派等许多不同的风格派别。而各派别下的各作家又有各人不同的风格面目。例如南宗下之四大家的黄、王、倪、吴，北宗水墨苍劲派下的马远、夏珪、戴文进、吴小仙、蓝瑛等等，扬州派的郑板桥、李复堂、金冬心、罗两峰、高南阜、华新罗等等，上海派的任伯年、吴昌硕等等。这许多作家的面目虽各有异，但仍有许多基本的共同点，这些共同点也就形成了各派别的风格，进而又由派别风格中的共同点汇成大统系的民族风格。因此，大统系的民族风格是通过小派别和个别作家的风格来体现的，故可以说：各民族真正杰出的艺术家，同时亦应该是民族风格的体现者。

然体现民族风格不等于同古人一样，有继承还要有发展。例如郑板桥极倾倒徐青藤，他曾刻有一方印章说"徐青藤门下走狗郑燮"，板桥虽倾倒青藤、学习青藤，而能变青藤的风格而成为板桥自己的风格，故至今在画史上有他相当的地位。近时最有声望的齐白石老先生，一向极倾倒吴昌硕，他曾咏之诗曰："青藤雪个远凡胎，老缶衰年别有才；我欲九原为走狗，三家门下转轮来。"齐老先生的绘画之所以被人们重视，就是因为能从青藤、八大、老缶三家门下，转出他自己的风格来。否则学青藤似青藤，学八大似八大，学老缶同老缶，学列宾似列宾，学格拉西莫夫同格拉西莫夫，这就成了一个绘画复制人员，而无多大意义了。

然而从历史上看，从事学画的人，要创出自己的风格来是不容易的事。因为个人往往要受到智力、学力、功力及各种环境条件的限制。在成千成万的画家中，往往只有少数人能在继承传统的基础上前无古人地创出自己的特殊风格来，并为画坛与社会所肯定，为历史所承认。而这特殊风格的成就，进而为其他人所学习模拟，又由学习模拟，成一时之风气，而渐渐造成一种派系了。又由这种所成的派系辗转学习创造，推动整个民族绘画逐渐进展、不断变革，而能推陈出新、不断前进。这也是各种文艺形式向前发展的共同规律。所以，毛主席在今年《全国最高国务会议第十一次扩大会》的讲演中说："百花齐放、百家争鸣的方针，是促进艺术发展和科学进步的方针。艺术上不同的形式和风格可以自由发展，科学上不同的学派可以自由争论。"这是发展文学艺术的极正确的原则。

（四）　独特风格的创成，是一件不简单的事

吴缶庐曾与友人说："小技拾人者则易，创造者则难，欲自立成家，至少辛苦半世，拾者至多半年，可得皮毛也。"画家要创出自己的独特风格，决不是偶然俯拾而得，也不是随便承袭而来。所谓独特的风格，在今天看来，一要不同于西方绘画而有民族风格，二要不同于前人面目而有新的创获，三要经得起社会的评判和历史的考验而非一时哗众取宠。此之所以不容易也。

画家须独创风格，在学习绘画上，是一种不秘的宝贵枢纽，必须以勤恳学习的态度，学习古人的传统技法，打好熟练的基础，并注重写生的技法，以大自然为师；再结合"读万卷书"的丰富学识，"行万里路"的生活体验；当然，还要政治观点正确、作风正派。这样各方面的因素结合起来，才能渐渐地转出自己的风格来，才不会"闭门造车，出不合辙"。既不至于脱离我们中华民族的传统风格，也不至于脱离新时代的精神和要求。中国画系的同学在校学习期间，主要还是一个打基础的阶段，通过写生和临摹的训练，学习写生的技能和体会民族绘画的优良传统，尚未到独创风格的阶段，这是要加以注意的。否则，在缺乏基础训练的情况下，一入手就乱创风格，必然会徒费时间精力而无所成功。

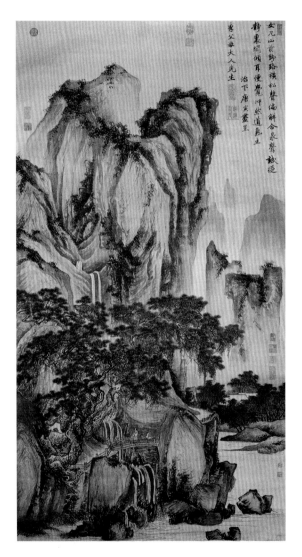

山路松声图　明　唐寅

中国画对于明暗的处理法，往往不受自然光线的束缚。这既与中国画的用线用色等方面的特点有关，也合于中国人的欣赏习惯，故形成了中国画明豁概括的独特风格。

3．中国传统绘画的风格特点

风格，是相比较而存在的。现在姑且将中国绘画与西方绘画所表现的技法形式，作一相对的比较，或许可以稍清楚中国传统绘画风格之所在。

东方统系的绘画，最重视的是概括、明确、全面、变化以及动的神情气势等。中国绘画，是东方统系中的主流统系，尤重视以上诸点。中国绘画，不以简单的"形似"为满足，而是用高度提炼强化的艺术手法，表现经过画家处理加工的艺术的真实。其表现方法上的特点，主要有下列各项：

（一）　中国绘画以墨线为主，表现画面上的一切形体

以墨线为主的表现方法，是中国传统绘画最基本的风格特点。笔在画面上所表现的形式，不外乎点线面三者。中国绘画的画面上虽然三者均相互配合应用，然用以表现画面上的基础形象，每以墨线为主体。它的原因：一、为点易于零碎；二、为面易于模糊平板；而用线则最能迅速灵活地捉住一切物体的形象，而且用线来划分物体形象的界线，最为明确和概括。又中国绘画的用线，与西洋画中的线不一样，是经过高度提炼加工的，是运用毛笔、水墨及宣纸等

石榴图　明　陈淳

以淡墨写出细枝、两只石榴，有成熟沉重之感，妙在笔断而枝意仍连。作者笔墨虽法于元人及受沈周的影响，而对景物的体察入微，又自出新意，大胆创造，另具格局，开拓写意花卉新领域。

小鸟图　明　八大山人

图中两只小鸟相对而立，形象洗练夸张，生趣盎然。眼、喙用浓墨点写，鸟形稚拙可爱，羽毛只数笔，却以墨色的浓淡变化来表现出湿润茸茸的质感。画面空旷开阔，别无它物。

牡丹花　清　边寿民

　　边寿民为清代著名花鸟画画家。擅画花鸟、蔬果和山水，尤以画芦雁驰名江淮，有"边芦雁"之称。其泼墨芦雁，苍浑生动，朴古奇逸，极尽飞鸣、食宿、游泳之态。泼墨中微带淡赭，大笔挥洒，浑厚中饶有风骨。又擅以淡墨干姚擦小品，更为佳妙。

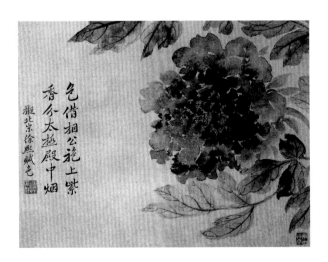

牡丹　清　恽寿平

　　恽寿平创常州派，为清朝"一代之冠"。以潇洒秀逸的用笔直接点蘸颜色敷染成画，讲究形似，但又不以形似为满足，有文人画的情调、韵味。

工具的灵活多变的特殊性能，加以充分发挥而成。同时，又与中国书法艺术的用线有关，以书法中高度艺术性的线应用于绘画上，使中国绘画中的用线具有千变万化的笔墨趣味，形成高度艺术性的线条美，成为东方绘画独特风格的代表。

　　西方绘画主要以光线明暗来显示物体的形象，用面来表现形体，这是西方绘画的传统技法风格。从艺术成就来说，也是达到很高的水平而至可宝贵的。线条和明暗是东西绘画各自的风格和优点，也是东西绘画相互区分的重要所在，故在互相吸收学习时就更需慎重研究。倘若将西方绘画的明暗技法照搬运用到中国绘画上，势必会掩盖中国绘画特有的线条美，就会失去灵活明确概括的传统风格，而变为西方的风格。倘若采取线条与明暗兼而用之的办法，则会变成中西折中的形式，就会减弱民族风格的独特性与鲜明性。这是一件可以进一步研究的事。

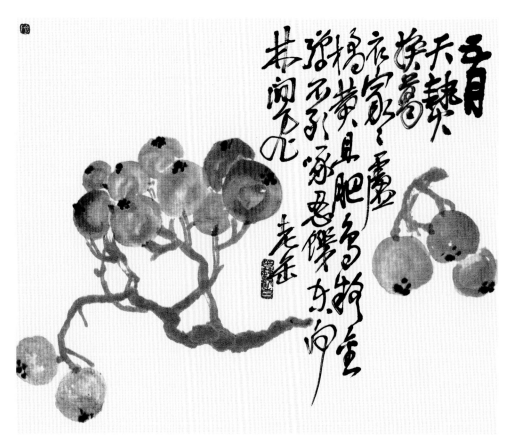

芦桔图　近代　吴昌硕

　　吴昌硕绘画的题材以花卉为主，他常常用篆笔写梅兰，狂草作葡萄。所作花卉木石，笔力老辣，力透纸背，纵横恣肆，气势雄强，布局新颖。

（二）　尽量利用空白，使全画面的主体主点突出

　　人的眼耳等器官和大脑的机能，是和照相机录音机不同的。后者可以同时把各种形象声音不分主次、不加取舍地统统记录下来，而人的眼睛、耳朵和大脑却会因为注意力的关系对视野中的物体和周围的声音加以选择地接收。人的眼睛无法同时看清位置不同的几件东西，人的耳朵也难以同时听清周围几个人的讲话，这是因为大脑的注意力有限之故。比如，当人的眼睛注意看某甲时，就不注意在某甲旁边的某乙某丙，以及某甲周围的环境等等；注意看某甲的脸时，就会不注意看某甲的四肢躯体。人的眼睛在注意观看时，光线较暗的部分也可看得清清楚楚，不注意观看时，光线明亮的部分也会觉得模模糊糊。故人的眼睛，有时可以明察秋毫，有时可以不见舆薪。这全由人脑的注意力所决定。俗话说"心不在焉，视而不见"，就是对人类这种生理现象的极好概括。

　　注意力所在的物体，一定要看清楚，注意力以外的物体，可以"视而不见"，这是人们在观看事物时的基本要求和习惯。中国画家作画，就是根据人们的这种观看习惯来处理画面的。画中的主体要力求清楚、明确、突出；次要的东西连同背景可以尽量减略舍弃，直至代之以大片的空白。这种大刀阔斧的取舍方法，使得中国

绘画在表现上有最大的灵活性，也使画家在作画过程中可发挥最大的主动性，同时又可以使所要表现的主体点得到最突出、最集中、最明豁的视觉效果，使人看了清清楚楚、印象深刻。倘若想面面顾及，则反而会掩盖或减弱了主体，求全而反不全。比如画梅花，"触目横斜千万朵，赏心只有两三枝"，那就只画两三枝。梅花是梅花，空白是空白，既不要背景，也可不要颜色，更不要明暗光线，然而两三枝水墨画的梅花，明豁概括地显现在画面上，清清楚楚地映入观者的眼睛和脑中，觉得这两三枝梅花是可赏心的，这样也就尽到了画家的责任了。又例如黄宾虹先生晚年的山水，往往千山皆黑，竟是黑到满幅一片。然而满片黑中往往画些房子和人物，所画的房子和房子四周却都是很明亮的。房子里又常画有小人物，总是更明亮。人在重山密林中行走，人的四周总是留出空白，使人的轮廓很分明，故人和房子都能很空灵地突出。这就是利用空白使主题点突出的办法。黄先生并曾题他的黑墨山水说"一烛之光，通体皆灵"，这"通体皆灵"的"灵"字，实是中国绘画中直指顿悟的要诀。

花卉册页一　潘天寿

花卉册页二 潘天寿

花卉册页三 潘天寿

（三） 颜色尽量应用明豁的对比，且以墨色为主色

中国画的设色，在初学画时，当然从随类敷彩入手。然过了这个阶段以后，就需熟习颜色搭配的方法。《周礼·考工记》说："设色之工；画、缋、锺、筐、㡛。画缋之事，杂五色，青与白相次，赤与黑相次，玄与黄相次。"这种配色的方法，是从明快对比而来。民间艺人配色的口诀，也从以上的原则与所得经验相结合而产生。如说"红配绿，花簇簇"、"青间紫，不如死"、"粉笼黄，胜增光"、"白比黑，分明极"等等。这种强烈明快的对比色彩，汉代重色的壁画，全是如此用法。印度古代重色佛像，也是这样用法，可说不约而同。又中印两国，在古代的绘画中，除用普通的五彩之外，还很欢喜用辉煌闪铄的金色银色，使人一看到，就发生光明愉快的感觉。这可以说是五彩吸引人的伟力，也可证明东方人民喜欢光明愉快的色彩的特性。故中国画家对于颜色的应用，也根据上项的要求进行作画，只须配合得宜，不必呆守看对象实际的色彩。吴缶

花卉册页四　潘天寿

庐先生喜用西洋红画牡丹，齐白石先生喜用西洋红画菊花，往往都配以黑色的叶子。牡丹与菊花原多红色，但却与西洋红的红色不全相同，而花叶是绿色的，全与黑色无关。但因红色与墨色相配，是一种有力的对比，并且最有古厚的意趣，故叶子就配以墨色了，只要不损失菊花与牡丹的神形俱到就可。这就是吴缶庐先生常说的"作画不可太着意于色相间"，是为东方绘画设色的原理。此也即陈简斋墨梅诗所说的"意足不求颜色似，前身相马九方皋"的意旨。故此中国的绘画，到了唐宋以后，水墨画大盛，中国画的色彩趋向更其简练的对比——黑白对比，即以墨色为主色。我国绘画向来是用白色的绢、纸、壁面等画成，极古的时代就是如此。孔老夫子说"绘事后素"，可为明证。白是最明的颜色，黑是最暗的颜色，黑白相配，是颜色中一种最强烈的对比。故以白绢、白纸、白壁面，用黑色水墨去画，最为明快，最为确实，比用其他颜色在白底上作画，更胜一层。又因水与墨能在宣纸上形成极其丰富的枯湿浓淡之变，既极其丰富复杂，又极其单纯概括，从艺术性上来讲，更有自然界的真实色彩所不及处，故说画家以水墨为上。中国绘画的用色常力求单纯概括，而胜于复杂多彩，与西方传统绘画用色力求复杂调和、讲究细微的真实性，有所相反，这也是东西绘画风格上的不同之点。

花卉册页五　潘天寿

花卉册页六　潘天寿

（四）　合于观众的欣赏要求处理明暗

人们在看一件感兴趣的东西时，总力求看得清楚、仔细、全面。当视力不及时，就走近些看，或以望远镜放大镜作辅助；如感光线不足，就启窗开灯或将东西移到明亮处，以达到看清楚的目的。梅兰芳在台上演戏，因为他的剧艺高、名声大，观众总想将他的风情面貌与表演艺术看得越清楚越好。所以不论所演的剧情是在白天还是在晚上，都必须把满台前后左右的灯光开得雪亮，让不同座位的观众都看清楚，才能满足全场观众的要求。倘说演《三叉口》，将全场的电灯打暗来演，演《活捉张三》，仅点一支小烛灯来演，那观众还看什么戏？老戏剧家盖叫天说："演《武松打虎》，当武松捉住了白额虎而要打下拳头时，照理应全神注视老虎；然而在舞台上表演时却不能这样，而要抬起头，面向观众，使观众看清武松将要打下拳去时的颜面神气，否则，眼看老虎，台下的观众，都看武松的头顶了。台上的老虎，不是活的，不会咬人或逃走的。"这么一句诙谐的语句，真是说出了舞台艺术上的真谛。事实是事实，演戏是演戏，不可能也不必完全一样。这是艺术的真实而非科学的真实。中国画家，画幅湘君，画个西子，为观众要求看得清清楚楚起见，就一点不画明暗，如看

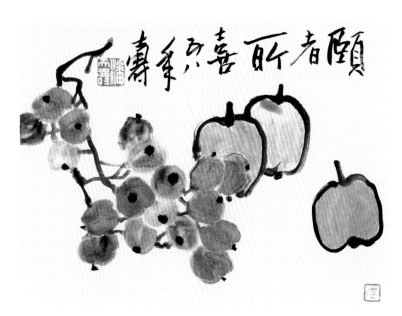

花卉册页七　潘天寿

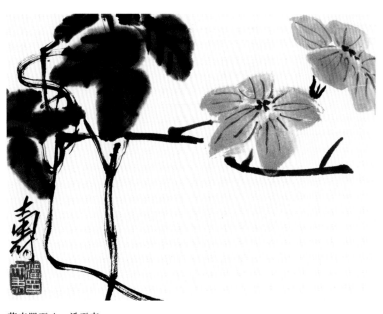

花卉册页八　潘天寿

梅兰芳演戏一样，使全身上下无处不亮，也可以说是极其合理的。画《春夜宴桃李园图》，所画的人物与庭园花木的盛春景象，清楚如同白天，仅画一支高烧的红烛，表示是在夜里，也同样可以说是极其合理的，是合于观众的欣赏要求的。然而，中国绘画是否全无明暗呢？不是的。比如，中国传统画论中，早有石分三面的定论，三面是指阴阳面与侧面而说，阴阳就是明暗。不过明暗的相差程度不多，而所用的明暗，不是由光源来支配，而是由作家根据画面的需要和作画的经验来自由支配的。例如画一枝主体的树，就画得浓些，画一枝客体的树，就画得淡些；主部的叶子，就点得浓些，客部的叶子，就点得淡些。因为主体主部是注意的部分，故浓；客体客部是较不注意的部分，故淡。这就足使主体突出的道理。又如，前面的一块山石画得浓些，后面的一块山石，就画得淡些，

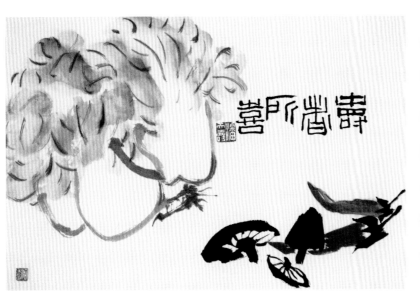

花卉册页九 潘天寿　　　　　　　　　　　　　　　　花卉册页十 潘天寿

再后面的山石，又可画得浓些，这是为使前后层次分明，使全幅
画上的色与墨的表现不平板而有变化罢了。故中国绘画中的明暗
观念与西方绘画中的明暗观念是不一样的。西方绘画，根据自然
光线来处理明暗，画月夜像月夜，画阳光像阳光，这对于写实的
要求来说，是有它的特长的，也由此而形成西方绘画的风格。然
中国绘画对于明暗的处理法，不受自然光线的束缚，也有其独特
的优点，既符合中国人的欣赏习惯，又与中国绘画用线用色等方
面的特点相协调，组成中国绘画明豁概括的独特风格，合乎艺术
形式风格必须多样化的原则。

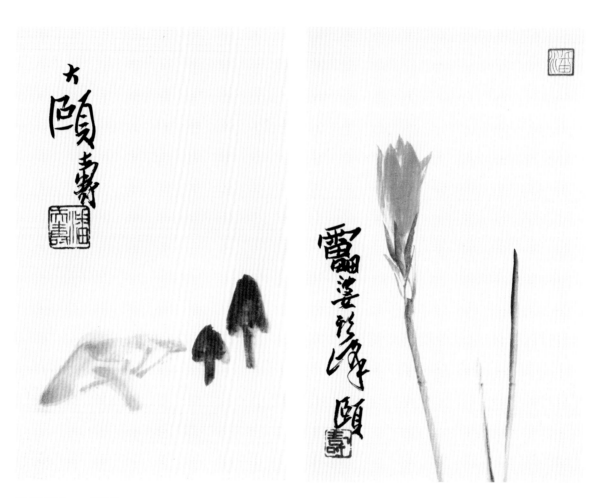

花卉册页十一　潘天寿　　　　　　花卉册页十二　潘天寿

（五）　合于观众的欣赏要求处理透视

对于从事绘画的人来说，透视学是不可不知道的。但是全部的透视学，是建立在假定观者的眼睛不动的基础上的。虽然人也有站着或坐着一动不动看东西的情况，但是在大多数的场合，人是活动的，是边行动边看东西的。人们在花园里看花，在动物园里看动物，总是一会儿看这边，一会儿看那边，一会儿俯视，一会儿仰视，一会儿又环绕着看，眼睛随意转，身体随意动，双脚随意走，无所不可看。初来杭州游西湖的人，总想把西湖风景全看遍才满足。既想环绕西湖看一圈，又想爬上保俶山俯视西湖全景，还想坐船在湖中游览一番等等。这说明人们看东西，往往不能以一个固定的视点为满足，于是，焦点透视就不够用了。爬上五云山或玉皇山的人，由高处俯视和远望，既可看到这边明如满月的整个西湖，又可看到那边飞帆沙鸟、烟波无际、曲曲折折从天外飞来的钱江，是何等全面的景象，有何等不尽的气势。然而用西画的方法却无法把这种景象画下来，在一张画里画了这边就画不了那边。而中国绘画则可以按照观众的欣赏要求来处理画面，打破焦点透视的限制，采取多种多样的形式来完成。例如《长江万里图》《清明上河图》，就好像画家生了两个翅翼沿着长江及汴州河

花卉团扇一　潘天寿

花卉团扇二　潘天寿

头缓缓飞行，用一面看一面画的方法，将几十里以至几百里山河画到一张画面上。也有用坐"升降机"的方法，将突起的奇峰，一上千丈，裁取到直长的画幅上去。如果高峰之后再要加平远风景，则可以再结合带翅翼平飞的方法。如果要画观者四周的景物，则可以用摄影机摇头镜的方法等等。如果要画故事性的题材，可用鸟瞰法，从门外画到门里，从大厅画到后院，一望在目，层次整齐。而里面的人物，如仍用鸟瞰透视画法，则缩短变形而很难看，故仍用平透视来画，不妨碍人物形象及动作的表达，使人看了满意而舒服。如果是时间连续的故事性题材，如《韩熙载夜宴图》，故宫博物院所藏的无款《洛神赋图》，则将许多时间连续的情节巧妙地安排在一幅画面上，立体人物多次出现。中国传统绘画上处理构图透视的多种多样的方法，充分说明了我们祖先的高度智慧，这种透视与构图处理上独特的灵活性和全面性，是中国传统绘画上高度艺术性的风格特征之一。西方绘画的焦点透视，从一个不动的视点出发，固然可以将视野中的对象画得更准确、更严密、更真实，这是应该承认的，然而更真实，不一定就是艺术的最终目的。

花卉团扇三　潘天寿

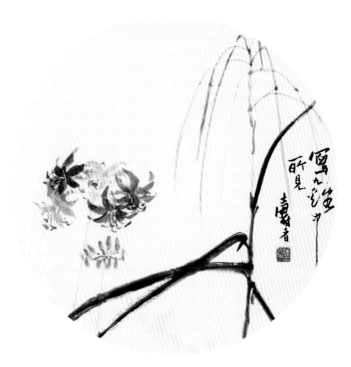

花卉团扇四　潘天寿

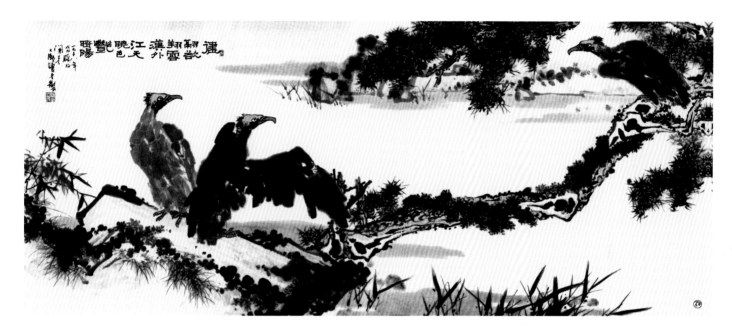

松鹰图　潘天寿

（六）尽量追求动的精神气势

中国绘画，不论人物、山水、花鸟等等，均特别注重于表现对象的神情气韵。故中国绘画在画面的构图安排上，形象动态上，线条的组织运用上，用墨用色的配置变化上等方面，均极注意气的承接连贯，势的动向转折，气要盛，势要旺，力求在画面上造成蓬勃灵动的生机和节奏韵味，以达到中国绘画特有的生动性。中国绘画是以墨线为基础的，基底里线的回旋曲折，纵横交错、顺逆顿挫、驰骤飞舞等等，对形成对象形体的气势作用极大。例如古代石刻中的飞仙在空中飞舞，不依靠云，也不依靠翅翼，而全靠墨线所表现的衣带飞舞的风动感，与人的体态姿势，来表达飞的意态。又如《八十七神仙卷》，全以人物的衣袖飘带、衣纹褶皱、旌旗流苏等的墨线，交错回旋达成一种和谐的意趣与行走的动势，而有微风拂面的姿致，以至使人感到各种乐器都在发出一种和谐的音乐在空中悠扬一般。又例如画花鸟，枝干的欹斜交错，花叶的迎风摇曳，鸟的飞鸣跳动相呼相斗等等，无处不以线来表现它的动态。就以山水来说，树的高低欹斜的排列，水的纵横曲折的流走，山的来龙去

脉的配置，以及山石皴法用笔的倾侧方向等等，也无处不表达线条上动的节奏。因为中国画重视动的气趣，故多不愿以死鱼死鸟作画材，也不愿呆对着对象慢慢地描摹，而全靠抓住刹那间的感觉，靠视觉记忆强记而表达出来的。因此中国画家必须去城市农村，高山深谷名园僻壤，在霜晨雾晓，风前雨后，极细致地体察人人物物、形形色色的种种动态，以得山川人物的全有的神情与气趣。

（七） 题款和钤印更使画面丰富而有变化，为中国绘画特有的形式美

绘画是用色彩或单色在纸绢布等平面上造型的一种艺术，不像综合性的戏剧那样，能曲折细致地表达内在的思想与情节。绘画的这种局限性，往往需要用文字来作补充说明。世界上的绘画大多有画题，这画题亦就是一幅画最简略的说明。此外往往还有署名及创作年月。然中国绘画与西方绘画不同之点，是西方绘画的画题，往往题写在画幅之外，而中国绘画，则往往题写在画幅之内。不仅在画幅中写上画题，还逐渐发展到题诗词、文跋以扩大画面的种种说明，同时为便于查考，都题上作者名字和作画年月。印章也从名印发展到闲章。中国绘画的题款，不仅能起到点题及说明的作用，而且能起到丰富画面的意趣、加深画的意境、启发观众的想象、增加画中的文学和历史的趣味等作用。中国的诗文、书法、印章都有极高的艺术成就，中国绘画熔诗书画印于一炉，极大地增加了中国绘画在艺术性上的广度与深度，与中国的传统戏剧一样，成为一种综合性的艺术，这是西方绘画所没有的。

另一方面，题款和印章在画面布局上发挥着极大的作用。唐宋以后，如倪云林、残道人、石涛和尚、吴昌硕等画家往往用长篇款、多处款，或正楷、或大草、或汉隶、或古篆，随笔成致。或长行直下，使画面上增长气机；或拦住画幅的边缘，使布局紧凑；或补充空虚，使画面平衡；或弥补散漫，增加交叉疏密的变化等等。故往往能在不甚妥当的布局上，一经题款，成一幅精彩之作品，使布局发生无限巧妙的意味。又中国印章的朱红色，沉着鲜明热闹而有刺激力，在画面题款下用一方或两方的名号章，往往能使全幅的精神提起。起首章、压角章也与名号章一样，可以起到使画面上色彩变化呼应，画材与画材承接气机，以及补足空虚、破除平板、稳正平衡等效用。这都是画材以外的辅助品，却能使画面更丰富，更具有独特的形式美，形成中国绘画民族风格中的又一特殊发展。

以上种种，就是东西绘画不同的表现形式，也就是中国传统绘画民族风格的主要特点所在。这是中华民族几千年来悠久文化传统滋养培育的结果，是中国绘画光辉灿烂的特有成就。丢掉了这些传统特点，也就失去了中西绘画形式的风格区别，也就谈不上中国绘画的民族形式和风格多样化的原则了。民族文化的发展，亦是国家民族独立尊严繁荣昌盛的一种象征。我们必须很好地继承和发展我们民族的传统艺术。

（附注：此文为潘天寿 1957 年在浙江美术学院中国画系的讲课稿）

人物故事图册（七帧） 唐 佚名

中国绘画特别注重于表现对象的精神气韵。此幅唐代的《人物故事图册》，以人物的衣袖飘带、衣纹褶皱、肢体动态等墨线，交错回旋地达到一种和谐的动势和美感，令人产生一种无限的

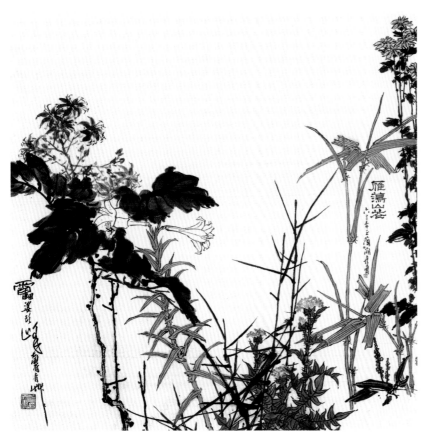

雁荡山花图　潘天寿

　　要造就中国画的专门人才，就得分科专精地培养。人物、山水、花鸟三科的源流，有着四五千年的历史，成就极大，故能占有世界绘画大统系上东方系统领先的地位，绝不是很短的时间，很粗率的训练，就能打定各科的坚定基础。三科的学习基础，在技术方法上，各有不同的特点和要求等。

三　中国画系人物、山水、花鸟三科应该分科学习的意见

　　几天的会议中，对于中国画系的许多问题，大家都能各抒己见，因而使各项问题愈谈愈明确。

　　我希望中国画系人物、山水、花鸟三科能分科学习，因为从中国绘画的发展来看，在唐代以前，人物画已很兴盛，艺术的水准，也达到很高的高点，早完成它人物画的独立系统。初唐以后，山水画、花鸟画也大为发展，有与人物画并驾争先之势，自成山水、花鸟的独立体系，计算它自成体系的时间，也有一千二百余年以上。既然在我们传统的绘画上，早有着人物、山水、花鸟三个独立的大系统，并且都受广大群众所欢迎喜爱，那么，在今天我们将怎样地需要把它发展起来？然而要发展，就得造就人物、山水、花鸟的专门人才。造就专门人才，就得在中国画系中分科专精地培养。因为这三科的源流，远有着四五千年历史，成就极为精大，故能占有世界绘画大统系上东方系统领先的地位，绝不是很简短的时间，很粗率的训练，就能打定各科的坚实基础，是无可讳言的。也就是说：三科的学习基础，在技术方法上，各有它不同的特点与要求，各有它不同的组织与布置等等。例如从形象的要求说：人物科人物形象的要求，与山水科山水树石的形象、花鸟科花鸟虫鱼的形象要求不

同，山水科树石形象的要求与花鸟科花鸟草虫形象的要求又不同。熟练了人物形象不等于熟练了山水树石、花鸟虫鱼的形象，也就是说，学习三科中的任何一科，都必须熟练这一科所必要的专门形象与技巧，才能不依赖对象，随意构思，画成创作。这是中国画创作时必须具有的条件。故三科必须分开练习分开教学，才能合适。它的优点，有以下诸项：

（一）可使学习的青年，对于三画科随自己的爱好，作自由的选择。

（二）学画青年，选定某一种以后，在思想上有个专一的目标，不至杂乱。

（三）在专一的目标下，便于进行专业有关的辅助科目，先后轻重，有条不紊。

例如人物画专业，往往需要山水为背景，应当排有适当的山水课；有时候也以花鸟为穿插，也适当地排有一些花鸟课。山水画专业，往往以人物为点景，应当排有适当的人物课；有时也以花鸟为点缀，也适当地排些花鸟课。花鸟画专业，往往以山石流水等为背景，应当排有适当的山水课。有时候，也与人物有关联，也适当地排些人物课。然以某专业为主体，某科为副体，某科为次副体，十分明白与清楚，

菊竹图　潘天寿

　　中国画的运笔要点与点相连，画与画相连。点与点连得密些，即积点成线集点成面之理。画面上之点点线线，一气呵成，全画之气势节奏，无不在其中矣。

然而副科次副科也必须达到能够作初步简单的独立创作。既重专业，也不亡辅助科的先后轻重的关联。这实在也就是贯彻党所规定的百花齐放、一专多能的文艺方针，否则百花齐放恐怕要偏向于一花独放，一专多能恐怕要偏向于无所不能了。这是不妥当的。

（四）各科各课程在教学的时间上，有主次轻重的适当比例及安排。

例如三科专业基础课，初年级临摹与写生的比例，人物科，写生应多于临摹。花鸟科，临摹与写生可以参半。山水科，临摹可多于写生。因为课堂教学，不论哪种科目，每一段落，至长时间不超过半天。很多艺术院校，校舍附近没有真山真水可以写生，又不能将真山水搬进教室来教学，而且长江以南的真山水，因天气温暖，除寒冬外，满山满谷，都是草木蓬勃，见不到山土山石，找不到轮廓皴法，故低年级学生对真山水的写生往往感到困难。只能在先写些学校附近的树石以外，可多临摹古近人画稿以为基础。一面并安排较集中的时间，到山水名胜区域，作真山水的写生练习，才较适合。高年级的临摹与写生的比例，也应随三科情况的不同，而有所异样，才能合于党所教导我们的实事求是的原则。

（五）在进行教学上，便于不同的施设与不同的指导

例如花鸟科对于形象准确的训练，在重视千花万卉的认真写生以外，特别需重视禽鸟虫鱼形象的写生与动态的变化。故花鸟画科，必须多购置花鸟虫鱼的标本以外，最好还需要有禽鸟虫鱼的小动物园，为花鸟科学生写生和观察的应用，才能得到禽鸟虫鱼动静游息的状态和姿致，不能与山水科作同等的对待。

又中国的绘画，不论人物山水花鸟，到了创作的时候，必须力求排除对象的束缚，这是中国绘画创作时的传统办法，这办法，既是传统绘画的创作特点，也是东方绘画的创作特点。例如唐玄宗："忽思蜀道嘉陵江山水，遂假吴生驿驷，令往写貌，及回日，帝问其状，奏曰：臣无粉本，并记在心，后宣令于大同殿图之，嘉陵江三百里山水，一日而毕。"这是吴道子对嘉陵江三百里山水的写生办法，也就是顾闳中画《韩熙载夜宴图》的办法。就是说，中国画的写生，到了高度的时候，完全要用记忆来写生，用记忆来写生，必须对对象或临摹的画本有纯熟默写的训练，才能同样地抓住对象与临本上的形神动态气势等等，在创作落笔时就能随心所欲地

创作出来。这是学习中国画的重要一关。然三科的默写训练,尤须以人物动物为重,山水花卉次之,它的训练比例,应该有所高低,不能一律。原来教学工作是十分细致的,必须遵循多方的经验,以实事求是的精神,脚踏实地去履行,才能使后一代的学习多快好省而不走弯路。

原来中国的人物画,到了唐代以后,渐见衰退,我们必须加以振兴。在社会主义建设的新时代,为反映轰轰烈烈、蓬蓬勃勃的现实生活,更好地为人民服务,人物画还必须加以高度的发展,这是无疑义的。因此中国画系的人物画亦以单独分科教学为好,以使它的基础训练时间及教学上的安排等等,更有利于教学质量的提高。同时在招生时,人物科的培养名额自然也应多些,例如人物招生二十名时,山水花鸟可各招十名,或者山水十二名,花鸟八名,等等,可根据各校情况由大家来研究。然而三科,不论学生名额多寡,必须达到尽可能的高质量而无废品。就如农业合作社的粮食生产,浙江的农业社,大多以产水稻为主,然而也不能不种地瓜六谷,既种地瓜六谷,虽种的地亩少些,也不能不精耕细作,不足肥料,以达到地瓜六谷的丰收,这是应该的。中国画的人物山水花鸟三科,在历史发展的过程来说,古代以

石榴图　潘天寿
　　元明清以降的文人艺术家强调的是以书入画,多求线条的圆润、和谐、浑厚或秀雅,潘天寿则求方折、挺拔、生辣和雄劲。

睡猫图　潘天寿

中国画的写生，完全要用记忆来写生。用记忆写生，必须对对象或临摹的画本有纯熟默写的训练，才能抓住对象的形神动态气势等，在落笔创作时就能随心所欲地创作出来。加上中国的绘画，不论人物、山水、花鸟，到了创作的时候，必须力求排除对象的束缚，这既是中国画创作时的传统办法，也是中国传统绘画的创作特点。

人物画发达，近代以山水花鸟画发达，三科都为广大人民群众所欣赏与爱好，有同等的意义与价值，这同米麦之与地瓜六谷又有区别。中国画的成就，向来是东方绘画系统的标兵者，中国传统山水花鸟画的成就极高，曾经是标兵中的标兵。我们国家在这次世界乒乓球赛中得到了胜利的锦标，不但全国人民欢欣鼓舞，并且全世界的朋友也同样地欢欣鼓舞，予我们以崇高的奖誉和钦佩，是何等的光荣！中国传统绘画在东方绘画系统中保有世袭锦标的地位，我们更应该以何等的勤勉，作何等的努力，精益求精，保持永久锦标的光辉，照耀于全世界之上！这是从事中国绘画工作者必不可少的责任。今天我在这里，讨论中国画系分科的问题，也感到十分光荣与骄傲。

以上是我对中国画人物、山水、花鸟三科分科教学的意见。希与会同志，予以细致的研究。

（附注：此文为 1961 年 4 月在全国文科教材会议的发言）

四　赏心只有两三枝

　　我先谈"素描"名称问题。去年各美术院校讨论教学方案的会议上，中国画专业的方案中也有素描课程而没有白描、双勾课。当时我就提出：素描的含义和范围究竟怎样，素描这名称是否适合为中国画的基本训练？

　　全世界各民族绘画，不论东西南北哪个系统，首先要捉形，进一步就要捉色，总得要捉神情骨气，只是方法有所不同罢了。西洋素描是油画造型的初步基本训练，主要是用明暗的方法来捉形的（新派的素描，也要讲线条结构）。但中国画捉形，却是用线勾大轮廓而不用明暗，这是中西不同之处。学西洋素描，画一张石膏头像或半身像要画三个星期，有的甚至要画四五周，一学期只画三张或四张，一年画六或八张。油画系这样训练是好的。中国画系这样画，我不敢说绝无好处，但是作用不大，费时太多，我表示反对。中国画系除共同的理论课以外，其他的项目很多。如诗词、书法、篆刻、画理、题跋等等，是油画、雕塑等系所没有的，哪有很多时间费在专摸明暗的素描上？单讲学字的课程，学一辈子也不一定学得好。

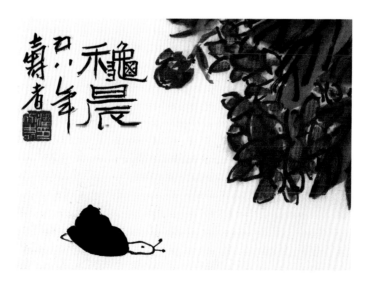

秋晨　潘天寿
　　中国大写意的水墨画，却不是基础训练的单色画，以素描二字，作为单色基础训练课也不全对。

　　"素描"这名词是否从日文翻译过来的？我不清楚。就字面说，一种说法，素是荤素的素，就是单色画，荤是彩色画（这是我想当然，绝无根据）。还有一种说法，素者白也，素原是用普通原色蚕丝织成的一种织物，它的底色是近乎纯白的。所以《论语》说"绘事后素"，这个素字就是作白字解。就是说，绘画是用五颜六色画在白底子上面，故说绘画后于素底了。也有人解释说，这是先画五颜六色，然后填上白色的底子。但不管次序的先后怎样，素是指的白色。我国向来称为白描的一种画，就是用毛笔墨线勾描对象的轮廓，作为绘画的大结构，是画的骨子，也可以说是尚未填彩的画（填了色就为绘画了）。这种画，唐代张彦远《历代名画记》中称之为"白画"，因为墨线轮廓之内未曾填彩，全系空白的缘故。白描、白画的名称，就是这样来的。这白描、白画就是中国画捉形的基本训练。如果西洋素描的素字作为白字解释，那么中国的白描、双勾，也都是素描，这也对。但是西洋素描却是黑多白少，作为白描解释却不通。我想，素描的素字，还是作为荤素的素字解释比较通。可以用黑色，也可以用红色、咖啡色等等，只是单色画罢了。然而中国大写意的水墨画，却不是基础训练的单色画，以素描二字，作为单色基础训练课也不全对。

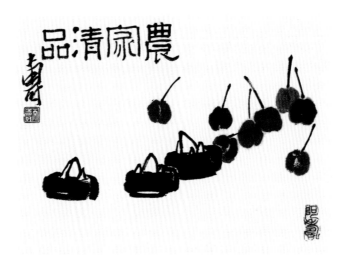

农家清品　潘天寿
　　晋代顾恺之就作过以形写神的总结，即以对象之形，写对象之神。写形是手段，写神是目的。绘画不能不要形而写神，但要提高形的艺术性，形就要有所增强或减弱，要有所变动。

我一直觉得中国画造型基础的训练，不能全用西洋素描的名称。但是在讨论教学方案时，有人说素描课也可以画白描、双勾，因此中国画系造型基础训练的课程名称，也可用素描二字。然而一般人认为素描就是西洋的素描一套，白描、双勾是不在内的。因此，中国画基础训练的课程名称，将素描二字用上去，一般人执行教学时，就教西洋的素描而不教白描、双勾了。而且，种种"西洋素描是一切造型艺术的基础"说法的人，以为这样做，是最名实相符的。这种误会，现在的各艺术院校是存在的。为了避免这种误会，我主张不用"素描"的名称，经过反复讨论，这名称才不用了。

当然，我不是说中国画专业绝对不能教西洋素描。作为基本训练，中国画系学生，学一点西洋素描，不是一点没有好处。因为在今天练习捉形，西洋捉形的方法也应知道一些。然而中国古代捉形的方法，必须用线捉得，与西洋捉形方法有所不同。中国古代画家，也是写实的，面对对象写生的，但写生即勾写神，临摹是后来的事。晋代顾恺之就作过以形写神的总结，即以对象之形，写对象之神。写形是手段，写神是目的。绘画不能不要形而写神，但要提高形的艺术性，形就要有所增强或减弱，要有所变动。变动，是形、神的有机概括，绝不是随便变动，变动的目的是在于概括的写神。不然，变得不像，把老虎画成了狗，老虎的神当然是捉不住了。中国画很注意这一点，就是淮南子所说的："画西施之面，美而不可悦，画孟贲之目，大而不可畏，君形者亡焉"。生气，为人形之精英，没有生气，就是没有神了。古代有些画家，到自然界去捉形象，太注意外在形象，往往艺术性弱，也就是说神性特点还捉得不够，到古人画本中去临摹，去找形象，艺术性却比较强。因为古人的作品，经过长期锻炼，捉神是捉得好的，艺术性是高的。唐宋以后的画家，常常照老本子摹，因此渐渐脱离对自然捉形象，却画得不大妥当，这就成为缺点了。今天，中国画系学生要画白描、双勾，但画些西洋素描中用线多而明暗少的细致些的速写，确实是必要的。一是取其训练对象写生；再是取其画得快，不浪费摸明暗调子的时间；另外则是取其线多，与中国画用线关联。这可以使学生以快速的手法用线抓对象的姿态、动作、神情，有助于群像的动态和布局。这就是用西洋素描中速写的长处，来补中国画写生捉形不够与对象缺少关联的缺点。这可以加强中国画的基本训练，我是十分赞同的。但是有人说画速写必须先画明

八哥崖石图　潘天寿

　　潘天寿绘画题材包括鹰、荷、松、四君子、山水、人物等，每作必有奇局，结构险中求平衡，形能精简而意远；勾石方长起棱角；墨韵浓、重、焦、淡相渗叠，线条中显出用笔凝练和沉健。

暗的素描。我觉得初画速写，不能太快，是事实，若说必须先画明暗素描，才能画速写，我却有怀疑，可以研究。我的经验是：专在画本上捉形，有缺点，但也有好处；专在自然对象上捉形，有好处，但也有缺点。

今天，不只是讨论油画系的素描，还要讨论五个系的素描。五个系的素描有没有共同点？可以研究。我过去一直反对有些留学西洋回来的先生所认为的"西洋素描是一切造型艺术的基础"，"绘画都是从自然界来的"，"西洋素描就是摹写自然最科学的方法"等说法。自然的形和色，不等于就是画。人们说"西湖风景如画"，不能说西湖风景就是画，这意思就是"画"是艺术，画出来的西湖可以而且应该比自然的西湖更美，是高于自然的。故西湖风景虽好，只能说"如画"。人类必须有艺术，艺术是根据人类必要的追求，用人类各不相同的智慧、感情、劳动、工具、环境以及历史的积累等各种条件创造出来的。中国有句古话："造化在手。"造化就是宇宙，一切自然界，都是宇宙创造出来的，也就是说是造化创造出来的。画家画中的一切，虽以自然界中万有形色为素材，然而表现于画面上的万有形色，却是画家各人手中所创造成的万有形色，故曰"造化在手"。

人类绘画的表现方法，不外乎点、线、面三者。线明确而概括，面较易平板，点则易琐碎。中国画即注意于用线，更注意空白，常常不画背景，以空白作为画材的对比，即使画背景也注意空白，以显现全幅画材及主体突出。故线和空白的处理，就是中国画的明确因素，这是中国画的特点，也为工艺美术具备了好条件。当然，宇宙万物都是有背景的，西洋画家以为不画背景不合现实，必须把背景画得很满。但这容易拉平，主体不突出，容易有啰嗦之感。换言之也就不够明豁，不够概括。有两句古诗说得好："触目纵横千万朵，赏心只有两三枝。"中国画就只画赏心的两三枝，不画其他，非常清楚而且突出。因为画是用眼睛看的，而眼睛的注意力，有一定的限度，故孔子曰："心不在焉，视而不见。"中国绘画空白概括的原理，是全根据眼睛能量的要求的。摄影非绘画，大部分原因，就在于这点。

张文通说："外师造化，中得心源。"宇宙的形形色色都是画家的素材，但画家必须用脑子去概括素材、溶化素材，而后得之心源，才能创造出独到的作品。这是艺术的要求。由此可见，绘画就是在画家如何去溶化素材、处理素材，而使宇宙

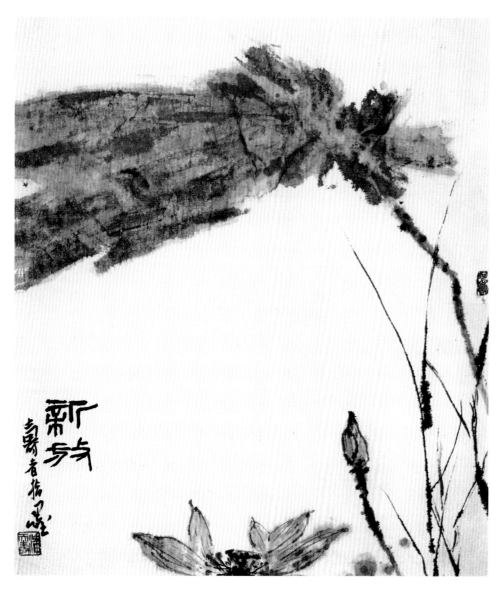

新放图　潘天寿
潘天寿绘画不入巧媚、灵动、优美
而呈雄怪、静穆、博大，即源自他的气
质、个性和学养的审美选择，然而这种
选择又与时代审美思潮不无关涉。

所创造成的万有形色，在画家的手中去创成独特风格的绘画。培养艺术家是很不容
易的，我们学院办了三十多年了，培养了多少较突出的艺术家来？我教了四十多年
的中国画，也没有教出几个好的中国画家来。这实际是不简单的，须加细心曲折地
研究，不要囫囵吞枣的武断。

画画必须要有艺术处理，这里面就有艺术科学的问题，但它不同于纯科学。纯
科学讲效能而不讲形式和精神。电灯是爱迪生发明的，别人也可以仿造，仿造品的
效能同等，其价值也同等，并不分这是美国的形式或精神，那是法国的形式或精神。
艺术却不然，同一题材，必须有不同的处理，这个画家画成这个样子，那个画家画
成那个样子，十个画家都会画得各不相同。不同题材是艺术。画家捉形象的原则虽同，

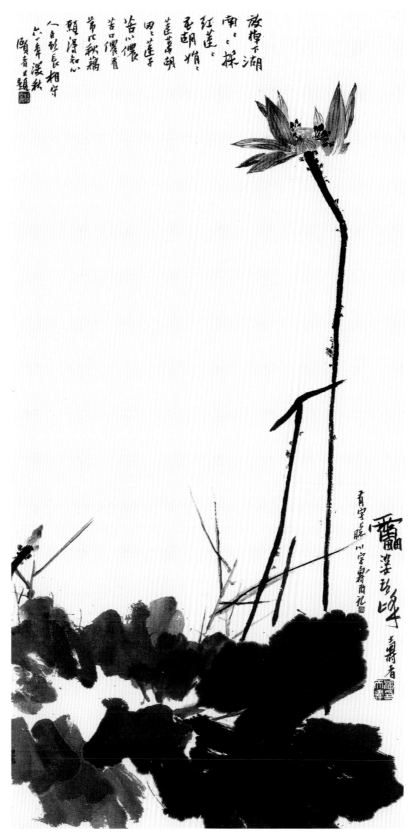

放棹下西湖
南南采
红莲心
玉颜消
莲叶胡
男子莲
苦心侬
苦口侬
常化秋糠
频得知心
一自於长相守
六六年溪秋
颐香题

朱荷图　潘天寿

中国画非常注意用线，更注意空白，以显示全幅画材及主体的突出。有两句古诗说得好"触目纵横千万朵，赏心只有两三枝"，中国画就只画赏心的两三枝，不画其他，非常清楚而且突出。

捉形象的方法、工具却不尽相同。西洋画用木炭、铅笔，中国画用黑墨与毛笔；西洋画用面表现明暗，中国画用线画轮廓，全不相同。专画花鸟的画家，就要训练捉花鸟形色的能力。牡丹与芍药不同，蜡嘴和鹦鹉不同，这朵牡丹和那朵形色不同，这只鹦鹉和那只形色不同，以及不同的姿态、神情等，画家要有捉住它们不同特点的本领。倘使培养花鸟画专门人才，不训练捉花鸟的基本形象与色彩，而画西洋人体素描的手足、头像、全身，这对于描绘花鸟的形象色彩、姿态神情有什么关联？中国近代人物画家如任伯年没有学过木炭素描，肖像也画得极像，而且也极有神气。当然，有许多中国画家捉形象，只落在临摹的旧套中，对对象不能直写默写，是不够的，但也不能因此说所有的中国画家，没有画过西洋素描，就不能捉形。郭子仪的女婿赵某，先后请韩幹、张萱画肖像，郭子仪觉得两张画得都很好，无从评其高低。有一天，他的女儿回家来了，郭子仪就问她哪张画得好些，女儿说两张都很像，而后画的一幅，连赵郎

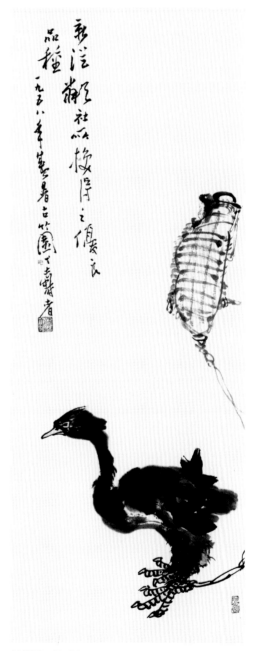

新雏图　潘天寿

　　潘天寿作画时，每画一笔，都要精心推敲，一丝不苟。他在"有常必有变"的思想指导下，取诸家之长，成自家之体。他的画材多为平凡题材，但经他入手的画，却能产生出不平凡的艺术感染力。

的声音言笑之姿，都画出来了。这批评是很尖锐的。前者就是以形捉形，后者则是以形捉神了。韩幹和张萱画的形象，不是用西洋素描法捉的，但画家对对象是要捉形的，是要捉以形写神之形，不是捉形不管神，也不能捉神不管形，从一开始观察对象，这两者就联系在一起，是一体的两面。

我们讨论素描，是否可以各系分别讨论？另外，附中美术课的基础训练，是为各系培养新生的造型基础，是否和油画系的素描一样教法，也可以讨论。对西洋素描，也要研究，不要只停留在现有的几种教法上。油画是来自西洋的，它必须以明暗来捉形象，故油画系捉形的基本训练，必须画西洋素描，是完全对的。但我认为高低年级应分阶段。低年级要画得准确、细致些，是打好扎实的捉形象的基础阶段；高年级是重结构、重神气的阶段，是注意艺术性的阶段。据说法国等美术学院，初步教素描的，多是老教授，训练学生基础是从稳稳实实做起，这可以使学生老老实实地学好基础。我同意这样的办法。然而在第一阶段以后，要百花齐放、百派争流，不必限定某种教法。以上种种，是无素描经验的个人想法，是否合于实际，希加讨论。

（附注：这是潘天寿 1962 年 12 月 14 日在浙江美术学院素描教学问题学术讨论会上的发言，曾载《美术论丛》第七期）

五、杂论

天有日月星辰，地有山川草木，是自然之文也。人有性灵智慧，孕育品德文化，是人为之文也。原太朴混沌，浑茫无象，三才未具，无自然之文，亦无人为之文也。然无为有之本，有为无之成，有其本，辄有其成，此天道人事之大致也。

人系性灵智慧之物，生存于宇宙间，不能有质而无文。文艺者，文中之文也。然文，孳乳于质，质，涵育于文，两者相互而相成，故《论语》云；"志于道，据于德。依于仁，游于艺。"其为人之大旨欤艺术产生于人类之劳动，为人类所共有也，非为某个人，某部族，某阶级所私有也。原始公社后，渐转变为奴隶社会、封建社会、资本主义社会，因此工农劳动者，渐被摈于艺园之外矣。是艺术也，非人类初有之艺术也。

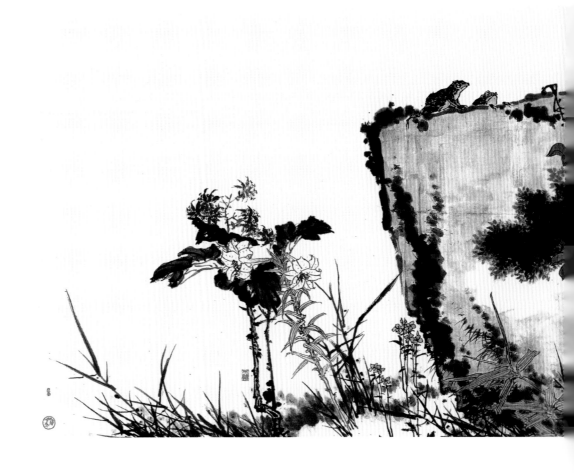

奴隶社会，封建社会，资本主义社会，掠夺剥削之社会也。掠夺剥削者，无处不千方百计以满足其占有欲，其对物质之食粮也如此，其对精神之食粮也亦然，以致共有之绘画，为掠夺剥削者所霸有矣。然《易》曰："剥极则复。"今日之社会，无掠夺剥削之社会也，绘画，亦应由掠夺剥削者之手中，恢复归于人民。

艺术为人类精神之食粮，即人类精神之营养品。音乐为养耳，绘画为养目，美味为养口。养耳、养目、养口，为养身心也。如有损于身心，是鸦片鸩酒，非艺术也。

物质食粮之生产，农民也。精神食粮之生产，文艺工作者也。故从事文艺工作之吾辈，乃一生产精神食粮之老艺丁耳。倘仍以旧时代之思想意识，从事创作，一味清高风雅、风花雪月、富贵利达、美人芳草，但求个人情趣之畅快一时，不但背时，

记写雁荡山花图　潘天寿
　　画种的形色，孕育于自然之形色；此画中之形色，又非自然之形色也。画中之理法，孕育于自然之理法；然自然之理法，又非画中之理法也。

实有违反人类创造艺术之本旨。

艺术为思想意识之产物。意识形态之转变与进展，全表里于社会政治经济之情况。故文艺工作者，必须追求思想意识之赶上或赶先于时代，不落后于时代。

艺术不是素材的简单再现，而是通过艺人之思想、学养、天才与技法之艺术表现。不然，何贵有艺术。

吾国绘画之孕育，远在旧石器时代。近时周口店所发掘之削刮器，虽加工粗糙，然大致具备形象之对称美，线条之韵律美，成原始绘画刻划之雏形。至新石器时期，始有彩陶绘画之发明，以黑色粗简之线条，描绘水波纹、云雷纹、几何纹，及鹿、鱼、鸟、蛙、半身人像等以为装饰。然尚未有简单文字之发现。至商代青铜器、殷墟龟甲之呈现后，始见有象形文字之刻铸与书写，则绘画先于文字矣。然考吾国初期文字，以黑线为表达、象形为组成，与原始绘画，实同一渊源。故吾国文字学者及绘画史论家，均有书画同源之说，以此也。是后虽分道扬镳，独立体系，仍系兄弟手足，有同气连枝之谊，至为密切，迄今犹然。

绘画，不能离形与色，离形与色，即无绘画矣。

宇宙间之万物万事，均可为画材、剧材。然无画家、戏剧家运用而表达之，则仍无以成艺术。原宇宙间之万物万事，本不为画人、戏剧家而存在，特画人、戏剧家，从旁借为素材而已。

有万物，无画人，则画无从生；有画人，无万物，则画无从有；故实物非绘画，摄影非绘画，盲子不能为画人。

画者，画也。即以线为界，而成其画也。笔为骨，墨与彩色为血肉，气息神情为灵魂，风韵格趣为意态，能具此，活矣。

济山僧（石涛）《画语录》云："太古无法，太朴不散，太朴一散，而法立矣。"故无法，画之始，有法，画之立，始与立，复融结于自然，忘我于有无之间，画之成，三者一以贯之。

法自画生，画自法立。无法非也，终于有法亦非也。故曰：画事在有法无法间。

画中之形色，孕育于自然之形色；然画中之形色，又非自然之形色也。画中之理法，孕育于自然之理法；然自然之理法，又非画中之理法也。因画为心源之文，有别于

自然之文也。故张文通（璪）云：
"外师造化，中得心源。"

自然之理法，画外之师也。画
中之理法，心灵中积累之画学泉源
也。两者融会之后，进而以求变化
理法，打碎理法，是张爱宾（彦远）
之所谓"了而不了，不了而了也"。
然后能瞑心玄化，造化在手。

学画时，须懂得了古人理法，
亦须懂得了自然理法，作画时，须
舍得了自然理法，亦须舍得了古人
理法，即能出人头地而为画中龙矣。

画事除"外师造化，中得心源"
外，还须上法古人，方不遗前人已
发之秘。然吾国树石一科，至唐，
尚属初期，技术法则之积累，极为
低浅，故张文通氏答毕庶子宏问用
秃笔之所受，仅提"外师造化，中
得心源"，而未及法古人一项耳。

梅花鹤图　潘天寿
　布局善于造险、破险，笔墨有金石味，
朴厚劲挺，气势雄阔，敷色沉着斑斓。

红菊熏风图轴　潘天寿

　　顾长康（恺之）云"以形写神"，即神从形生，无形，则神无所依托。然有形无神，系死形相，所谓"如尸似塑"者是也，未能成画。

　　顾氏所谓神者，何哉？即吾人生存于宇宙间所具有之生生活力也。"以形写神"，即表达出对象内在生生活力之状态而已。故画家在表达对象时，须先将作者之思想感情，移入于对象中，熟悉其生生活力之所在；并由作者内心之感应与迁想之所得，结合形象与技巧之配置，而臻于妙得。是得也，即捉得整个对象之生生活力也。亦即顾氏所谓"迁想妙得"者是已。

顾氏所谓"以形写神"者，即以写形为手段，而达写神之目的也。因写形即写神。然世人每将形神两者，严划沟渠，遂分绘画为写意、写实两路，谓写意派，重神不重形，写实派，重形不重神，互相对立，争论不休，而未知两面一体之理。唐张爱宾《历代名画记》云："古之画，或能移其形似，而尚其骨气，以形似之，外求其画，此难可与俗人道也。今之画，纵得形似，而气韵不生，以气韵求其画，则形似在其间矣。"张氏所谓"移其形似"，"尚其骨气"，即以形似为体，以骨气为用者也。张氏所谓"以气韵求其画"是"即用明体"而形似自在，仍系两面而一体者也。张氏又云："夫象物必在于形似，形似须全其骨气，骨气、形似皆本于立意而归于用笔。"即整体形神一致之表达；是由立意、形似、骨气三者，而归总于用笔之描写。实为东方绘画之神髓。

灵芝图　潘天寿

　　画中之形色，孕育于自然之形色；然画中之形色，又非自然之形色也。画中之理法，孕育于自然之理法；然自然之理法，又非画中之理法也。

"以形写神"，系顾氏总结晋代以前人物画形神相互之关系，与传神之总的。即是我国人物画欣赏批评之标准。唐宋以后，并转而为整个绘画衡量之大则。

顾长康云："迁想妙得"，乃指画家作画之过程也。迁：系作者思想感情，移入于对象。想：系作者思想感情，结合对象，以表达其精神特点。得：系作者所得之精神特点，结合各不相同之技法，以完成其腹稿也。然妙字，系一形容词，加于得字上，为全语之关纽。例如长康画裴楷像，当未下笔时，对迁、想、得三字功夫，原已做得周至，然画成后，觉精神特点，有所未足；是缘裴楷美容仪，有识具，若仅表现其容仪之美，而不能达其学识和才干之胜，则非妙也。故须重加考虑，得在颊上添画三毛，始获两者俱胜之妙果。此妙果，既非得于形象上，又非得于技法中，而得之于画家心灵深处之创获。是妙也，为东方绘画之最高境界。

凡事有常必有变。常，承也；变，革也。承易而革难，然常从非常来，变从有常起，非一朝一夕偶然得之。故历代出人头地之画家，每寥若晨星耳。

《易》曰"天行健，君子以自强不息"，是做人之道，亦治学作画之道。

名利之心，不应死。学术之心，不应不活。名利，私欲也，用心死，人性长矣。画事，学术也，用心活，画亦活矣。

画事须有天资、功力、学养、品德四者兼备，不可有高低先后。

画事须有高尚之品德，宏远之抱负，超越之识见，厚重渊博之学问，广阔深入之生活，然后能登峰造极。岂仅如董华亭所谓"但读万卷书，但行万里路"而已哉？

石涛上人云："画事有彼时轰雷震耳，而后世绝不闻问者。"时下少年，谁能于此有所警惕。

绘事往往在背戾无理中而有至理，僻怪险绝中而有至情。如诗中之玉川子（卢仝），长爪郎（李贺）是也，近时吾未见其人焉。

画事以奇取胜易，以平取胜难。然以奇取胜，须先有奇异之秉赋，奇异之怀抱，奇异之学养，奇异之环境，然后能启发其奇异而成其奇异。如张璪、王墨、牧谿僧、青藤道士、八大山人是也，世岂易得哉？

以奇取胜者，往往天资强于功力，以其着意于奇，每忽于规矩法则，故易。以平取胜者，往往天资并齐于功力，不着意于奇，故难。然而奇中能见其不奇，平中

小憩图　潘天寿

　　画事以奇取胜易，以平取胜难。然以奇取胜，须先有奇异之秉赋，奇异之怀抱，奇异之学养，奇异之环境，然后能启发其奇异而成奇异也。

能见其不平，则大家矣。

药地和尚（弘智）云："不以平废奇，不以奇废平，莫奇于平，莫平于奇。"可谓为奇平二字下一注脚。

世人每谓诗为有声之画，画为无声之诗，两者相异而相同。其所不同者，仅在表现之形式与技法耳。故谈诗时，每曰"诗中有画"，谈画时，每曰"画中有诗"。诗画联谈时，每曰"诗情画意"。否则，殊不足以为诗，殊不足以为画。

晋王羲之《笔势论》云："每作一画，如列阵之排云；每作一戈，如百钧之弩发；每作一点，如危峰之坠石；每作一牵，如万岁之枯藤。"是点画中，皆绘画也。唐张彦远《论画六法》云："夫象物必在于形似，形似须全其骨气，骨气形似，皆本于立意而归乎用笔，故工画者多善书。"是形似骨气中，皆书法也。吾故曰："书中有画，画中有书。"

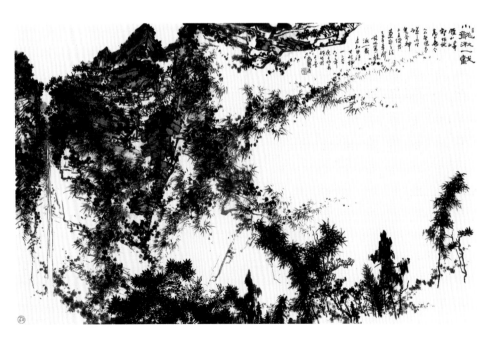

小龙湫一截图　潘天寿

　　雁山之飞瀑，如白虹之泻天河，一落千丈，使观者目眩耳聋，不可向迩。诚所谓泄天地造化之秘者欤。然画家心灵中之奇变，又非黄岳、雁山可尽赅之也。

　　荒村古渡，断涧寒流，怪岩丑树，一峦半岭，高低上下，欹斜正侧，无处不是诗材，亦无处不是画材。穷乡绝壑，篱落水边，幽花杂卉，乱石丛篁，随风摇曳，无处不是诗意，亦无处不是画意。有待慧眼慧心人随意拾取之耳。"空山无人，水流花开。"惟诗人而兼画家者，能得个中至致。

　　荒山乱石间，几枝野草，数朵闲花，即是吾辈无上粉本。

　　看荒村水际之老梅，矮屋疏篱之寒菊，其情致之清超绝俗，恐非宫廷中画人所能领略。

　　风日晴和时，游名山水，看古诗词，读古书画，均足以启无穷画思。

　　看山，须有云雾才灵活；画山，须背日光才厚重，此意范中立（宽）、米襄阳（芾）知之。近时黄宾虹，可谓透网之鳞。

设色山水　明　沈周

　　戴文进、沈启南、蓝田叔，三家笔墨，大有相似之处。尤为晚年诸作，沉雄健拔，如出一辙。

　　杨诚斋（万里）《舟过谢潭》诗云："碧酒时倾一两杯，船门才闭又还开，好山万皱无人见，都被斜阳拈出来。"是画意也，亦画理也。原宇宙万有，变化无端，惟大诗人与静者，每在无意中得之，非匆匆赶路者所能领会。亦非闭户作画者所能梦见，故诚斋翁有"好山万皱无人见"之叹耳。

　　黄岳之峰峦，掀天拔地，恢宏奇变，使观者惊心动魄，不寒而栗；雁山之飞瀑，如白虹之泻天河，一落千丈，使观者目眩耳聋，不可向迩。诚所谓泄天地造化之秘者欤。

　　画家中之范华原（宽）、董叔达（源）、残道人（髡残）、个山僧（朱耷）、瞎尊者（石涛），是泄人文中之秘者也，其所作，可与黄岳峰峦、雁山飞瀑并峙。盖绘画与自然景物合之，本一致。分之，则两全。

　　山水画家，不观黄岳、雁山之奇变，不足以勾引画家心灵中之奇变。然画家心灵中之奇变，又非黄岳、雁山可尽赅之也。故曰：画绘之事，宇宙在乎手。

　　山无云不灵，山无石不奇，山无树不秀，山无水不活。

　　作画时，须收得住心，沉得住气。收得住心，则静；沉得住气，则练。静则静到如老僧之补衲，练则练到如春蚕之吐丝，自然能得骨趣神韵于笔墨之外矣。

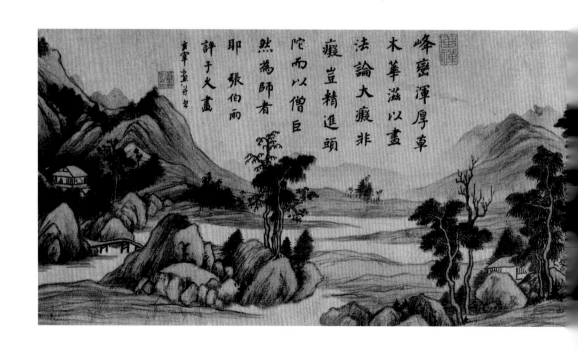

运笔应有天马腾空之意致，不知起止之所在。运意应有老僧补衲之沉静，并一丝气息而无之。以静生动，以动致静，得矣。

石谿开金陵，八大开江西，石涛开扬州，其功力全从蒲团中来。世少彻悟之士，怎不斤斤于虞山娄东之间。

戴文进、沈启南（石田）、蓝田叔（瑛），三家笔墨，大有相似处。尤为晚年诸作，沉雄健拔，如出一辙，盖三家致力于南宋深也。黄宾虹画语录云："明代文、沈之作，虽渊源唐宋，情多南宋。衡山（文徵明）近师刘松年而追摩诘（王维），石田师夏珪以入元人，于范中立、董、巨、二米犹少，故枯硬带俗。"又云："文沈只能恢复南宋之笔法，而墨法未备。"原有明开国，辄恢复画院，其规制大体承南宋之旧。马、夏画系，亦随之复兴，当时院内外马、夏系统作家，如王履、沈希远、沈遇、庄瑾、李在、周鼎、周文靖、倪端、戴文进、吴小仙等，人才蔚起，声势特盛，其中以戴氏为特出，时称浙派。同时受其影响者，如周东村（臣）、谢时臣、唐六如辈，无不周旋于此派之下，可谓盛矣。原学术每不易脱去继承之关联，沈氏在此盛势之下，致力于马、夏独深，非偶然也。蓝氏直承戴氏，上溯南宋，远追荆、关，

山水图　明　董其昌

董氏书画学之成就，不减沈文。其论画之见地及鉴赏之眼光亦然。其对浙派戴文进氏画艺之成就，不但未加轻视或贬抑，且曾予以公正之称扬。

允为浙派后起，浙地多山，沉雄健拔，自是本色；沈氏吴人，其出手不作轻松文秀之笔，实在此焉。盖其来源同，其笔墨亦自然大体相同耳。胡世人于吴、浙间，一如诗家之于江西、桐城耶？

董华亭（其昌）倡文人画，主"直指顿悟，一超直入如来地"，其着想，自系文人本色，《画禅室随笔》论文人画云："若马、夏及李唐、刘松年，又是李大将军之派，非吾曹易学也"。则董氏对"积劫方成菩萨"一点，自觉有所未迨耳。故其绘画论著中，非但未曾攻击马远、夏珪、赵伯驹、伯骕诸家，并对当时吴派末流，随意谩骂浙派，加以严正之批评。《画禅室随笔》云："元季四大家，浙人居其三。王叔明（蒙），湖州人，黄子久（公望），衢州人，吴仲圭（镇），钱塘人，惟倪元镇，无锡人耳，江山灵气，盛衰故有时。国朝名手，仅戴文进为武林人，已有浙派之目。不知赵吴兴（孟頫）亦浙人。若浙派日就澌灭，不当以甜邪俗赖者，尽系之彼中也。"殊属就学术论学术，不失其公正态度。

董氏书画学之成就，平心而论，不减沈、文。其论画之见地及鉴赏之眼光亦然。其对浙派戴文进氏画艺之成就，不但未加轻视或贬抑，且曾予以公正之称扬。其题戴氏《仿燕文贵山水轴》（此画现藏上海博物馆）云："国朝画史，以戴文进为大家。此仿燕文贵，淡荡清空，不作平时本色，尤为奇绝。"董氏绘画，原系文人画系统，戴氏，则为画院作家，其绘画途程，与董氏有所不同。然董氏之题语，劈头即肯定戴氏为"国朝画史大家"；其结语，亦谓"淡荡清空，尤为奇绝"。可知董氏全以戴氏之成就品评戴氏，不涉及门户系统之意识，有别于任意谩骂之吴派末流多矣。

画事，精神之食粮也，为吾人所共享。画事，学术也，为吾人所共有。如据一己之好恶，一己之眼目，入者主之，出者奴之，高筑壁垒，互相轻视，互相攻击，实不利百花齐放之贯彻。

世人尚新者，每以为非新颖不足珍，守旧者，每以为非故旧不足法，既不问"新旧之意义与价值"，又不问"有无需要与必要"，遑遑然，各据新颖故旧之壁垒，互为攻击。是不特为学术界之莽人，实为学术界之蟊贼。此种现象，绘画界中，过去有吴浙之争，亦有中西之争，如出一辙，殊可哀矣。寻其根源，是由少读书，浅研究耳。

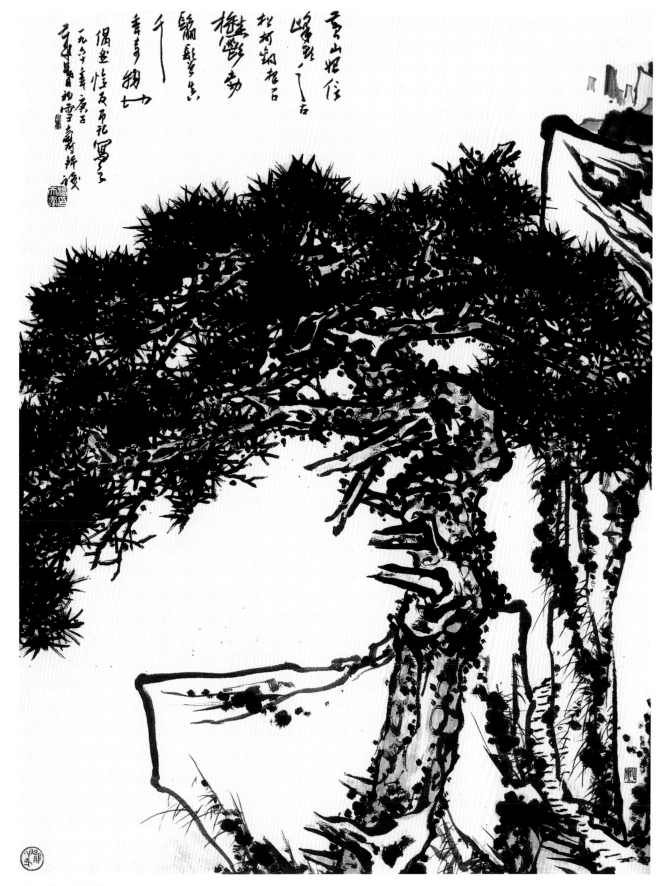

黄山松图　潘天寿

　　潘天寿不画千岩万壑，不画本来就能够唤起崇高感的高山大岭，而以倚松傍花的
小景为对象，但画面效果却雄大壮美，与明清山水花鸟画率多优美、秀润的特色大异
其趣。

凡学术，必须由众多之智慧者，祖祖孙孙，进行不已，循环积累而得之者也。进行之不已，即能"日日新，又日新"之新新不已也。绘画，学术也，故从事者，必须循行古人已经之途程，接受其既得之经验与方法，为新新不已打下坚实之基础，再向新前程推进之也。此即是"接受传统"，"推陈出新"之意旨。

新旧二字，为相对立之名词，无旧，则新无从出，故推陈即以出新为目的。

新，必须由陈中推动而出，倘接受传统，仅仅停止于传统，或所接受者，非优良传统。则任何学术，亦将无所进步。若然，何贵接受传统耶？倘摒弃传统，空想人人作盘古皇，独开天地，恐吾辈至今，仍生活于茹毛饮血之原始时代矣。苦瓜和尚云："故君子惟借古以开今也。"借古开今，即推陈出新也。于此，可知传统之可贵。

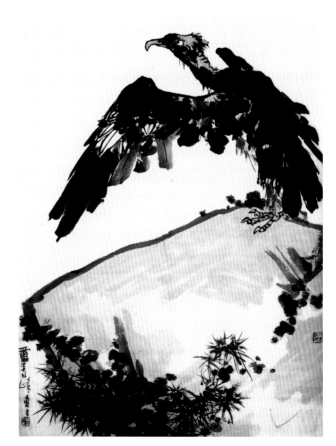

秃鹰图　潘天寿
　　崇高的对象在某些人的笔下变为优美或者平淡，平易的景象在潘天寿手下却变为雄壮而奇崛，源自审美主体的能动作用。

接受优良传统，倘不起开今作用，则所受之传统，死传统也，如有拘守此死传统以为至高无上之宝物，则可请其接受最古代之传统，生活到原始时代中去，不更至高无上乎？苦瓜和尚云："师古人之迹，而不师古人之心，宜其不能出一头地也，冤哉！"想今日之新时代中，定无此人。

学术固须接受传统，以为发展之动力。然外来之传统，亦须细心吸取丰富营养，使学术之进步，更为快速，更为茁壮也。然以文艺言，由于技术方式、工具材料、地理气候、民族性格、生活习惯之各不相同，往往在某部分某方面，有所不融和者，应不予以吸收，以存各不相同之组织形式、风格习惯，合群众喜见乐闻之要求，不可囫囵吞枣，失于选择也。否则，求丰富营养，恐竟得反营养矣，至须注意。

学术之成就愈高，其开新亦愈困难，此事实也。然学术之前程无止境，吾人智慧之开展无限度，进步更有新进步也。倘固步自封，安于已有，诚所谓无雄心壮志之庸俗懒汉。

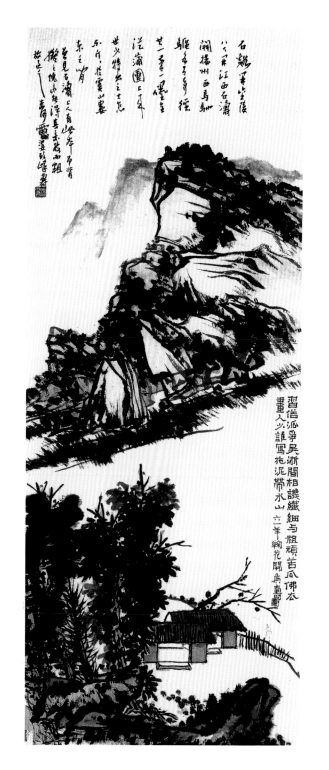

晴峦积翠图　潘天寿

　　一民族有一民族之文艺，有一民族之特点，因文艺是由各民族之性情智慧，结合时地之生活而创成者，非来自偶然也。

　　任何学术，不能离历史、环境二者之关联；故习西画者，须赴西洋，习中画者，须在中华之文化中心地，以便于参考、模拟、研求、切磋、授受故也。倘闭门造车，出不合辙，焉有更新之成就？《论语》云："温故而知新，可以为师矣。"原新之一字，实从故中来耳。画学之故，来自祖先之创发。祖先之创发，来于自然之相师。古与今，时代不相同，中与西，地域有差别，故画学之温故，尚须结合古人，结合时地，结合自然，结合作者之思想智慧，而后能孕育其茁壮之新芽。

　　一民族有一民族之文艺，有一民族之特点，因文艺是由各民族之性情智慧，结合时地之生活而创成者，非来自偶然也。

　　中国人从事中画，如一意模拟古人，无丝毫推陈出新，足以光宗耀祖者，是一笨子孙。中国人从事西画，如一意模拟西人，无点滴之自己特点为民族增光彩者，是一洋奴隶。两者虽情形不同，而流弊则一。

　　一民族之艺术，即为一民族精神之结晶。故振兴民族艺术，与振兴民族精神有密切关系。

　　吾国唐宋以后之绘画，先临仿，次创作，创作中，间以写生。西方绘画，先写生，次创作，创作中，亦间以临仿。临仿，即所谓师古人之迹以资笔墨之妙是也。写生，即所谓师造化以资形色之似是也。创作，则陶镕"师古人，师造化"二者，再出诸作家之心源，非临仿，亦非写生也。其研习之过程，不论中西，可谓全相同而不相背，惟先后轻重间，略有参差出入耳。

　　曩年与日本西京之名南画家桥本关雪氏相值于海上，彼曾语予曰："中华为南画祖地，仆毕生研习南画，而非生长于中华，至为可惜。故每在一二年中，辄来中华名胜地游历一次，以增厚南画之素养也"。关雪氏，有才气，能汉诗，其为人亦豪爽。所作南画，亦为东瀛诸南画家中有特殊成就者。然其一点一画间，无处不露其岛国风貌，与吾国南宗衣钵，相距殊远，以其于南宗素养，稍减深沉故也。缶庐（吴昌硕）题其画册亦云："若再挥毫愁煞我，恐移泰华入扶桑。"可以知之矣。然其所言，尚有自知之明，故拟借多游中华以减其弱点，确为见症之药。唯时地有限，来往之机会不多，未能偿其意愿耳。

　　一艺术品，须能代表　民族，一时代，一地域，一作家，方为合格。

画须有笔外之笔，墨外之墨，意外之意，即臻妙谛。

画事之笔墨意趣，能老辣稚拙，似有能，似无能，即是极境。

笔有误笔，墨有误墨，其至趣，不在天才功力间。

"品格不高，落墨无法"可与罗丹"做一艺术家，须先做一堂堂之人"一语，互相启发。

吾师弘一法师云："应使文艺以人传，不可人以文艺传。"可与唐书"人能宏道，非道宏人"一语相证印。

有至大、至刚、至中、至正之气，蕴蓄于胸中，为学必尽其极，为事必得其全，旁及艺事，不求工而自能登峰造极。

吾国元明以来之戏剧，是综合文学、音乐、舞蹈、绘画（脸谱、服装以及布景道具等之装饰）、歌咏、说白以及杂技等而成者。吾国唐宋以后之绘画，是综合文章、诗词、书法、印章而成者。其丰富多彩，均非西洋绘画所能比拟。是非有悠久丰富之文艺历史，变化多样之高深成就，曷克语此。

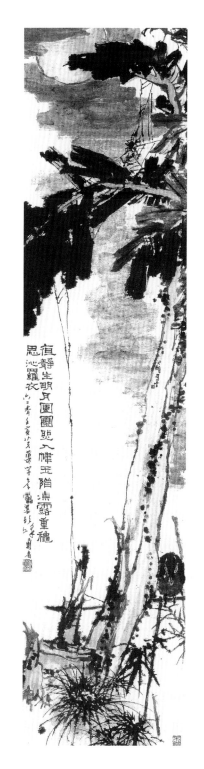

秋夜图　潘天寿
中国的印学，亦与诗文、书法密切结合于画面上而不可分割矣。故潘氏曰："画事不须三绝，而须四全。"四全者，诗、书、画、印是也。

印章上所用之文字，以篆书为主，亦间用隶楷。故治印学者，须先攻文字之学与夫篆隶楷草之书写。其次须研习分朱布白与字体纵横交错之配置。其三须熟习切勒锤凿之功能，如庖丁解牛，游刃有余，无所滞碍。其四须得印面上气势之迂回，神情之朴茂，风格之高华等，与书法、绘画之原理原则全同，与诗之意趣，亦互相会通也。兼以吾国绘画，自北宋以来，题款之风渐起，元明以后尤甚。明清及近时，考古之学盛兴，彩陶、甲骨、钟鼎、碑碣、钱币、瓦当等日有所显发，笔墨之密钥，无蕴不宣，为画道广开天地。治印一科，亦随之蓬勃开展。因此印学，亦与诗文、书法密切结合于画面上而不可分割矣。吾故曰："画事不须三绝，而须四全。"四全者，诗、书、画、印章是也。

无灵感，即无创造；无技巧，即无绘画。故灵感为绘画之灵魂，技巧为绘画之父母。然须以气血运行而生存之，气血者何？思想意识是也。画事须勇于"不敢"之敢。

（附：此文摘自于《听天阁画谈随笔》）

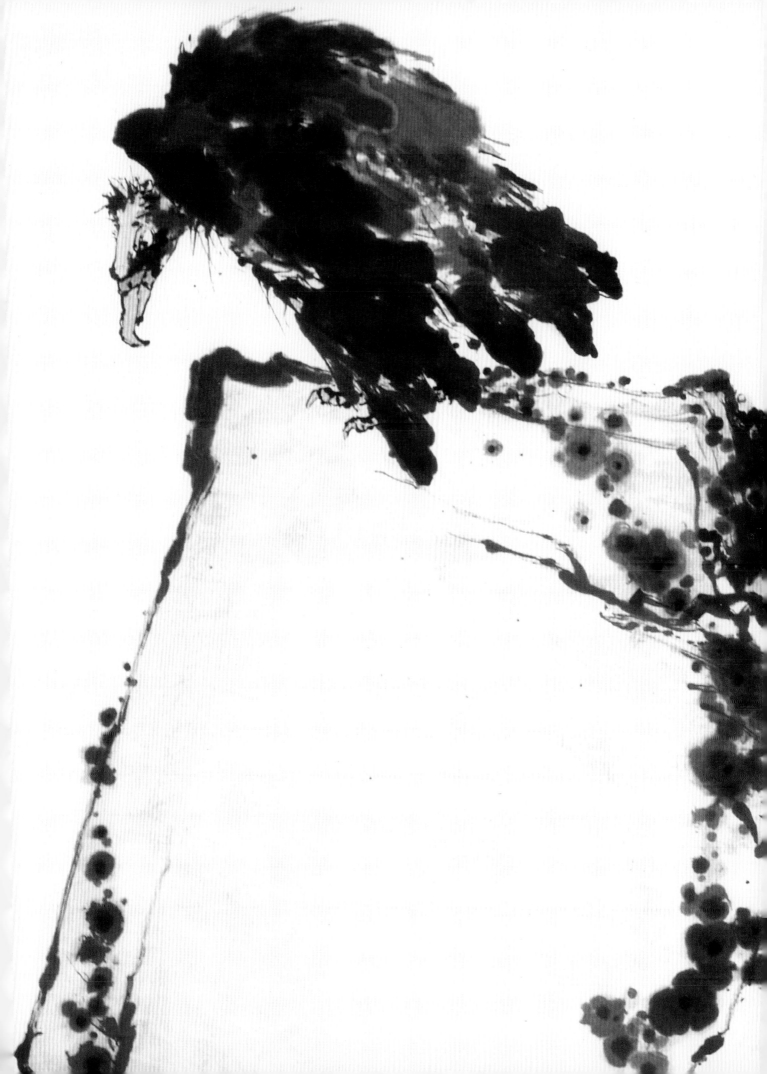

中篇·画法　画诀

画法和画诀是既有联系又有区别的两个课题，是一个不可分割的整体。

画法，是指中国画作画过程中的具体之法，内容包括笔墨之法、构图之法和设色之法等。而其中最重要的是用笔用墨之法。

画诀，是指笔墨技法关键性的方法，也泛指画学的要法。

懂得画法，若不得画诀，画来画去，关键性的方法掌握不了，最后也难成大器。只有懂得画法中的要诀，掌握其中的要领，方可四两拨千斤，逐渐步入大雅之堂。因此，画法之中，也有高下、好坏、雅俗之区别。从古至今，历代名家大师留下有关画法的论述不少，而能得画诀的要领者却并不多，而潘天寿便是其中的杰出代表。

本编收录的潘天寿有关中国画的画法，共分六节，就笔墨法看，其内容包括用笔、用墨和用色；就构图法看，既有布置、开合，也有虚实与疏密等，可谓全也。

他的这些论述，充满着灵性与哲理。譬如，关于用笔，他论道："画事之笔，起于一点，虽形体细小，须慎重行事，严肃下笔，使在画面上增一点不得，少一点不成，乃佳。"这哪是仅仅在讲用笔，而实是在言画家的处世之道。

关于用墨，他说："墨须能得淡中之浓，浓中之淡，即不薄不平矣。其关键每在用水用纸。""用墨难于枯、焦、润、湿之变，须枯焦而能华滋，润湿而不漫漶，即得用墨之要诀。"这不单是在讲用墨的经验，更是道出了用墨的关键之性。

而对于笔与墨的两者关系，他又论道："墨为笔出，笔由墨现；谈墨，倘不兼谈用笔之法，不足以明笔墨变化之道。谈笔，倘不兼谈用墨之功，亦不能明相辅相成之理。"正是这种从实践中而来，且充满着富有思辨的论述，才构成了潘氏独特而深刻的画法理论体系。

通读潘天寿有关中国画画法的这些论述，可谓言简意赅，寓意深刻，深得要领，是从历史的高度，理论的指导，结合自己长年积累的实践经验，加以高度总结的结果。读者不但能深入领悟其中的奥秘，而且能充分掌握其中的要诀，更不会误其道，走弯路。

遗憾的是，潘天寿没能像陆俨少那样，对这些论述配以适当的课徒稿。我想，要不是那个"风云突变的年代"、"人性险恶的显露"，潘天寿如不被迫害致死，

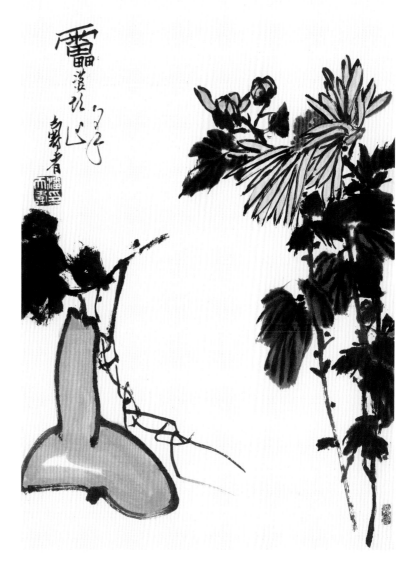

葫芦菊花图　潘天寿

关于用墨，他说："墨须能得淡中之浓，浓中之淡，即不薄不平矣。其关键每在用水用纸。""用墨难于枯、焦、润、湿之变，须枯焦而能华滋，润湿而不漫漶，即得用墨之要诀。"这不单是在讲用墨的经验，更是道出了用墨的关键之性。

或再活上十年二十年，他必定会做这些事。但庆幸的是，他在"开合"一节中，结合授课的同时，随手画了不少的示意图，这些精巧实用的示意图像，今有幸能保存下来，并附在本章之中，这对广大读者来说，不失为一件值得庆幸的事。

一　用笔

吾国文字，先有契书，而后有笔书。笔书中，有毛笔书，竹笔书（按：聿，笔也，作书，从手执竹枝点漆书字之形象也，漆汁浓腻，不易行走，故笔画头粗尾细，形如蝌蚪，故称蝌蚪文）。吾国绘画，亦先有契画而后有笔画。其发展之情况，大体与文字相同。吾国最早之契画，始见于旧石器时代周口店所发掘之削刮器（或系雕刻器），刻有极简单对称韵律美之装饰线条，为最原始之契画。吾国最早之毛笔画，始见于新石器时代之彩色陶器。此种彩色陶器，用黑色线条绘成，运线长，水分饱，线条流动圆润，粗细随意，点画之落笔收笔处，每见有蚕头鼠尾，且有屋漏痕意致，证其为毛笔所绘无疑。第未知其制法，与长沙战国墓葬内出土之毛笔是否相同（近时长沙战国墓葬内出土之毛笔，以竹管为套、木枝为杆，将兔肩毫附缚于木杆下端之周围而成者。与近代毛笔之制法，用兽毫先缚成笔头，插装于竹管之内者不同）。

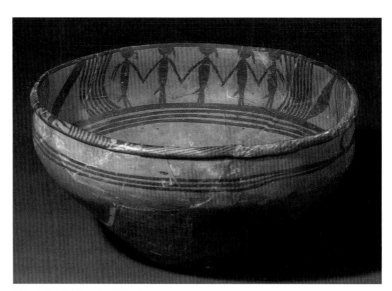

彩陶盆绘舞蹈纹　新石器时代

　　吾国最早之毛笔画，始见于新石器时代之彩色陶器。此陶器，线条流动圆润，点画之落笔收尾处，每见有蚕头鼠尾，且有屋漏痕意致。

制笔之毫料，有柔弱强健之不同；笔头之制法，有长短胖瘦之各异；故在书画之功能，点与线之形相，亦全异样。近代通用之毫料中，猪鹿毫强悍，鸡鸭毫柔弱（猪鬃太悍，毫身不直，殊不合制笔条件，鸡鸭毫太弱，亦不合写字作画之应用，已近淘汰之列）。兔毫矫健，兔肩枪毫，毫色玄者，名紫毫，甚尖锐劲健。次于紫毫者，有狼毫、鼠须，亦颇尖锐强劲。鼠须，为晋大书家王右军（羲之）所爱用。羊毫是柔中之健者。羊须圆壮而长，可制扁额大笔。柔健之毫易用，强悍之毫难使。初学者，从羊毫入手，为最宜。笔头之制法，瘦长适中之笔，易于掌握其性能，矮胖瘦长之笔，难于运用其特点。然瘦长者，易周旋，矮胖者，易圆实。笔之使用，以尖齐圆健为上品。然书画家，亦有喜用破笔秃笔者，取其破笔易老，秃笔易圆，挺而不露锋芒也。殊非常例。

羊毫圆细柔顺，含水量强，笔锋出水慢，运用枯墨湿墨，有其特长。作画时，调用水墨颜色，变化复杂，非他毫所及。紫毫、鹿毫、獾毫强劲，含水量稍差，笔锋出水快，调用水墨颜色较单纯、易平板。学者可依各人习惯与画种之不同，选择其适宜者用之。

画大写意之水墨画，如书家之写大草，执笔宜稍高，运笔须悬腕，利用全身之体力、臂力、腕力，才能得写意之气势，以突出物体之神态。作工细绘画之执笔，运笔与写小正楷略同。

画事用笔，不外点、线、面三者。苦瓜和尚云："画法之立，立于一画。"一画者，一笔也。即万有之笔，始于一笔。盖吾国绘画，以线为基础，故画法以一画为始。然线由点连接而成，面由点扩展而得，所谓积点成线，扩点成面是也。故点为一线一面之母。

画事之用笔，起于一点，虽形体细小，须慎重从事，严肃下笔，使在画面上增一点不得，少一点不成，乃佳。

作线作点，大笔要圆浑沉着，细笔要纯实流利，故大笔宜短锋，如短锋羊毫等是也。细笔宜于尖瘦，如衣纹笔、叶筋笔是也。长锋羊毫，通行于近代，往往半开应用，非古制。

晋卫夫人作《笔阵图》云："点，如高峰坠石，磕磕然突如崩也。"故作点，须沉着而有重量，灵活而不呆滞，此二语是言点之意趣，非言点下笔时实用之力也。东瀛（日本）新派书家中作点，却以为不在点之意趣，而在点下笔时实用之力耳。若然，可使纸穿桌破，如何成字？

苦瓜和尚作画，擅用点，配合随意，变化复杂，有风雪晴雨点，有含苞藻丝缨络连牵点，有空空阔阔下燥无味点，有有墨无墨飞白如烟点，有如胶似漆邋遢透明点，以及没天没地当头阳面点，千岩万壑明净无一点，详矣。然尚有点上积点之法，未曾道及，恐系遗漏耳。点上积点之法，可约为三种：一、醒目点，二、糊涂点，三、错杂纷乱点。此二种点法，工丁积墨者，自能知之。

古人言运笔作线，往往以"如屋漏痕"

"如折钗股""如锥画沙""如虫蚀木"等语作解譬。盖一线之作成，原由积点连续而成者，故其形象直而不直，圆而藏锋，自然能处处停留含蓄而无信笔矣。

吾国绘画，以笔线为间架，故以线为骨。骨须有骨气；骨气者，骨之质也，以此为表达对象内在生生活力之基础。故张爱宾云："骨气形似，皆本于立意，而归于用笔。"

吾国书法中，有一笔书，史载创于王献之，其说有二：一、作狂草，一笔连续而下，隔行不断；二、运笔不连续，而笔之气势相连续，如蛇龙飞舞，隔行贯注。原书家作书时，字间行间，每须停顿。笔头中所沁藏之墨量，写久即成枯竭，必须向砚中蘸墨。前行与后行相连，极难自然，以美观言，亦无意义。以此推论，以第二说为是。绘画中，亦有一笔画，史载创于陆探微。其说亦有二，大体与一笔书同，以理推之，亦以第二说为是。盖吾国文字之组织，以线为主，线以骨气为质，由一笔而至千万笔，必须一气呵成，隔行不断，密密疏疏，相就相让，相辅相成，如行云之飘忽于天空，流水之运行于大地，一任自然，即以气行也。气之氤氲于天地，气之氤氲于笔墨，一也。故知画者，必知书。

笔不能离墨，离墨则无笔。墨不能离笔，离笔则无墨。故笔在才能墨在，墨在才能笔在。盖笔墨两者，相依则为用，相离则俱毁。

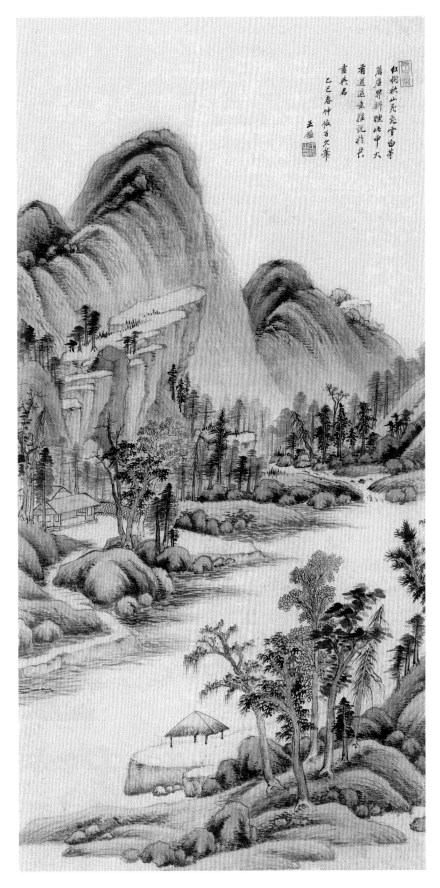

秋山红树图　清　王鉴

吾国绘画，以线为基础，故画法以一画为始。然线由点连续而成，
面由点扩展而得，所谓积点成线，扩点成面是也。

执笔以拨镫法为最妥，指实掌虚，笔在指间，可使笔锋上下左右，灵活自如。并须悬肘运笔，则全身之气，可由肩而臂，由臂而腕，由腕而指，由指而直达笔锋，则全身之力，可由笔锋而达于纸面，由纸面而达于纸背矣。

运笔要点与点相连，画与画相连。点与点连得密些，即积点成线、积点成面之理。点与点连得疏些，远近相应，疏密相顾，正正斜斜，缤纷离乱，而成一气。线与线联得密些，即成线与线相并之密线和线与线相接之长线。线与线连得疏些，如老将用兵，承前启后，声东击西，不相干而相干，纵横错杂，而成整体。使画面上之点点线线，一气呵成，全画之气势节奏，无不在其中矣。

画中两线相接，不在线接而在气接。气接，即在两线不接之接。两线相让，须在不让而让，让而不让，古人书法中，常有担夫争道之喻，可以体会。

画事用笔须在沉着中求畅快，畅快中求沉着，可与书法中"怒貌抉石""渴骥奔泉"二语相参证。

画能随意着笔，而能得特殊意趣于笔墨之外者，为妙品。

湿笔取韵，枯笔取气。然太湿则无笔，太枯则无墨。

湿笔取韵，枯笔取气。然而枯中不是无韵，湿中不是无气。故尤须注意于枯中之韵，湿中之气，知乎此，即能得笔墨之道矣。

古人用笔，力能扛鼎，言其气之沉着也。而非笨重与粗悍。

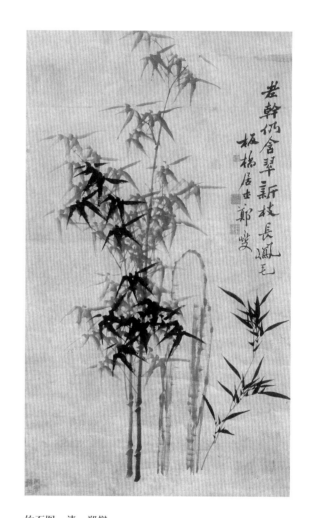

竹石图　清　郑燮
　郑板桥为清代墨戏画家中擅长兰竹的一代名家。他所绘制的墨竹，随意挥洒，苍劲洒脱。

二　用墨

墨为五色之主，然须以白配之则明。老子曰："知白守黑。"

色易艳丽，不易古雅，墨易古雅，不易流俗。以墨配色，足以济用色之难。

五色缤纷，易于杂乱，故曰："画道之中，水墨最为上。"

唐张爱宾云："夫阴阳陶烝，万象错布，玄化亡言，神工独运，草木敷荣，不待丹碌之采；云雪飘扬，不待铅粉而白；山不待空青而翠，凤不待五色而綷。是故运墨而五色具，谓之得意。意在五色，则物象乖矣。"（《历代名画记·论画体工用拓写》）即为"水墨最为上"一语，作简概之解释。

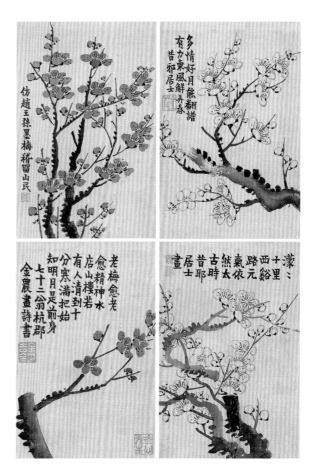

墨梅图册　清　金农
　　清代的墨戏画家中，擅画墨梅的画家不少。除金俊明外，还有金农、高西唐、汪巢林、罗两峰、李方膺等。

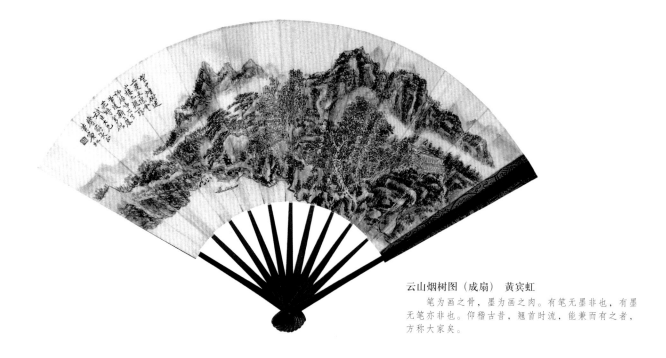

云山烟树图（成扇）　黄宾虹
笔为画之骨，墨为画之肉。有笔无墨非也，有墨无笔亦非也。仰稽古昔，翘首时流，能兼而有之者，方称大家矣。

水墨画，能浓淡得体，黑白相用，干湿相成，则百彩骈臻，虽无色，胜于青黄朱紫矣。

吾国水墨画，自六朝倡导以来，王洽、项容、董叔达、僧巨然、米元章等继之，发扬光大。而用墨之法，渐臻赅备，是后波涛漫演，壮阔无垠，成为东方绘画之特点，至可宝贵。近时除黄宾虹得其奥窍外，寥若晨星，不禁惘然。

绘画用墨，以油烟为主。松烟色黑，无反光，宜于用浓，有精神。用以写字殊佳，用以作画，淡墨每发青灰色，少光彩，不相宜也。倘用油烟合研，可免此病。

吾国古代绘画，多五彩兼施；然以丹青为主色，故称丹青。唐宋后，渐向水墨发展，而达以墨为绘画之主彩。如墨之烟质不精良，制工不纯到，虽有好纸笔，在能手运用之下，亦黯然无光，难以为力矣。故画家必须搜求佳品，以为作画时之应手武器。

墨以黑而有光彩者为贵。

墨须研而后用，故砚以细洁能发墨者为上。

墨以细而无渣滓者乃佳，故粗砚不可用。

油烟墨，用淡时，发灰色者，发青色者，发红色者，均系下品，不堪使用。

墨中胶量过重者，煤为胶淹，每灰暗而无精彩，下笔时，易滞笔而不流畅。墨中胶量过轻者，胶不固煤，每黑而少光，易于飞脱，均非佳制。

墨以胶发彩，故墨之制，用胶须稍重，使其经久不易龟裂断碎。故用新制之墨，自不免胶重而滞笔。倘能存藏五六十年或百年后，胶性渐脱，光彩辉发，兼无滞笔之病矣。然存藏过久，胶性全消，亦必产生胶不固煤之病，光彩消失，与劣制相等矣，故元明名墨，留存于今日者，只可作古玩看也。

　　元明名墨，如配胶重制，仍可应用，且极佳。但须有配制之经验。

　　用墨之注意点有二：一曰："研墨要浓。"二曰："所用之笔与水，要清净。"以清水净笔，蘸浓墨调用，即无灰暗无彩之病。老手之善于用宿墨者，尤注意及此。

　　吾国水墨画，自六朝以来，开一新天地。然墨自笔出，笔由墨现。谈墨，倘不兼谈用笔之法，不足以明笔墨变化之道；谈笔，倘不兼谈用墨之功，亦不能明相辅相成之理。

　　画事用墨难于用笔，故吾国绘画，由魏晋以至隋唐，均以浓墨线作轮廓。吴道子作人物山水，尚如是，故有洪谷子（荆浩）有笔无墨之评也。自王摩诘，始用渲淡，王洽始用泼墨，项容、张璪、董、巨、二米继之，渐得墨色之备。可知墨色之发展，稍后于笔也。然而笔为画之骨，墨为画之肉。有笔无墨非也，有墨无笔亦非也。仰稽古昔，翘首时流，能兼而有之者，方称大家矣。

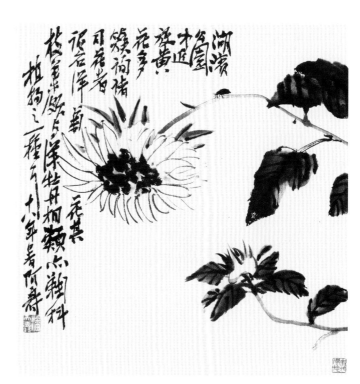

水墨花卉图　潘天寿

　　吾国水墨画，自六朝以来，开一新天地。然墨自笔出，笔由墨现。谈墨，倘不兼谈用笔之法，不足以明笔墨变化之道；谈笔，倘不兼谈用墨之功，亦不能明相辅相成之理。

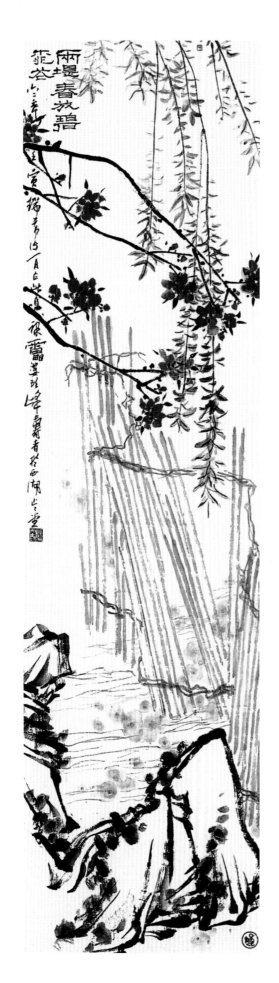

画事以笔取气，以墨取韵，以焦、积、破取厚重。此意，北宋米襄阳已知之矣。

破墨二字，始见于《山水松石格》，至北宋米襄阳，尽发其秘奥。至明代，此法已少讲求，故仅知以浓破淡，以干破湿，而不知以淡破浓，以湿破干，以水破淡诸法。原用墨之道，浓浓淡淡，干干湿湿，本无定法。在干后重复者，谓之积，在湿时重复者，谓之破耳。全在作者熟练变化中，随心随手善用之而已。

泼墨法，以较多量不匀之墨水，随笔挥泼于画纸之上而成者，与积墨固不相同，与破墨亦全异样。然泼之过甚，是泼也，而非画也，故张爱宾有"吹云泼墨"之论。

破墨须在模糊中求清醒，清醒中求模糊。积墨须在杂乱中求清楚，清楚中求杂乱。泼墨须在平中求不平，不平中求大平。然尚须注意泼墨、破墨、积墨三者能联合应用，神而明之，则变化万端，骈臻百彩矣。

用墨难于枯、焦、润、湿之变，须枯焦而能华滋，润湿而不漫漶，即得用墨之要诀。

用墨须求淡而能沉厚，浓而不板滞，枯而不浮涩，湿而不漫漶。

墨须能得淡中之浓，浓中之淡，即不薄不平矣。其关键每在用水用纸间。

用浓墨，不可痴钝，用淡墨，不可模糊，用湿墨，不可溷浊，用燥墨，不可涩滞。

用枯笔，每易滞涩而无气韵。然运腕沉着，行笔中和，灵爽不浮滑，纡缓不滞腻，而气韵自生。用湿笔，

雨堤春放碧桃花　潘天寿
　　画事以笔取气，以墨取韵，以焦、积、破取厚重。此意，北宋米襄阳已知之矣。

每易漫漶而无骨趣。然取墨清醒，下笔松灵，乱而有理，骨气自至。于此可悟米襄阳之湿皴带染，满纸淋漓，而有层次井然之妙，与夫倪高士（云林）之渴笔俭墨，纵横错杂，而臻痕迹具化之境。

云山起于王洽，米点见于董源，襄阳漫士，撮取王董两家之长，演为一家之派。风格道上，不同凡响，足为吾辈接受传统、发展传统之秘窍。

用墨，干笔易好，湿笔难工。元季四大家，除梅道人外，虽干湿互用，然以干为主，湿为辅矣。至虞山娄东，渐由寒俭而至枯索，可谓气血无存。

墨色，与笔毫之软硬、尖秃有关联。以湖州羊毫笔与徽州紫毫笔试之，以尖锋笔与秃锋笔试之，墨虽同，其精彩异矣。

南宋而后，惟梅道人（吴镇）能得渍墨法，上追巨然，下启石谿、清湘，继之者殊为寥寥。因渍墨须从湿笔来，并须善于用水，始能苍郁淋漓而不臃肿痴俗，不如渴笔之易于轻松灵秀而有成法可寻耳。

用渴笔，须注意渴而能润，所谓干裂秋风，润含春雨者是也。近代惟垢道人（程邃）、个山僧，能得其秘奥，三四百年来，迄无人能突过之。

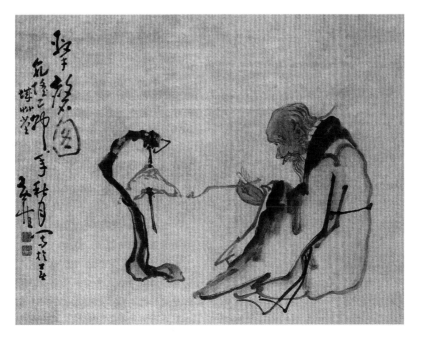

击磐图 清 黄慎
用墨难于枯、焦、润、湿之变，须枯焦而能华滋，润湿而不漫漶，即得用墨之要诀。

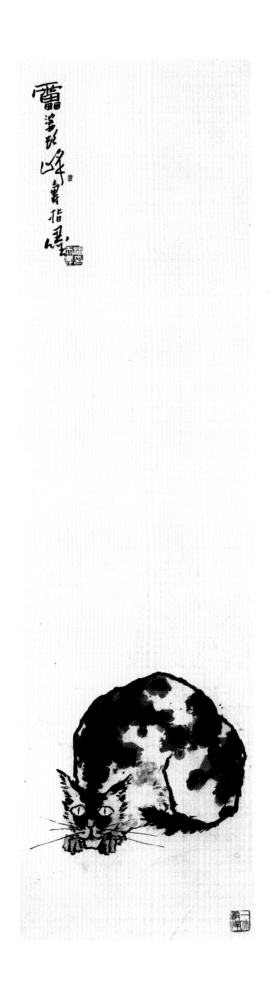

三　用色

事父母色难。作画亦色难。

色凭目显，无目即无色也。色为目赏，不为目赏，亦无色也。故盲子无色，色盲者无色，不为吾人眼目所着意者，亦无色。

吾国祖先，以红黄蓝白黑为五原色，与西洋之以红黄蓝为三原色者不同。原宇宙间万有之彩色，随处均有黑白二色，显现于吾人眼目之中。而绘画中万有彩色，不论原色、间色，浓淡浅深，枯干润湿，均应以吾人眼目之感受为标准，不同于科学分析也。

吾国祖先，以红黄蓝白黑为五原色，定于眼中之实见也。黑白二色，为独立自存之色彩，非红、黄、蓝三色相互调合而可得之。调合极浓厚之红青二色，虽可得近似之黑色，然吾国习惯，向称之为玄色，非真黑色，浓红浓青之间色也。

花狸奴图　潘天寿
鸡盲者，至傍晚光线稍弱时，即成盲子。盖其眼之视能不健全之故。猫头鹰，日间不能见舆薪，而黑夜中，能明察秋毫，以其眼具有独特之视能之故。

锦禽图（纨扇）　宋　佚名
　　天地间自然之色，画家用色之
师也。然自然之色，非群众心源中
之色也。故配红媲美，出于群众之
心手，亦出于画家之心手也。

　　黑白二色为原色，故可调合其他原色或间色而成无限之间色，与红、黄、蓝三原色全同。

　　《诗》云："素以为绚兮。"《周礼·考工记》云："凡画缋之事，后素功。"素，白色也。画面空处之底色，即白色。《庄子》云："宋元君，将图画，众史皆至，受揖而立，舐笔和墨。"墨，黑色也。吾国新石器时期之彩陶，亦以黑色为作画之惟一彩色也。吾国绘画，一幅画中，无黑或白，即不成画矣。

　　色盲者，五色均成灰色。半色盲者，有不见黄色者，亦有不见红蓝色者。鸡盲者，至傍晚光线稍弱时，即成盲子。盖其眼之视能不健全之故。猫头鹰，日间不能见舆薪，而黑夜中，能明察秋毫，以其眼具有独特之视能之故。

　　天地间自然之色，画家用色之师也。然自然之色，非群众心源中之色也。故配红媲绿，出于群众之心手，亦出于画家之心手也，各有所爱好，各有所异样。

　　色彩之爱好，人各不同：尔与我，有不同也；老与少，有不同也；男与女，有不同也；此地域与彼地域，有不同也；此民族与彼民族，有不同也。画家应求其所同，应求其所不同。

　　谢赫六法云："随类赋彩。"此语原为初学敷彩者开头说法。然须知"随类敷彩"之类字，非随某一对象之色而敷彩也，但求其类似而已。知乎此，渐进而求配比之法，则《考工记》五色相次之理，始能有所解悟。

　　花无黑色，吾国传统花卉，却喜以墨作花，汴人尹白起也。竹无红色，吾国传统墨戏，却喜以朱色作竹，眉山苏轼始也。画事原在神完意足为极致，岂在彩色之墨与朱乎？九方皋相马，专在马之神骏，自然不在牝牡骊黄之间。

　　黑白二色，为五色中之最明确者，故有"黑白分明"之谚语。青与黄，为五色中之最平庸者，诗云："绿衣，黄里"，绿为黄与青之间色，以黄色为里，以黄与青之间色为配，易于调和之故。最勾引吾人注意而喜爱者，为富于热感之红色，故以红色为喜色。吾国祖先，喜爱明确之黑白色，亦喜爱热闹之红色，民族之性格使然也。证之新石器时代之彩陶，长沙东南郊出土之晚周帛画，以及近时吴昌硕、齐白石诸画家之作品，无不以红黑白三色为重要色彩，诚有以也。

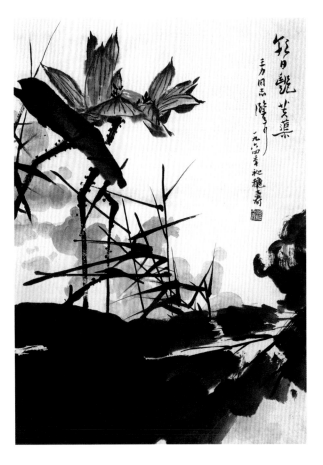

芙蕖图　潘天寿

　　吾国绘画，以白色为底。白底，即画材背景之空白处。

东方民族，质地朴厚，性爱明爽，故喜配用对比强烈之原色。《考工记》云："青与白相次也，赤与黑相次也，玄与黄相次也。"又云："青与赤谓之文，赤与白谓之章，白与黑谓之黼，黑与青谓之黻，五色备谓之绣。凡画缋之事，后素功。"素，白色也，为全画之基础。

民间艺人配色口诀云："白间黑，分明极，红间绿，花簇簇，粉笼黄，胜增光，青间紫，不如死。"即为吾民族喜爱色彩明爽之实证。

吾国绘画，以白色为底。白底，即画材背后之空白处。然以西洋画理言之，画材背后，不能空洞无物。否则，有背万有实际存在之物理。殊不知吾人双目之视物，其注意力，有一定能量之限度，如注意力集中于某物时，便无力兼注意并存之彼物。如注意力集中于某物某点时，便无力兼注意某物之彼点，因吾人目力之能量有所限度。我国祖先，即据此理而作画者也。《论语》云："心不在焉，视而不见。"即画材背后之空处，为吾人目力能量所未到处也。

宇宙间万有之色，可借白色间之，渐增明度，宇宙间万有之色，可由黑色间之，渐成灰暗而至消失于黑色之中。故黑、白二色，为五色之主彩。

"视而不见"之空白，并非空洞无物也。可使观者之意识，结合所画之题材，由意想而得各不相同之背景也。是背景也，既含蓄，又灵活，实胜于不空白之背景多多矣。

诗云："素以为绚兮。"素不但为绚而存在，实则素为绚而增灿烂之光彩。

西洋绘画评论家，每谓吾国绘画为明豁，而不知素以为绚之理，深感吾国祖先之智慧，实胜人一筹。

黑白二色，对比最为明豁，为吾国群众所喜爱。故自隋唐以后，水墨之画，随而勃兴，非偶然也。然黑无白不显，白无黑不彰，故水墨之画，不能离白色之底也。

设色须淡而能深沉，艳而能清雅，浓而能古厚，自然不落浅薄、重浊、火气、俗气矣。

淡色惟求清逸，重彩惟求古厚，知此，即得用色之极境。

石谷自诩研究青绿三十年，始知青绿着色之法。然其所作青绿山水，与仇十洲比，一如文之齐梁、汉魏，不可同日而语。盖青绿重彩，十洲能得之于古厚也。

画由彩色而成，须注意色不碍墨，墨不碍色。更须注意色不碍色，斯得矣。

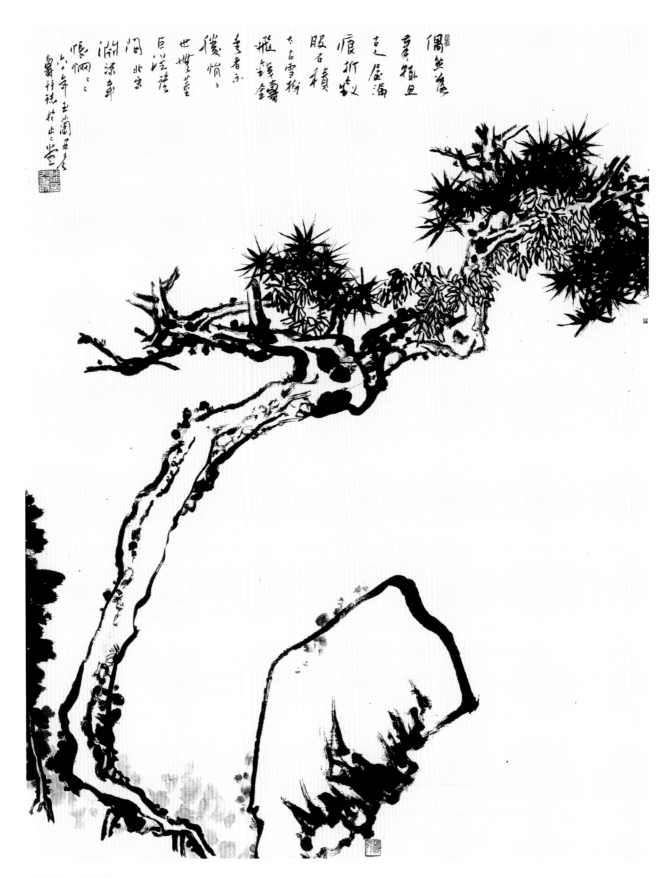

松石图轴　潘天寿

　　宇宙间万有之色，可借白色间之，渐增明度；宇宙间万有之色，可由黑色间之，渐成灰暗而至消失于黑色之中。故黑、白二色，为五色之主彩。

水墨画，能浓淡得体，黑白相用，干湿相成，则百彩骈臻，虽无色，胜于有色矣。五色自在其中，胜于青黄朱紫矣。

吾国绘画，虽自唐宋以后，偏向水墨之发展，然仍不废彩色。故颜色之原料，颜色之制工，仍须佳良精好，使下笔时，能得心应手，作成后，能经久不退色，乃佳。重彩之画尤甚。《历代名画记》云："武陵水井之丹，磨嵯之沙，越隽之空青，蔚之曾青，武昌之扁青（上品石绿），蜀郡之铅华，始兴之解锡（胡粉），研炼澄汰，深浅、轻重、精粗。林邑、昆仑之黄，南海之蚁矿，云中之鹿胶，吴中之鳔胶，东阿之牛胶，漆姑汁炼煎，并为重彩，郁而用之。"非过求也。近时画人，无能自制颜色者，全委诸制工之手，无好色矣，奈何？

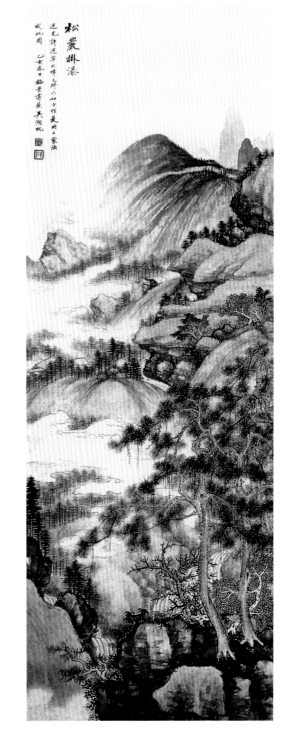

松岩挂瀑图　吴湖帆

吾国绘画，颜色之原料，颜色之制工，仍须佳良精好。使下笔时，能得心应手，经久不退色。

四 布置

　　布置，又称构图。布置二字，实出于顾恺之画论中之"置陈布势"与谢赫六法中之"经营位置"二语结合而成者。望文生义，亦可理解其大概矣。

　　西洋绘画之构图，多来自对景写生，往往是选择对象，选择位置，而非作者主动之经营布陈也。苦瓜和尚云："搜尽奇峰打草稿。""搜尽奇峰"，是选取多量奇特之峰峦，为山水画布置时作其素材也。"打草稿"，即将所收集之画材，自由配置安排于画纸上，以成草稿，即经营布陈也。二者相似而不相混。

　　吾国绘画，处理远近透视，极为灵活，有静透视，有动透视。静透视，即焦点透视，以眼睛不动之视线看取物象者，与普通之摄影相似。其中大概可分为仰透视、俯透视、平透视三种。

清韵图 黄宾虹

　　吾人平时在地面上看景物，以平视为多，俯视次之。因之吾国绘画中之透视，亦以采用平透视为主要。平透视，以花鸟画采用为最多。

动透视，即散点透视，以眼睛之动视线看取物象者，如摄影之横直摇头视线及人在游行中之游行视线，与鸟在飞行中之鸟瞰视线是也。不甚横直之小方画幅，大体用静透视。较长之横直幅，则必须全用动透视。此种动透视，除摄影摇头式之视线外，均系吾人游山玩水，赏心花鸟，回旋曲折，上下高低，随步所至，随目所及，游目骋怀之散点视线所取之景物而构成之者也。如《清明上河图》《长江万里图》是也。鸟瞰飞行透视，如鸟在空中飞行，向下斜瞰景物所得之透视也。如云林之平远山水等是。个中变化，错杂万端，全在画家灵活运用耳。

吾人平时在地面上看景物，以平视为多，俯视次之。因之吾国绘画中之透视，亦以采用平透视为主常。平透视，以花鸟画采用为最多。然在山水画上，却喜采取斜俯透视为习惯。以求前后层次丰富多变，层层看清，不被遮蔽故也。为合吾人之心理要求耳。

俯透视，如人立高山上，斜俯以看低远之风景相似。然视线不可过于向下垂直。否则，看人仅见头顶与两肩，看屋宇桥梁。仅见屋宇桥梁之顶面，与平时所见平透视之形象，完全不同，每致不易认识。故斜俯透视之视线，一般在四十五度左右，或四十五度以下，才不致眼中所见之形象变形太甚也。仰透视亦然。

斜俯透视采取四十五度左右之视线，对直长幅之庭园布置等，自能层层透入，少被遮蔽。然人物形象，却减短长度，与平视之形象不同，使观者有不习惯之感。因此吾国祖先，辄将平透视人物，纳入于俯透视之背景中，既不减少景物之多层，又能使人物形象与平时所习见者无异，是合用平透视、斜俯透视于一幅画面中，以适观众"心眼"之要求。知乎此，即能了解东方绘画透视之原理。

吾国绘画之写取自然景物，每每取近少取远，取远少取近。使画面上所取之景物，不致远近大小，相差过巨，易于统一，合于吾人之观赏。

所谓取近少取远者，即取其近而大之主材，略去远小之背景等是也；以人物花鸟为多，如长沙出土之晚周帛画，宋崔白之《寒雀图》等。所谓取远少取近者，只选取远景，略去近景，而有咫尺千里之势是也；以山水为多，如隋展子虔之《游春图》，北宋董叔达之《潇湘图》等。然吾国山水画三远中，有深远一法，系远近兼取者，以表达渐深渐远之意。然所取之景物远近大小往往相差较巨，用笔之粗细，用色之

浓淡，往往不易统一，故前人多取"以云深之"之法，以见重叠深远之意。与西方之渐深渐小之透视，有所不同耳。

山水画之布置，极重虚实；花鸟画之布置，极重疏密。即世所谓虚能走马，密不透风是也。然黄宾虹云："虚处不是空虚，还得有景。密处还须有立锥之地，切不可使人感到窒息。"此即虚中须注意有实，实中须注意有虚也。实中之虚，重要在于大虚。亦难于大虚也。虚中之实，重要在于大实，亦难于大实也。而虚中之实，尤难于实中之虚也。盖虚中之实，每在布置外之意境。

画事之布置，极重疏、密、虚、实四字。能疏密，能虚实，即能得空灵变化于景外矣。

虚实，言画材之黑白有无也；疏密，言画材之排比交错也，有相似处而不相混。

画事，无虚不能显实，无实不能存虚，无疏不能成密，无密不能见疏。是以虚实相生，疏密相用，绘事乃成。

吾国绘画，向以黑白二色为主彩，有画处，黑也，无画处，白也。白即虚也，黑即实也。虚实之关联，即以空白显实有也。

画材与画材之排比，相距有远近，交错有繁简。远近繁简，即疏密也。吾国绘画，始于一点一画，终于无穷点无穷画，然至简单之排比交错，须有三点三画，始可。故三点三画，为疏密之起点，千千万万之三点三画，为疏密之终点。如初画兰叶时，始于三瓣，初学树木时，始于三干。三三相排比、相交错，可至无穷瓣、无穷干，其中变化万千，无所底止，是在研习者细心会悟之耳。

实，有画处也，须实而不闷，乃见空灵，即世人"实者虚之"之谓也。虚，空白也，须虚中有物，才不空洞，即世人"虚者实之"之谓也。画事能知以实求虚、以虚求实，即得虚实变化之道矣。

疏可疏到极疏，密可密到极密，更见疏密相差之变化。谚云"密不透风，疏可走马"是矣。然《黄宾虹画语录》云："疏处不可空虚，还得有景。密处还得有立锥之地，切不可使人感到窒息。"可为"疏中有密，密中有疏"二语，下一注脚。

古人画幅中，每有用一件或两件无疏密之画材作成一幅画者，在画面上自无排比交错之可言。然题之以款志，或钤之以印章，排比之意义自在，疏密之对立自生。故谈布置时，款志、印章，亦即画材也。

松涧鸣泉图　元末明初　佚名

　　山水画之布置，极重虚实；花鸟画之布置，极重疏密。实中之虚，重在于大大虚；而虚中之实，尤难于实中之虚也。盖虚中之实，每在布置外之意境。

小龙湫一角图　潘天寿
　　古人作花鸟，间有采取山水中之水石为搭配，以辅助巨幅花卉意境者。然古人作山水时，却少搭配山花野卉为点缀。潘氏所作山水，多作近景山水，杂以山花野卉，乱草丛篁，使山水画之布置，有异于古人旧样。

　　画事之布置，须注意四边，更须注意四角。山水有山水之边角，花鸟有花鸟之边角，人物有人物之边角。

　　画之四边四角，与全幅之起承转合有相互之关联。与题款尤有相互之关系，不可不加细心注意。

　　画事之布置，须注意画面内之安排，有主客，有配合，有虚实，有疏密，有高低上下，有纵横曲折。然尤须注意于画面之四边四角，使与画外之画材相关联，气势相承接，自能得气趣于画外矣。

　　对景写生，要懂得舍字。懂得舍字，即能懂得取字。即能懂得景字。

　　对景写生，更须懂得舍而不舍，不舍而舍，即能懂得景外之景。

　　对物写生，要懂得神字。懂得神字，即能懂得形字，亦即能懂得情字。神与情，画中之灵魂也，得之则活。

　　李晴江题画梅诗云："写梅未必合时宜，莫怪花前落墨迟。触目横斜千万朵，赏心只有两三枝。"赏心只有两三枝，辄写两三枝可也。盖自然形象，为实有之形象，非画中之形象，故必须舍其所可舍，取其所可取。《黄宾虹画语录》云："舍取不由人，舍取可由人，懂得此理，方可染翰挥毫。"是舍取二字之心诀。

雄视图　潘天寿

　　普通画幅，画材之布置，宜以上轻下重为稳定。然花卉之布置，往往有从上倒挂而下，成上重下轻者，反觉有变化而得气势。

　　舍取，必须合于理法，故曰：舍取不由人也。舍取，必须出于画人之艺心，故曰：舍取可由人也。懂得此意，然后可以谈写生，谈布置。

　　古人作花鸟，间有采取山水中之水石为搭配，以辅助巨幅花卉意境者。然古人作山水时，却少搭配山花野卉为点缀，盖因咫尺千里之远景，不易配用近景之花卉故也。予喜游山，尤爱看深山绝壑中之山花野卉，乱草丛篁，高下欹斜，纵横离乱，其姿致之天然荒率，其意趣之清奇纯雅，其品质之高华绝俗，非平时花房中之花卉所能想象得之。故予近年来，多作近景山水，杂以山花野卉，乱草丛篁，使山水画之布置，有异于古人旧样，亦合个人偏好耳。有当与否，尚待质之异日。

　　老子曰："治大国，若烹小鲜。"作大画亦然。须目无全牛，放手得开，团结得住，能复杂而不复杂，能简单而不简单，能空虚而不空虚，能闷塞而不闷塞，便是佳构。反之作小幅，须有治大国之精神，高瞻远瞩，会心四远，小中见大，扼要得体，便不落小家习气。

　　置陈布势，要得画内之景，兼要得画外之景。然得画内之景易，得画外之景难。多读书，多行路，多看古名作，自能有得。

　　置陈，须对景，亦须对物，此系普通原则，画人不能不知也。进乎此，则在慧心变化耳。如王摩诘之雪里芭蕉，苏子瞻之朱砂写竹，随手拈来，意参造化矣，不能以普通蹊径限之也。予尝画兰菊为一图，题以"西风堪忆汉佳人"句，则汉武之秋风辞，尽在画幅中矣。三百篇比兴之旨，自与绘画全同轨辙，谁谓春兰秋菊为不对时不对景乎？明乎此，始可与谈布陈，始可与谈创作。

　　画材布置于画幅上，须平衡，然须注意于灵活之平衡。

　　灵活之平衡，须先求其不平衡，而后再求其平衡。

　　吾国写意画之布置，宋元以后，往往唯求其不平衡，而以题款补其不平衡，自多别致不落恒蹊矣。

　　普通画幅，大多悬挂壁间以为欣赏，故画材之布置，宜以上轻下重为稳定。咫尺千里之山水，无背景之人物，尤以上轻下重为顺眼。然花卉之布置，往往有从上倒挂而下，成上重下轻者，反觉有变化而得气势，此特例也。但须审视何种题材耳。

上重下轻之布置，易于灵动，易
得气势；上轻下重之布置，易于平稳，
易于呆板；初学者，知其理，可矣。
如仅以上下轻重为法式，毫无生活，
毫无意境，奚啻刻印？原此种上下轻
重之布置，极为普泛，如无突手作用，
安有新意？故历代名画家，往往在普
泛中求不普泛耳。

（附：此篇与一、二、三篇均摘
自于《听天阁画谈随笔》）

秋光烂漫图　潘天寿
吾国写意画之布置，宋元以后，往往唯求其
不平衡，而以题款补其不平衡，自多别致不落恒
蹊矣。

五　开合

"开合"，又作"开阖"。就字义上解，"开"即开放；"合"即合拢的意思。绘画上的开合与做文章起结一样。一篇文章大致由起承转合四个部分组成。"承转"是文章中间部分。"起结"为文章开始与结尾。一篇长文章有许多局部起结和承转，也有整个起结。如《红楼梦》一部长篇小说，它描写封建贵族大家庭中的没落生活，最后林黛玉悒郁而死去了，贾宝玉也去做和尚了，其中有许多小起结穿插在一起，变化极其繁复。一张画画得好不好，重要的一点，就是起结两个问题处理得好不好，花鸟画如此，山水画亦如此。

如图1山水画（本文图例参见文中附图），其起承转合关系为：①起；②承；③转；④结。画中的树、塔和房子是辅助的材料，是注意点，但不是承，也不是结。而远山极为重要，因它是结。如果一幅山水画，只有承而无转，就会感到直率，图中之③是一只反向之船，作转折之势，就打破直率了。结是收尾，犹如文章的结尾，不一定太长，既要有拖势，又要有摇曳之态才对，那么，自然对整个的布局能起重大作用。

在古人论画中，对开合问题也不时有论及，兹录董其昌《画旨》如下：

"古人运大轴，只三四大分合，所以成章，虽其中细碎处甚多，要以取势为主。"

又《画禅室随笔》：

"凡画山水，须明分合，分笔乃大纲宗也：有一幅之分，有一段之分，于此了然，则画道过半矣。"

分合与开合稍有不同，开系起，承是接起，转是承后作回转之势，最后结尾。然而大开合中往往有小段的起结，这样就使构图复杂起来。分合系指构图中的局部起结，是大开合中支生出来的起结。如果一幅构图光有大起大结，而没有分起分结，就易于简单冷落，如果有大起大结，又有小的起结，那么构图就更有变化了。

图1

图2 图3

　　布置一幅花卉构图，画中只有一个大起结，其余许多细碎处是统一在大起结之中。如图2：（一）为起，（二）为结，这幅图的大体起结关系如此，但其中有一附属的小起结，即以（1）为起，（2）为结，使整个布局闹热而有变化。如图3就感到很冷落了。倘若把起部引伸左边出去，小枝干是由大枝干上分出来的，然而分点在画面之内不在画面之外，如图4的这样构图觉得脚部太尖，不好看，而是分，不是开了。像图3的布置，起部东西太小，结部也过多，必然感到冷落，是不好的。当然头部加繁，可稍闹热一些，但必然头重脚轻，也是不好的。又倘使将脚部也加繁如图5，使起部与结部有东西，而中间没有东西，这样便犯了蜂腰的毛病，也是不妥当的。只有像图2的布置，使起结有东西，中间也不空虚，是比较好的，能符合分合构图的要求。

图4　　　　　　　　　　　图5

图6　　　　　　　　　　　图7

沈宗骞在《芥舟学画编》中对山水开合写道："千岩万壑，几令流览不尽。然作时只须一大开合，如行文之有起结也。至其中间虚实处、承接处、发挥处、脱略处、隐匿处，一一合法；如东坡长文，累万余言，读者犹恐易尽，乃是此法。于此会得，方可作寻丈大幅。"此是整个大开合的总诀。

我们再以下图的布局为例。图6起处较散，若加小枝和梅花就好些，如图7；或在起处加石头，加竹子或题款都可解决起处疏散的问题。如图8、图9、图11等。起的问题解决了，结也没有毛病。图8与图9是两种题款方法。第10图的竹子虽无大毛病，但还是不太好，问题在什么地方呢？主要是上下空白处相等，其解决办法很多，亦可加地坡和杂草，使画中的材料丰富起来，那么地坡就成物起处，如图12

图8

图9

图10

图11

可在下面题一长款，使之下部的空白处加重，亦可解决构图的虚实问题，如图 13。
题款也有起结，与整个大开合有关，这一点也不能忽视。如果不会题款，只得加材
料来弥补不足之处，各人有不同补救办法，都有不同的效果，也有如图 14 的处理，
在叶子密处补一石，但竹子的势又不畅，不是太好的，虽然竹有竹的起结，而两者
之方向趋于一致，即把两个起结，合为一起结了，也有如图 15 处理。其画材比较松散，
而有疏密，这是好的。其好处是在有两个起结，也就是大起结中有小起结，与图 14
相比较，觉得图 14 的画材散不开了。然石系付体，须以淡墨画为妥。以淡墨画石，
易显平板，可在石上题一行直款，以作补救。

图12

图13

图14

图15

又如图16，其竹干起于左纸边与下纸边，起于斜势，结于斜势。右边稍空，补以两直行题款便是。此种布局，为取其有气势，其气势即在于斜势向右上方直上，①②根竹干不能触及下画边，第三根竹干必须下去，使其得倾斜之排布。题款也必须有倾斜直上之势，如图17。题款起结不能太低，也不能太靠上太靠边，应恰到好处。只有这样，才能使款和材料有斜势感觉。画中开合与来去气势有密切关系，要经常看古人作品予以消化。

下两幅图的开合图19较图18好些，但图19也有问题。图19主要在于结得不好，起的势很旺盛，而结的势散掉了，也就是说结势配不上起势了。图18画中出现了两个相反的起和结，感觉很不舒服，因为一个大布局，须有一个大趋势，其中虽有几个小起结，其布置的地位方向，或与大趋势稍有参差，然必须服从于大趋势之下，

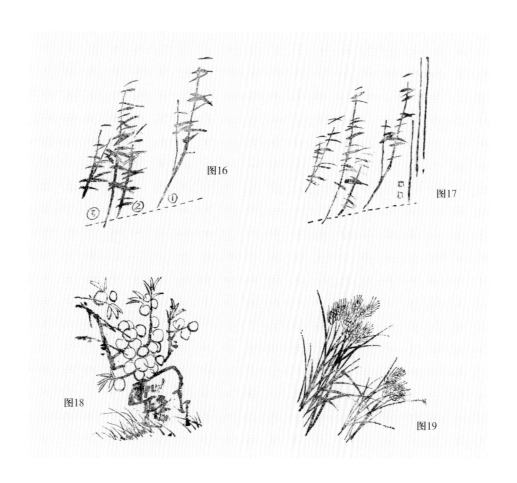

图16

图17

图18

图19

才不感到杂乱和对冲，这是一个原则。图 18 的布置，一面起在左上角，另一面起在地下，石部的结处和花部的结处，不但都结得不好，而且作绝对冲突之势，怎能和谐与统一呢？自然布局一味顺势也不好看，需有相反之势的材料为辅助，以为顺势起波澜，但必须统一在全局的起结之中，才不成楚汉对垒之战争局面。

画一棵树也有起和结，如图 20，树根为起，树干为承，树梢为结。这棵老树虽生两根，但根部位置相距不能太远，它可以承树干而上，且两根应有大小疏密和主次之分，方向要一致。

又如图 21，枝干弯曲而上，气势勉强，收梢局促不伸，形成一个圆圈，自然大气势不舒畅，而主枝与两小副枝有两点十字形交叉，这种十字形，每每有不顺势的感觉，有妨碍于全面的气势，怎么能舒畅呢？

折技花卉的布局与其他有所不同，每一小段也可成为独立的局面，然每一独立的局面也有起结关系。如图 22 的布置，是以菜叶与竹子两部分东西构成的，分明有互相冲突之势，难以统一与调和的。然而右半段的菜和菊以及左边题上两行直款，将左段的竹隔开，竹子下面题上横的长款，这样不是将上图的布局分成两个布局了吗？这是中国布局的特殊创造，世界各国是没有的。《韩熙载夜宴图》用屏风一隔，使每段画材有区别，但又是互相联系的，这种布置处理可说与折枝花卉用题款分隔的办法相同。

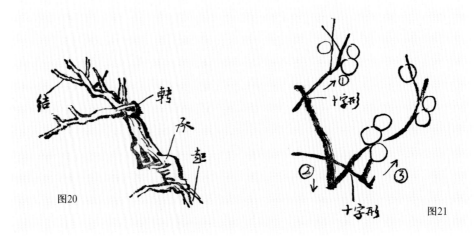

图20　　　　　　　　　　图21

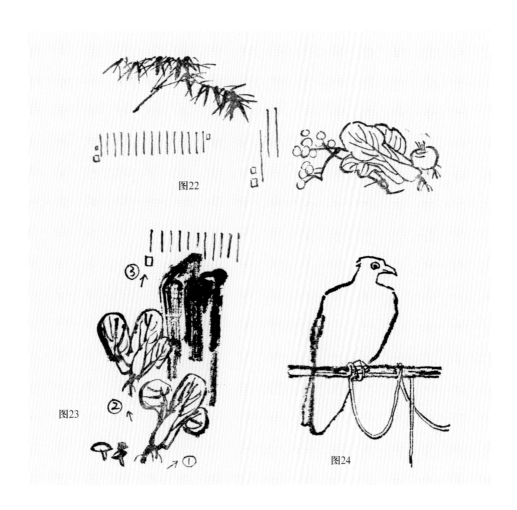

图22

图23

图24

中国画的透视不求太准确，不合透视的在文人画中尤多，它是跳出法则，不受束缚的办法，实际上透视的基本画理还是懂的。

中国人活用透视，有时凭感觉变通。如"郭子仪拜寿"，采取高下透视表现，以使画中层次很多，看起来很舒服，然而画中人物却采取平视，使人物不变形，倘若所画的人物以高视处理，脸部和身子都要缩短，看起来就不舒服了。这是符合中国人的欣赏习惯与心理要求的。

透视问题不应与开合问题混为一谈，这是两个问题。昌硕先生的画当然属于文人画范畴，如白菜画在石上，好像贴在石上似的，这自然有透视上的问题，然而他是不管的。例如图23白菜，就是昌硕先生的构图法。

这张画的开合是很容易明白的：①为起；②为承；③为结。

即收梢部分在于石头顶端和题款。其中那棵白菜所布置的位置无非是透视上的问题，不属于开合问题范围之内。

宋人的《白鹰图》图24，就其作画顺序来说，应先画头部，然后画趾和尾部。我们分析开合问题时，应把左下角的木杆作为起，鹰的头部为结，看起来似乎头部太靠上边，尾部过于空旷，因为鹰喜站在高处，是高飞的猛禽，所以这样布置不会有头重脚轻的感觉。

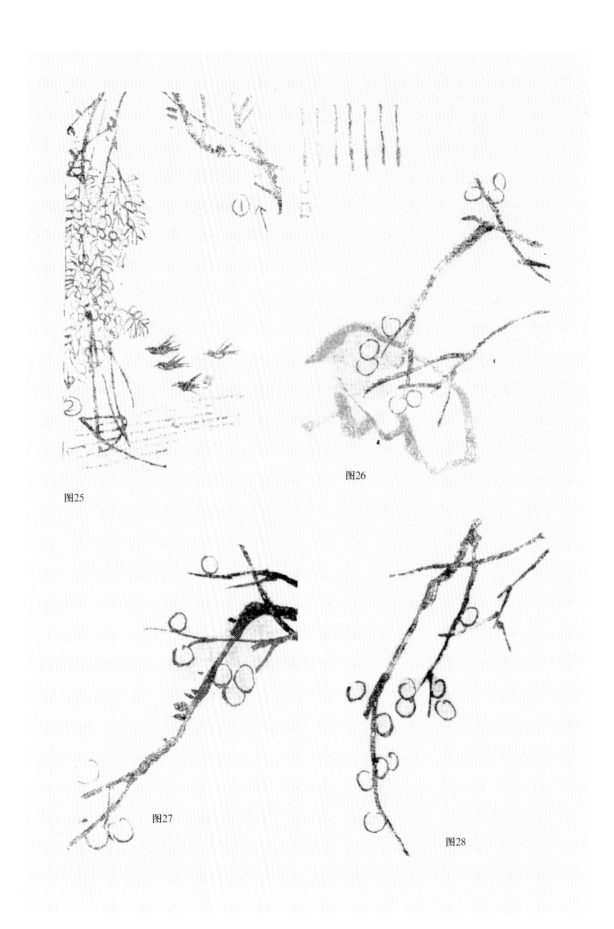

图25

图26

图27

图28

王原祁在《雨窗漫笔》中曾写道：

"画中龙脉，开合起伏，古法虽备，未经标出。石谷阐明后，学者知所矜式。然愚意，以为不参体用二字，学者终滞入手处。龙脉为画中气势源头。有斜有正，有浑有碎，有断有续，有隐有现，谓之体也。开合从高至下，宾主历然，有时结聚，有时淡荡，峰回路转，云合水分，俱从此出，起伏由近及远，向背分明，有时高耸，有时平修，敧侧照应，山头山腹山足，铢两悉称者，谓之用也。若知有龙脉，而不辨开合起伏，必至拘索失势。知有开合、起伏，而不本龙脉，是谓顾子失母。故强扭龙脉则生病，开合偪塞浅露则生病，起伏呆重漏缺则生病。且通幅开合，分股中亦有开合，通幅中有起伏，分股中亦有起伏。尤妙在过接映带间，制其有余，补其不足，使龙脉之斜正、浑碎、隐现、断续活泼泼地于其中，方为真画。如能从此参透，则小块积成大块，焉有不臻妙境者乎？"

该文对局部开合和整体开合作了深入阐明，可供大家研究开合问题参考。

在开合问题上，山水容易识别，人物也较容易识别，还是花鸟比较难于识别。因花鸟画的构图变化较多，各家各派的处理方法不一，有的画起于上边，有的从下而上，也有的起在左右。又如折枝花卉，往往起在画幅内部。而人物、山水大多是下面起的，上面为空白，所以，人物和山水较易于识别。

现在就下面几张画再分析开合问题。如紫藤燕子一画（图25），就是右上边起①，下结②。其中下部紫藤花的势必须向外，不能向内，而燕子向前飞，这样才能使花与燕的势协调起来。

又如图28梅花的构图，也是起于上部，结于下部，从整个构图来说是不坏的。也有起于中间的，如图26，以石为收梢，上面布长款。图27从旁而起，也是普通常见的布局。这些画的起结，都较容易分析，但有的较难以看出。如前面曾讲的《白鹰图》，关于它的起结较复杂，现再重新讲一下。鹰头向右，身由左而起，故右面较空旷，鹰头的趋向决定整个气势。如果画根草来分析，起结问题就很容易理解了。①应为起点，②为结。因此，这张画的起应和鹰所站立的足和棒头左端，而结部就是垂下来的绳子。

　　图30紫藤和金鱼的布局，从大的气势来看是从上而下的，下部鱼的斜势布得不好，藤和鱼都是一个方向，缺少变化，鱼向下游，气势直率。如果画幅加宽，把鱼的势画得斜一点，这样布局就较好，此画结在鱼的部分。

　　图33花与稻子构图，也觉得欠妥。三面有起，致使气势分散不集中，互相都不联系，这是由于落写实的写生套子，忘了起结问题了。如果改为图32就较好，花和稻子的起点归结于一边，自然顺势而无所冲突。虽起的脚稍开一些，然画外之起点，仍是能归总的。

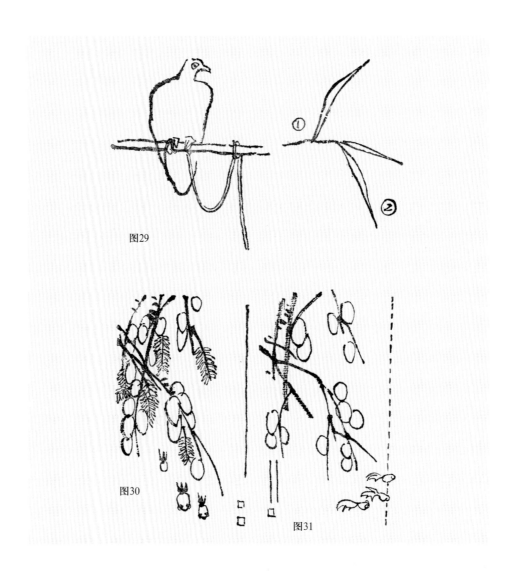

图29

图30

图31

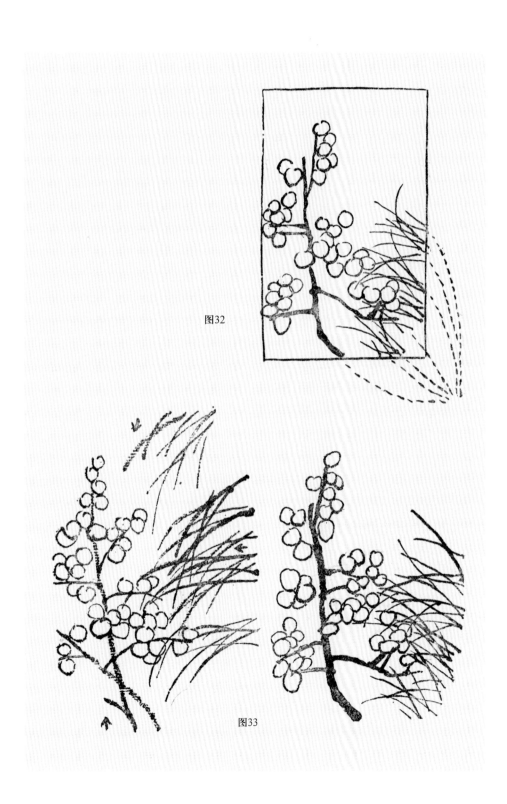

图32

图33

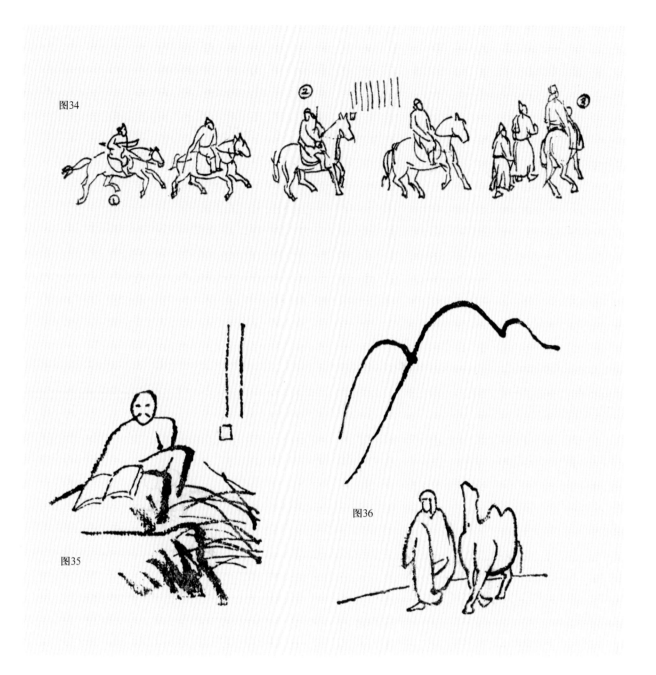

图34

图35

图36

又主点与主体不同。画中可能主点很小，却很引人注目，故有人称之为画眼。凡是画中重要的部分，都可说是主体。我们作画的次序一般说应先画主体，后画副体。以人物画来说，先画头部后画身体，因头部是主体，而眼睛就是主点。在人物画中的起结问题，比较容易理解，如图34唐人《游骑图卷》：①为起；②为中心部分，也即是承转部分；③为结。又如图35任伯年这张肖像画的布局是好的：石为起，结为人的头部。图36，主要的题材是人与骆驼，地坡斜下去，很得势，是起；人和骆驼是承；山顶为结。是比较容易理解的。

下两图的起结亦较易理解，图 37，以石为起，以篱为承，结为上部的桃花，将上下两部连接起来，使整个势有联系，与图 38 的布局规律差不多。

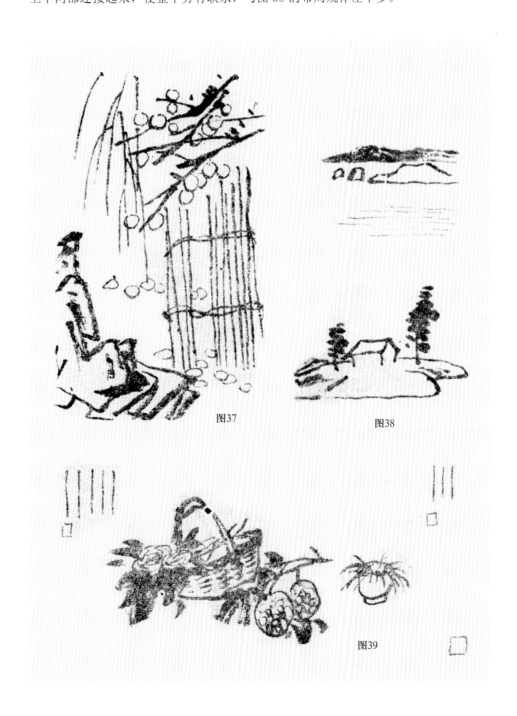

图37

图38

图39

六　虚实与疏密

　　虚实，系指东方绘画画材布局而讲的。西洋画不是不讲虚实，而是讲得比较少，更不及中国人讲得深入。中国人有他自己的一套艺术规律，这套艺术规律是代表东方民族的，符合东方本民族的欣赏习惯和要求。譬如以戏剧来说，在舞台上往往不用背景，更能突出主体，表现上楼梯时不搬用真实的扶梯，而是用两块布来代替真实城门，也就代替了城墙，其他还有很多地方是省略布景的。现在情况不同了，舞台上也吸收了不少西洋的布景，而且所用的背景确也处理不差，因此看戏的人，往往去注意背景，而不注意戏剧家的表演，也就是说背景太突出往往容易乱了主题。

　　昨天我看见吴昌硕先生一张花卉画，不画背景的，西方画家看起来，一定要说这些花和花篮、菖蒲等是摆在什么地方呢？但是我们看起来会想象到这些东西摆在桌子上或平地上，总不会感到放在空中。以材料来说，更是使人联想到这是深秋时候的"书斋清供"的意境。使全幅画材十分清楚而突出。

　　因为自然界中最明亮的色彩为白色，略去背景的噜苏成为白底，以白来衬托画材，而画材自然十分突出了。西洋画家往往评论中国绘画为明豁，也是这个道理，然而空白处究竟是什么呢？可以由看画的人随意去联想，使人产生更多联想的趣味。

　　因此，在中国画中，"虚"就是画幅上空白，"实"即是画幅上的画材。如昌硕先生的画，空白处就是"虚"，画材是"实"。

　　虚实与疏密是有区别的，往往有人把它混为一谈，这是不对的。也有的说疏处空白多些，密处空白少些，这话有一定道理。一般说来，山水画中对虚实讲得多些，花卉中对疏密讲得多些。如画兰竹，必须要有线条的疏密交叉关系（系指兰叶和竹干线条交错，不是指整张画的疏密），如图40。画松针也是同样的道理，松针的线条交叉，就是处理部分疏密关系，如图41。

　　在山水画中，一般讲虚实是多些，但也要疏密，不能把虚实和疏密混淆起来。两者不是两回事，却也不全是一回事，应从实际情况出发。比如天和水都是有色彩的，可是山水画中往往不画色就以留空白，这空白就是天和水，不是空洞无物的。白描人物、白描花卉全不画色的，也是一种创作，不着色的地方，也不是空洞无物的。艺术毕竟是艺术，艺术不等于自然，自然也不等于艺术。因为宇宙万物之色是千变

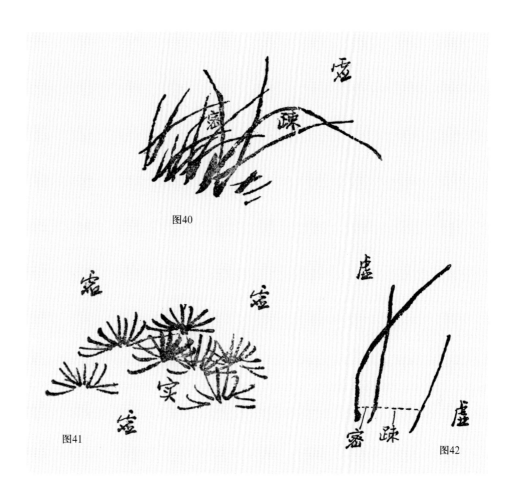

图40

图41

图42

万化的，看的人各有不同，所表现出色的变化也各有不同。当你心情舒畅时，所看到的花和月是柔和美丽的，当心中不惬意时看花和月是灰暗不明亮的。色盲与半色盲也各不相同的。

　　虚实问题，中国画的布置有虚有实，极为注意，西画不大谈这个问题，往往布置满幅都是实的。虚者空也，就是画幅上的空白，空白搞不好，实处也搞不好，空白搞得好实处就能好，所以中国画对虚实问题十分重视。老子说"知白守黑"，就是说黑从白现，深知白处才能处理好黑处。然而一般人只注意在画面上摆实，而不知道怎么布虚。实际上摆实就是布虚，布虚就是摆实。任何一样东西，放在空间都不可能没有环境背景的，西洋的绘画根据自然存在的规律表现于画面上，所以总是

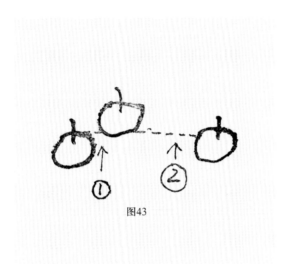

图43

图44

布实的。然而中国画却根据眼睛视觉的能量来画画的，因为眼睛看东西，必须听脑子的命令，脑子命令看某物，就注意某物，脑子命令看某物的某点，就注意某点，其他就不注意了。譬如我们看一个人的脸，就忘掉了身体，看到鼻子，就会忽视嘴，不可能如摄影机一样，在视域的范围内丝毫不会遗漏。这就是《论语》中所写道的"心不在焉，视而不见"的这个道理。不是限于眼睛看东西的能量吗？中国人的作画就以视而不见作根据的。视而不见就无物可画。无物可画，就是空白。有了空白，也即是有了可不必注意的地方，那么主体就更注目和突出。这就是以虚显实的虚实问题。至于如何布好空白，就必须进一步研究虚和实的问题，其中有许多地方值得我们深入探讨的。

虚实和疏密有所不同，但也有相通的地方。疏密无非是讲画材与线的排列交叉问题，如图43，两个苹果排得近些，而另一个排得远些，中间有两个距离近的则密，如①，远的距离疏，如②，即疏密二字是对两个距离间讲的。又苹果是画材，是实的，苹果以外的空白，是虚的。这就是虚实。

然两个苹果排得密些，其中的空白，是小空白，叫小虚，排得疏些中间的空处，是比较大的，是大空白，叫大虚。苹果上面的更大空白，那自然是更大的虚了。因此，大虚、大实、小虚、小实，与画材的疏密有关，故一般人就将疏密与虚实混同起来了。

花卉中的疏密主要是线与线的组织，成块的东西较少。当然，有的画也能讲虚实。如图44一幅兰竹图，从整体上看来，几块大空白叫虚，兰花和竹子称实，从局部来讲，竹子的运笔用线有疏有密，线条交差的处理就是疏密问题。又如图45，也是由线组成的，画中没有大块东西。如左上角是大空白，即是虚，右下一角是小空白，也即是虚。石头是实的，树由线组成，树枝交叉和树叶点子，都是讲线条的疏密，而不是虚实了。

西洋画以明暗突出其画材；中国画以空白和线条突出画材，不求明暗变化，有时只不过在重要的地方画得浓一些，次要的地方画淡一些而已，力求浓淡变化。所以不注意光线从哪里来，只凭主次画浓淡，这也是根据我们眼睛看东西的能量来表现。如图46石与菊一图，画中菊花叶子如此之多，墨色的变化只要使画面不平板而不需要变化太大，没有光源关系的明暗，但是有主次和疏密，也自浓淡变化，所以整体感很好。如果按照西洋画来表现，那么一定以明暗来画浓淡，叶子上暗的部分不是要画得很黑吗？中国画却不然，它不根据光线画浓淡，而是根据眼睛衡量看东西，注意点画得浓些，次注意点画得淡些，全以眼睛为衡量的尺度。图46这张菊花，注意点的部分在于花，叶子不是很注意的，所以叶子墨色变化不求太多，而且也不必太浓，从整体看来叶子气势很好，疏密点也很好，其中也有虚实处理，有些地方留小空洞，求其虚实变化，也即是空白，是小出气洞，小虚，使密处不闷，画就灵了。凡是空白处是最明亮的，就是很淡的画材也会衬托出来。这就是知白才能守黑的道理。

古人讲虚实和疏密，大多是谈一些原则性的东西，非常笼统的。然而各家各派都不同，变化万千。如吴昌硕先生讲叉是"女"字比写"井"字形更为紧密，比不等边三角形也好，"女"字形空白为女，比较有变化，也复杂，所以好看。而虚谷就不同了，交叉直率，直线较多，此种交叉式交得不好，往往会产生编篱的毛病，但是交得好时，也有独特的风格。《芥子园画传》中兰叶起手法讲交凤眼，破凤眼，就是讲兰叶的交叉法，如图47最易犯的是编篱病及三叶交叉在一点上，如图48、图49。然而不交叉就散，是不行的；不交叉而平行，更不胜。像文徵明画兰，把所

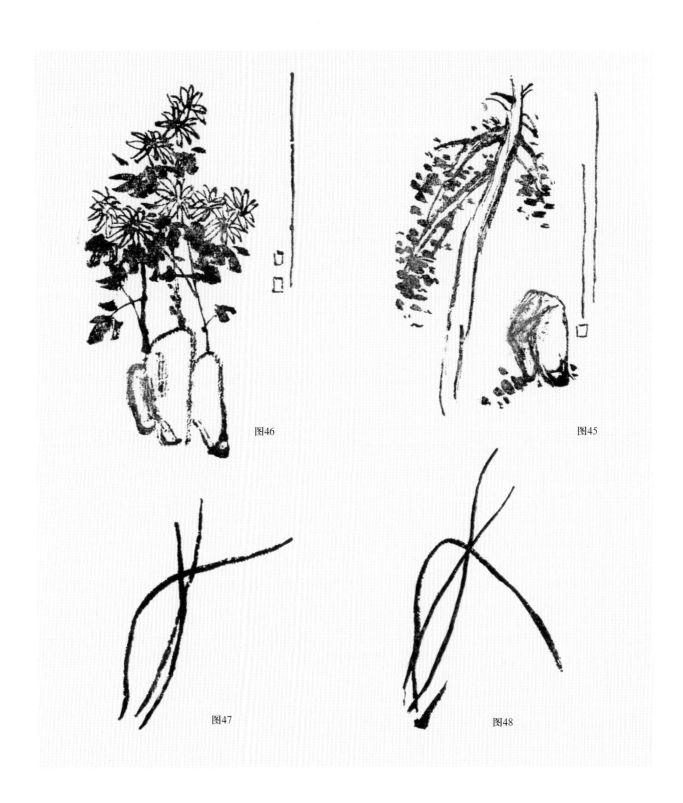

图46

图45

图47

图48

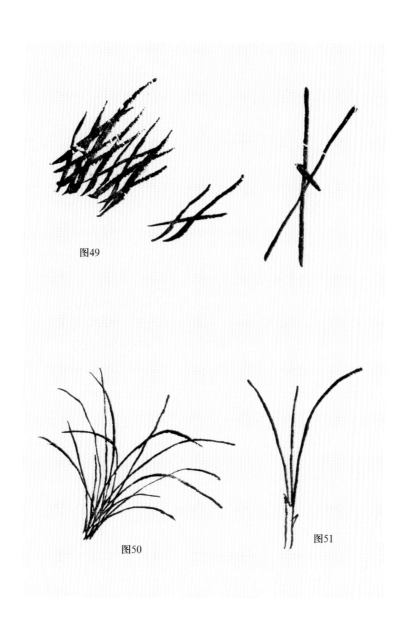

图49

图50

图51

有叶子都集中在脚上一点，脚是尖的，如图50。这样的脚即是许多叶子交在一点的毛病，毕竟不是太好看。实际上兰花与水仙花生长规律相同，是一剪一剪的，如图51，不过兰花的剪短，水仙花的剪长，一剪约生三四瓣叶子，因剪脚短，生在土中不易看见罢了。倘若叶子很多的兰种，一定有许多剪，并生长着的，也就是它的脚是不会很尖的。原来疏密交叉的处理，既要不呆板又要有变化，因为眼睛的看东西和耳朵的听东西一样，既有节奏又要有变化才是好听的。否则，如繁乱的声音，听了只会使人烦恼。钟摆的声音，虽有规律但无变化，也会使人讨厌，绘画与音乐是依靠眼与耳去欣赏的。它所要求的是既要有规律，又要有变化。

古人对虚实问题的画论很多，现节抄几节如下：

清笪江上《画筌》：

"空本难图，实景清而空景现。神无可绘，真景毕而神境生。位置相戾，有画处，多成赘疣。虚实相生，无画处，皆成妙境。"

石谷与南田评云：

"人但知有画处是画，不知无画处皆画，画之空处，全局所关，即虚实相生法，人多不着眼空处，妙在通幅皆灵，故云妙境也。"

清蒋和《学画杂论》云：

"大抵实处之妙，皆因虚处而生，故十分之三在天地布置得宜，十分之七在云烟断锁。"

所谓"虚实相生，无画处皆成妙境"。我们可以从下图来分析，如图52。这张画的布局是稳定的，也是极其普通的构图。大概是应酬之作。如果叫我来画这样的小幅，就不画柏树，因柏树高大，不宜在小幅上布置。我们对名家的东西也可以批评，名家的东西不一定张张都是好的，如果此图不画石，题两行长款，如图53，这样柏树的势就伸下去了，气就长了。然而此图有石，又有地坡的点子，故使地坡抬高，感到树干缩短了。若此图不点地坡点子，配一弯石，使它拖出下边纸外，树干也拖下去，

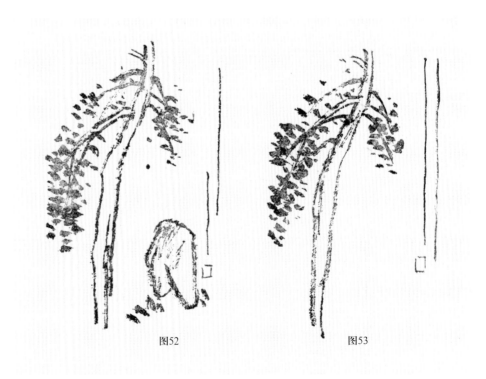

图52　　　　　　　　图53

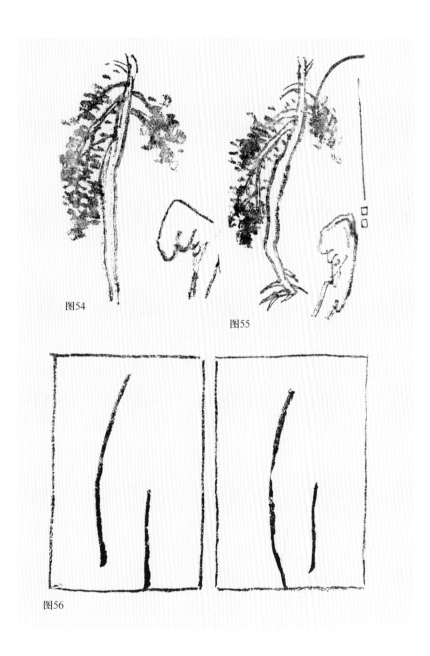

图54

图55

图56

这样气也比较伸畅了，如图 54。如果是长条幅式，把树干画长，树露脚，石拖下去，气势也能伸畅了，如图 55。照画来构图是长干包短石的毛病。现在应改为石出边，树不出边，短石不被长树所包，也较畅，如图 56。这些，就与"虚实相生有关"，也即是"无画处皆成妙境"的解释。

"虚实"：即有画与无画的问题，凡有画处为实，无画处为虚。

"疏密"：即画材与画材的排比问题。

疏密的排比，应有三件以上画材相配，否则便没有疏密。比如图57画三个人物，右二人的距离密，左一人距离较疏，这就是三人排比有疏有密，即简称为疏密。同时从虚实来说：凡无人处为虚，有人处为实。疏的空处为虚，密的空处也为虚。因此，虚实和疏密有相异之点，但也有相似之处。

现归纳以下几条：

虚实：言画材之有无也。

疏密：言画材排比之距离远近也。

有相似处而不相混也。

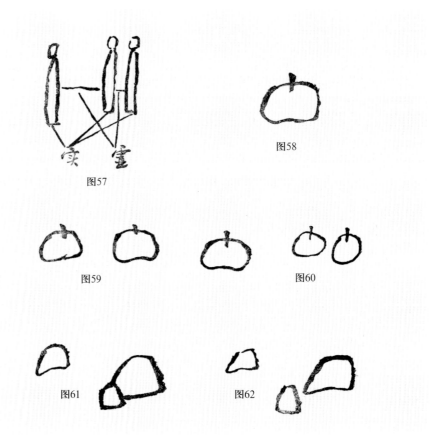

图57

图58

图59

图60

图61

图62

图63

图64

图66

图65

图67

图68

中国画所谓无画处有空白，这是符合人的眼睛看东西的限度的，实际上画中的空白，并不是没有东西，而是眼睛不注意看的东西，故成为空白，因为眼睛不注意的东西就等于没有东西了。

凡三件以上的东西摆在一起，能求其有疏有密，如用三个以上的苹果来排比，才能排出规律来，又有变化。如何排得好，就得靠有艺术的处理了。如图58、图59画一苹果或画二个苹果，都没有疏密，只有虚实。如果画三个苹果，便有疏密了。画三块石头可排疏密，画三笔花虽也可排疏密。如图61、图62，都有疏密，并有层次和距离，可为最简单画山水的石块排法。图61有二块大小石块重叠一起，但毕竟是三块石头，仍有前后距离的感觉，倘使如图63布置三块石头，右二块石头合并一起，变为一块，则没有距离，疏密意思也少了。所以此图，感觉只有二块石头，既没有疏密也没有距离，这就不能谈疏密了。画树干也是如此，可参考《芥子园画传》中画树的方法。画兰叶以三瓣为一最简单小组，三瓣三瓣增多上去，可以多至几百叶。如图64、图65、图66等，都是画兰花的初步排比方法。然古人都曾有画二瓣叶子，并以花补之，如图66，这样布置，实际上只有三根线交叉，所以才有疏密。

我们摆三根线的交叉，是基本方法，只要三根线的交叉摆好了，即使三十根以至三百根也同样能摆好。有的内行的人，请别人画兰花，他只说请你为我撇三笔兰花就行，而不说撇一笔兰花或撇二笔兰花，这是最内行的话。构图要简单，却有限度，然而也有例外的构图，如图67，画中只有一块巨石为画材，而没有别的东西，似乎只有虚实而没有疏密，可是八大山人就是这样布置，他只在左上角盖二方图章，有时又盖上一方压脚章，图章也作画材看，即有主有客，有疏有密，成一幅完整的构图了。八大山人画两只小麻雀，加上题款和印章后，也就成为一幅完整的构图了。因为印章、题款都作画材用，就有疏密主客的作用了。布置时要看整个构图，故图章题款与整个构图有血肉的关联，不能随便布置。

画竹子和梅花，用线交叉极其复杂，若没有疏密交叉则不成画，所以有人说梅、兰、竹、菊为花卉画的基础，是有道理的。

下又归纳几条：

无虚不易显实，无实不能存虚。无疏不能成密，无密不能见疏，是以虚实相生，疏密相用，绘事乃成。

画材与画材之排比，相距有远近，交错有繁简，远、近、繁、简，即疏密也，然画材始于三数以上。如花卉之初画兰叶始于三瓣。画山水之初树石始于三干、三块，否则无排比，即无疏密也。

古人绘画中，每有用一件画材或两件画材而作成画幅者，自无排比可言，然而题以款识，钤以印章，排比之意义自在，疏密之对立自生，故谈布置时须知题识印章亦画材也。

各国绘画，向以黑白二色为主彩，有画处，黑也；无画处，白也。白即虚也，黑即实也，虚实之联系，即以空白显实有也。西洋之绘画无之。

实，画材也，须实而不闷，乃见空灵；虚，空白也，须虚中有物，才不空洞，即是"实者虚之，虚者实之"之谓也。画事能知以实求虚，以虚求实，即得虚实变化之道矣。

实中求虚，比较容易讲；虚中求实，不大容易体会，以虚为空白，其实并不是没有东西，主要在于求其空灵，然空不是空而无物。如山水画，画一片密树林，其中密林太密，觉得平了，可插画点房子，或画几株在云雾中的树，使有虚的意义。房子、

图69

图70

图71

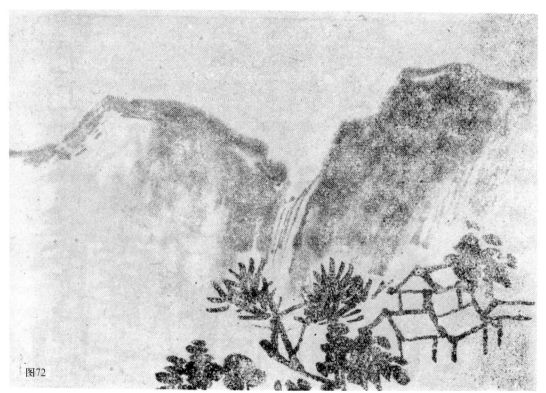

图72

图73

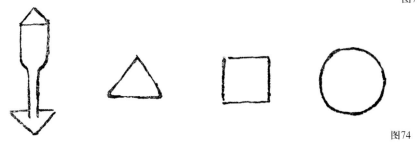

图74

云雾是实的画材，不着色，同样有白的感觉，即为实中有虚，如图69、图70、图71等。又如图72一幅山水，上部两块大山，实画太实，中间留空白画瀑布，求其空灵，即是实中求　虚。所以，实中求虚即为实中求其空灵，并不是虚掉没有东西，而是白色之瀑布。黄宾虹先生的山水画中，往往以白色之路来破实，求空灵的变化，如图73。有时在丛山中，留一空白画人，求其以虚（白）显实。黄先生曾说："一烛之光，通室皆明。"画中以一点一线之白，使画幅空灵起来，这就是以实求虚的道理，如图76。

在花鸟画中以虚求实较困难，山水中较易理解。如图73中，山是实的，天是白的，山下以雾虚之，而云下还有山，虽然云下的山未曾画出，却同样感到是山之延伸，山势很高，山下云雾笼罩，颇为虚中有实之感。画中不画天空，即为空白，云和天同样是虚，则感觉不同。倘若天空中画一排雁，而天空格外空旷，感到空处是天，引人注意了，即为虚中有实，空而不空也。

　　虚实、疏密都是相对名词。无实不能成虚，无疏不能成密，虚以实来对比，疏以密来对比。如善恶二字相似，无恶就无所谓善，无善亦就无所谓恶了。

　　古人讲疏密，虚实的理论甚多，但大多是原则，兹抄录于下：

　　《松壶画忆》云："丘壑太实，须间以瀑布，不足，间以烟云，山水之要宁空毋实。"

　　《桐阴论画》云："章法位置，总要灵气来往，不可窒塞，大约左虚右实，右虚左实，为布置一定之法，至变化错综，各随人心得耳。"

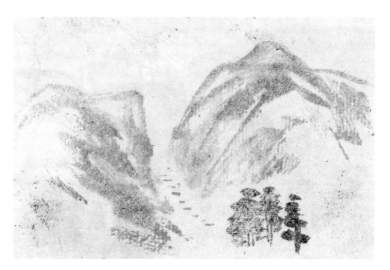

图75

图76

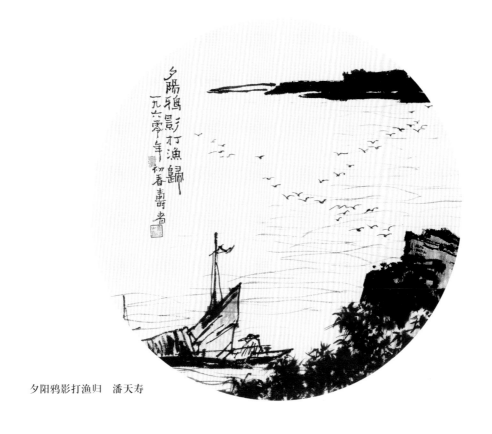

夕阳鸦影打渔归　潘天寿

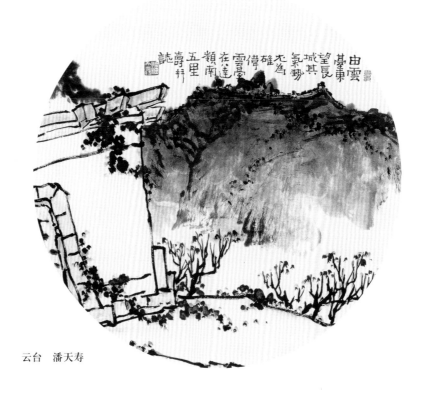

云台　潘天寿

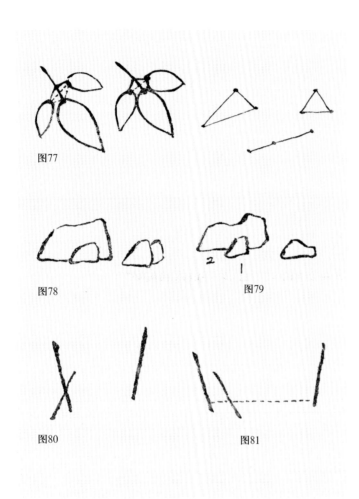

图77

图78

图79

图80

图81

戴醇士论画：“密易疏难，沉着易，空灵难，似古人易，古人似我难。世谓疏难于密，以为密可躲闪，非也。密从有画处求画，疏以无画处求画，无画处须有画，所以为难耳。”

文字学中说：“一数之始，三数之终。”一为基数，一以下可无穷小，一以上可到无穷大。三则代表最多数，因此，故有三人成众，三石成磊，三水成淼的造字。黄宾虹先生说：“齐与不齐三角觚。”觚为青铜器，它的造型是等边三角形，看起来比四方形灵动得多。四方形是方方正正的很呆板，在布局上所要的三角形是不等边的三角形，不要等边三角形，这就是齐而不齐的觚了。

三角形和四方形以及圆形，三者的情味各有不同。圆形比较灵动而无角，四方形虽有角最呆板，最好是三角形有角而且灵动，如果在布局上没有三角形是不好的，而不等边的三角形，更好于等边三角形，因为角有大小，角与角距离有远近，虽然同样是三点，则情味更有变化。如果三点排成一直线，点与点有疏密，但是没有角了。如图77的三片叶子的疏密，把三点连接起来，形成二个不同的三角形，显而易见，由不等

边的三角形组成三片叶子，比等边三角形组成的三片叶子要生动得多，其原因就在三点有远近而有变化。

　　山水中画石也要有疏密，如图78的表现方法是虚密中见疏的。图中①、②两石是密的，只有一点距离，所以是密的，然而看起来却是有疏的感觉。图79就是密中不见疏了。石脚的线有高低，才有远近距离了。

　　我们同样以三条线的排比来表现疏密，各种不同的排比，产生了不同的效果。三棵树的交叉排比，以图80、图81为例，图81三条线的排比，即密中有疏的感觉，而图80的排比，同样是密中有疏的感觉，但是图中有两根线交叉了，则感觉更密，交叉的越多就越密，变化更为复杂。如果三条线排比像图82，虽然也有疏密的意义，却显得呆板不复杂，其主要原因在于图82中的三根线是平行的，平行线即使延长得很远，也无交叉点的，故觉得疏而呆板了。而图81中密处的两根线，在画幅中看不见交叉，若延长到纸外去，就有交叉点了。因而感到有密的意义。

　　我们有时画箩筐，用平行线来表现，如图83，则感到呆板而不密，图

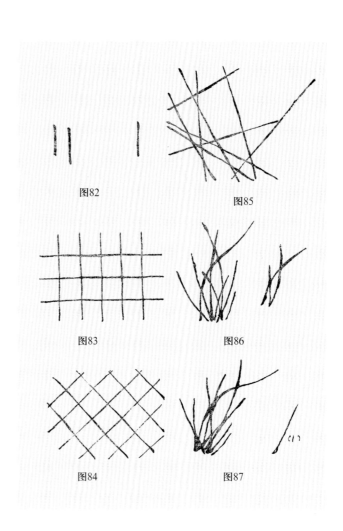

图82　　　　　　图85

图83　　　　　　图86

图84　　　　　　图87

84 感到密些，因图中的斜平行线与纸边的线是不平行的，图 85 以不平行线交叉，则感到更密，且变化甚为复杂。

　　疏与孤不同，画一笔则孤也，虽疏而不成排比的，至少三笔才能排疏密，如画兰花，画中画大小两组，图 86 中的小组兰花是疏的，但不孤，而图 87 的（1）就显得孤了。若三笔不交叉与三笔交叉，感觉显然不同，不交叉有疏的意义，交叉了有密的感觉。如图 88 和图 89 是一例。所以，排疏密必须以三点为基础，只要有三点的排比，才能有气势、有疏密、有高低，才能符合艺术的构图规律。如图 88 的几笔兰草，虽没有交叉上去，仍有交叉的意义（只要延长上去，即有交叉了）。这是以交而不交，疏而不疏，疏中有密的表现方法，甚为耐人寻味。总之，以三数出发，然后在三数的基础上发展开来，就能产生各种复杂的局面了。

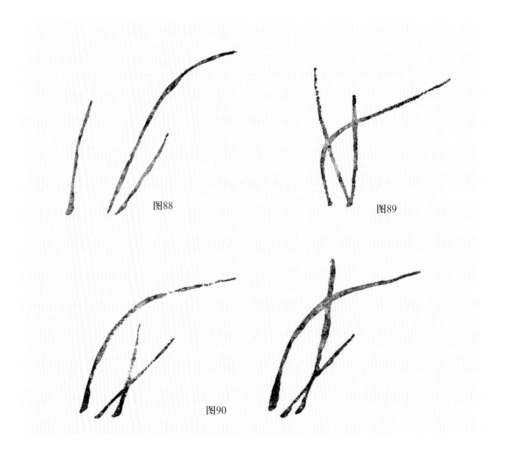

图88　　　　　　　图89

图90

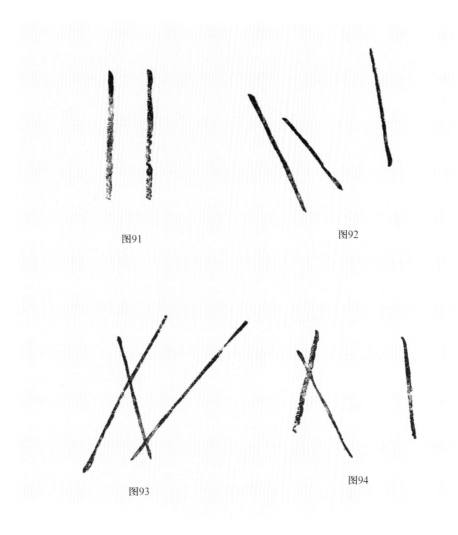

图91　　　　　　　　　　　　　　　　图92

图93　　　　　　　　　　　　　　　　图94

　　所以，我们讲疏密的问题，不仅是远近的距离，而且还有交叉问题，不交叉易散，交叉了就密，平行线没有交叉点的是最呆板的线，故作画时，最需注意线与线不要平行，线与画边不要平行，如图91、图92、图93、图94等，都是由三条不同距离的线组成，它产生了不同疏密关系，后三图不论是交叉的或不交叉的，都有交叉的意义。当然交叉了就显得更密。黄宾虹先生画房子，有人说要倒了，歪斜不正都是火柴杆子搭的，其实不然，黄先生画房子是为了使线不平行，把房子画得歪歪斜斜，

图95

图96

气势就出来了。山上的小树可以画平行线，但是近树画平行线就不好，如图95、图96。同样画芭蕉时，有的不画直杆子，仅画几张叶子，更易避免平行线。如果画全株芭蕉，杆子也要斜一点，如图98，还可添一小芭蕉以增加变化。像图97中的芭蕉杆子，就感到呆板了，因为芭蕉杆子与画幅的边成平行线的缘故。

凡是画，必须要空中有物，而不是空中无物，但我们往往感到虚中求实（即是虚中有物）较难，实表现得不好，虚中也不能有东西，中国画自宋代以后，常用题款来帮助布实的，花卉尤然。

图99荷叶上部的空处，好像有晨雾的感觉，这是虚中求实，而荷叶底下的空处，则为空间了，并以题款布之，使其空中有物。把款题得斜一点，可以帮助荷花梗子增加气势。

图100的鱼，好像不在水中跳跃，但它决不在桌上，也不在空中，却是一片汪洋。画鱼不画水，使其有水的感觉，这也是空中有物，即虚中有实。古人有诗曰："只画鱼儿不画水，此中亦自有波涛。"

综上所述，疏密与虚实两个问题，是构图中的主要问题。以上讲的都是构图、布局的技巧，而布局是通过笔墨技巧表现出来的，即使构图再好，笔墨不好，不能成为成功的作品。构图好，笔墨也好，没有好的思想性，仍旧不是很成功的作品。毕竟绘画是意识形态的东西，

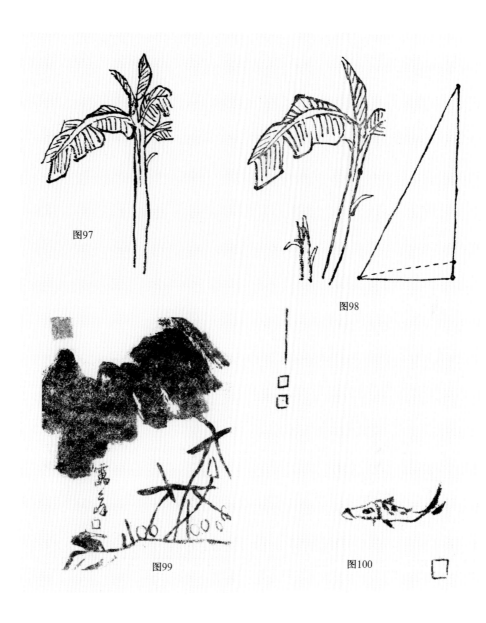

图97

图98

图99

图100

艺术作品是作者自己思想的反映，什么样的作品，就反映了什么样的思想。因此，思想性和艺术性是并重的，是缺一不可的。然而人类的进步是无止境的，也就是社会的进步是无止境的，技术与思想的进步，也同样无止境。必须推陈出新，天天进步，才不做背时人，不为时代所淘汰。

（附注：本篇与第五篇系 1963 ～ 1964 年在浙江美术学院中国画系山水花鸟工作室讲课记录稿，由叶尚青记录整理，后经潘天寿审阅定稿。插图均系根据讲授时在黑板上画的示意图复制而成。）

下篇·指头画谈

指头画，也称指画，系我国民族绘画的一个流派。指画一般不用毛笔，而全用手指，甚至手掌。自清代高其佩创始指画后，继承这一画法的人不少，虽各擅一体，然少有成就者。而历史发展到了现代，指头画坛出现了一位巨匠，这便是潘天寿。

梅花图　潘天寿
　　潘天寿的指画，妙手造化，奇趣高华，奇葩独放。从某种意义上说，其指画的成就不但超过了高其佩等指画家，而且超过了他自己的毛笔画，可谓"前无古人，后无来者"，成为划时代的大师。

潘天寿的指画，妙手造化，奇趣高华，奇葩独放。从某种意义上说，其指画的成就不但超过了高其佩等指画家，而且超过了他自己的毛笔画，可谓"前无古人，后无来者"，成为划时代的大师。

潘天寿在全面而深入地研究了指画的发展历史后，对指画的优缺点做出了详尽的分析，并努力付诸自己的艺术实践之中。有人常问，潘天寿为什么要画指头画？潘的自述是："手作毛笔之外，间作指头画，何哉？为求指笔间运用技法之不同，笔情指趣之相异，互为参证耳。""运笔，常也；运指，变也；常中求变以悟常，变中求常以悟变，亦系钝根人之钝法欤。"这里，潘天寿将对指画的研究，提升到了一个哲学的高度，用辩证的法则，道出了毛笔画与指头画，变与不变，不变与变的内在深刻的关系，从而为指画的研究奠定了理论基础。

然而，在毛笔画与指头画的两者关系上，他又论道："要想在指头画上有所成就，必须先认真学习毛笔画。如果不在毛笔画扎下稳固的基础，而错误地认为指头画新奇，或者以为用指头来画可以取巧，可以好奇炫世，不愿在毛笔上下苦功，这是不对的。而且有了毛笔画的基础，还得对指头画有个循序渐进的学习过程。"这不仅道出了指画源于笔画，而且说明只有在毛笔画上有着深厚扎实的根基技巧，方能在指头画上创出条路来。

现时的画家们，总是将技法技巧与理论研究割裂开来，有的甚至轻视理论，以为画画与理论是两码事，这就从根本上颠倒了中国画的根基。翻阅整个中国绘画史，有哪一位卓有成就的艺术家，不在画史、画理、诗文、学养、品性上下过真功夫，这诚如清代方享咸所言："绘事，清事也，韵事也。胸中无几卷书，笔下有一点尘，便穷年累月，刻画镂研，终一匠作耳，何用乎？此真赏者所以有雅俗之辨也。"

本编特意将潘天寿有关指画的论述选编在此，而不选其他，其目的有二：一是让人们在展读潘天寿有关指画的论述后，进一步了解潘氏指画极高的艺术成就；二是希望人们在了解潘氏指画的艺术成就后，使之指画不再后继乏人，而有新人出现。以进一步证实，在现时这个一切以物质金钱为衡量标准的社会，读书、研究、撰文对每位真诚从事绘画的人来说，显得是何等的重要！

一 指头画的创始

指头画的创始，在清代初年。在清初以前，略与指头画相关联的史实有唐代张彦远（注1）所著的《历代名画记》中，其记张璪（注2）传有以下一段话：

"初，毕宏（注3）擅名于代，一见惊叹之，异其唯用秃毫，或以手摸绢素。因问璪所受，璪曰：'外师造化，中得心源。'宏于是搁笔。"

自《历代名画记》有了这一段记载以后，一般论画者，每以张璪为我国指头画的始祖。清代方薰（注4）所著的《山静居画论》中，就有指头画起于张璪的说法。他说：指头画起于张璪。璪作画或用退笔，或以手摸绢素而成。

实则张璪所作的树石山水，专以擅长运用秃笔，虽间或在笔线上有未称心的地方，就用手指去涂抹绢素，以为挽救。如所绘称意时，就无容补救，这是他作画时的情况，原意并不是要用他的指头替代毛笔，来画成松树等创作的。故《历代名画记》记载它的措辞，既重用一个"唯"字，又随用一个"或"字。张彦远系唐人，距张璪的时代不远，所记录的史实，当有

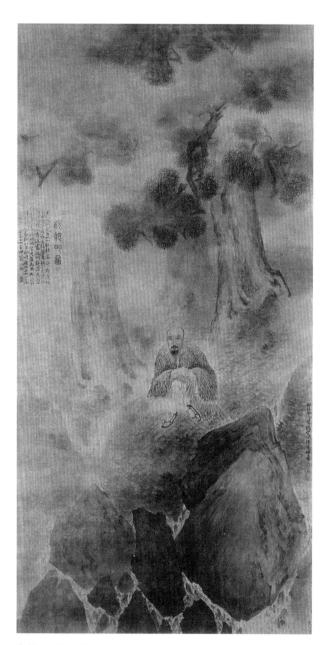

高其佩画像　清　沈聪明

中国的指头画，从史书上查考比较确切的记载，应为清代的高其佩创始。

所根据。方兰士所写的张璪的故实，自然是从张彦远的《历代名画记》中摘取而来，然而他却将"唯"字改为"或"字，使与第二个"或"字并用，因此就断定指头画起于张璪，是有些牵强而不符实际。因而在清代以前的古名画中看不到指头画的画迹，在清代以前的古画论中，也见不到指头画的名称和评论，自然不是偶然的事了。所以我认为，以张璪手指摸绢素，作为指头画的先绪是可以的，作为指头画的创始，不但过早，而且是不恰当了。

究竟指头画创始于何时何人？在张庚的《国朝画征录》中又有一段记载，曾说清世祖顺治爱新觉罗"能书画，间写山水，以赐近臣，得到他画的人，珍逾珠贝。又曾用指头蘸墨，印他的罗纹作渡水牛，神肖多姿"。因下评语，认为高其佩（字且园）所擅长的指头画，是开始于顺治。

关于这一则论断，那是值得商榷的。

原爱新觉罗氏顺治，系满族，并且是清代开国的第一个封建主，刚从关外进入中国，在位仅十八年，诚所谓戎马倥偬，百般伊始，即有万机之暇，能否有此闲逸时间，习书作画，并以指罗纹印制渡水牛是可怀疑的。然以便于统治汉族关系，如慈禧以缪嘉蕙、阮玉芬供奉福昌殿，为慈禧代笔的例子，说顺治能汉书汉画，是一种微妙的政治手法，不难想象，故一般研究指头画起源的人，宁愿远溯源于张璪，而不把指印罗纹渡水牛的事件来作为史实的根据了。考《国朝画征录》作者张庚，写成此书是在雍正十三年，这是高其佩去世的第二年，又次年，便是乾隆元年，也正是张庚举博学鸿词之年，就以这些情况和他所著的《画征录》来看，不免对封建帝王有所奉迎，这也是无容怪异的。

事实上，关于指头画的起源，在史书上比较确实可查考的画家是清初康熙间的高其佩（注6）。辽阳高秉（注7）所著的《指头画说》中有较详细的记述，摘录如下：

"恪勤公八龄学画，遇稿辄模，积十余年，盈二簏。弱冠即恨不能自成一家，倦而假寐，梦一老人，引至土室，四壁皆画，理法无不具备，而室中空空，不能模仿，唯水一盂，爱以指蘸而习之，觉而大喜。奈得之于心而不能应之于笔，辄复闷闷，偶忆土室中用水之法，因以指蘸墨，仿其大略，盖得其神，信手拈来，头头是道，职此遂废笔墨焉。曾镌一印章云：'画从梦授，梦自心成。'中年画推篷册十二页，自题此意于首幅。伯兄惠畴，宝藏家画中，以此为第一神品。"

指墨鱼乐图　潘天寿

潘天寿的指画也可谓别具一格，成就极为突出。这类作品，数量大，气魄大，如指墨花卉《晴霞》《朱荷》、《新放》等，画的均为"映日荷花"，以泼墨指染，以掌抹作荷叶，以指尖勾线，生动之气韵，非笔力所能达。

　　高秉，是其佩从孙。曾从其佩多年，时见其佩制作指头画和亲赏其佩所作的推篷画册，并得抄录推篷指头画册中，对于指头画创始过程的记事题语等等，绝不出于虚构。又据其佩所镌的图章"画从梦授，梦自心成"，结合题语中的"弱冠即恨不能自成一家"与"奈得之于心而不能应之于笔，辄复闷闷"等句子参阅起来，不难了解到高其佩之所以热衷于指头画，这是由于自己在笔画方面未能独成一家，因而闷闷于心，所以形之于梦。俗语说"日有所思，夜有所梦"，是常有的事情，并且由梦中的情况，触引机绪，而完成他的指头画罢了。

　　此外，李在亭也说指头画的开始者是高其佩。他虽未说明他的源由及根据，但是一定根据他所知道的史实资料与当时的情况而加以肯定的。兹将《在亭丛稿》中题赵成穆指头画菊的题句于下：

　　"以指为画，始于高铁岭使君韦之。凡人物花木禽兽草虫，不假思索，骈指点黪，顷刻数十幅，随意飞动，无不绝人。继之

皋涂精舍图轴　清　李世倬

　　继承高其佩的画家很多，既有他的亲承弟子，也有直接继承的画家，还有不少受其影响的画家等。李世倬便是其中的代表之一。

柳塘聚禽图轴　清　高其佩

指头画的缺点，在用笔、用墨、用色诸表现技法上有着很大的局限性，也就是说，毛笔作画的优点，指头画都不具备。但自高其佩创始以后，延续至今已有三百多年的历史，自然有其不被淘汰的原因。

者其乡甘冈知士调，宣城刘其侃湛园，江都吴宏谟两山，如皋马芳不群，各擅一体，鹿坪赵子，则写花草云。"

赵成穆，吴人，字敬仪，号鹿坪，擅指画。《历代画史汇传》说他是其佩的弟子，并说指头画人物花卉，吴宏谟等都是颇穷其技。《画史汇传》是清彭蕴璨撰，此书作于嘉庆年间，距其佩不远，故他对高氏的创始指画与其发展，以及继高氏而起的指头画家，历历如数家珍，如果他不是占有了丰富的资料，并对指头画进行深入的研究，就不能有条有理地写出它简要的轮廓来，并成为后代编撰指头画变迁史重要的参考材料。

二 高其佩后的指头画家

指头画自高其佩创始以后，继起的人殊多，骎骎乎形成一独特系统，列举如下：

（一）高其佩亲承弟子

甘怀园，籍隶汉军正蓝旗，其佩弟子，擅指头画，见《熙朝雅颂集》。

赵成穆，吴人，字敬仪，号鹿坪，其佩弟子，擅指画，专工花草，深得其佩之一体。

（二）工指头画而直接继承高其佩的作家

高璥，辽阳人，其佩从子，字敬一，侍从其佩有四十年之久，工指画，稍变其佩法，自有创意。

高蔵，其佩从孙，写苍岩，工山水，指头画深得家传。

李世倬，三韩人，隶汉军籍，字汉章，号谷斋，为其佩外甥，山水、人物、花果均佳，指画得舅氏法。

朱伦瀚，明宗室，隶奉天正红旗汉军籍，或作历城人。字涵斋，又字亦轩，号一三，康熙壬寅武进士，高其佩甥。擅指头画，得舅氏且园法，一丘一壑虽奇自正，设色冲淡，而气自厚。喜作巨幛，名闻高丽国王，具厚币乞画，传为美谈。

甘士调，辽阳人，擅指画，继同里高其佩。

傅雯，奉天广宁人，字紫来，号凯亭，工指画，得高其佩法，擅画摩诘，佛像亦妙。京师仁慈寺有奉敕画的胜果妙因图，纸本大幅，帧高丈许，阔二丈，中写如来天王罗汉，约百余等，备极神彩。

（三）工指头画曾受高其佩风格影响的作家

蔡兴祖，长沙人，号墨村，擅指头画，得其佩用墨法。

刘锡玲，浙江人，字梓谦。号聋道人，工指画。山水、竹石、人物、花卉、翎毛，有高其佩意。

明福，满洲人，字亮臣，号雪峰道人，工指头画，人物鬼判，具高其佩意趣，尤工画马。

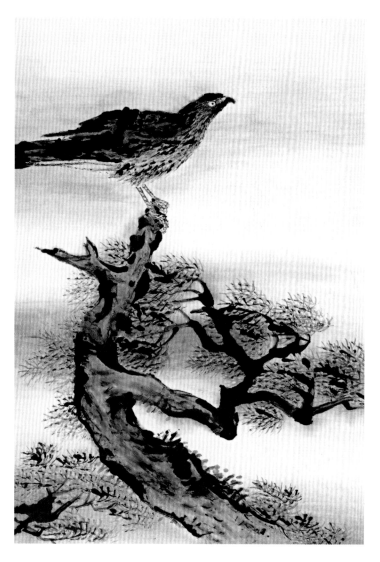

柳塘聚禽图轴　清　高其佩

指头画的缺点，在用笔、用墨、用色诸表现技法上有着很大的局限性，也就是说，毛笔作画的优点，指头画都不具备。但自高其佩创始以后，延续至今已有三百多年的历史，自然有其不被淘汰的原因。

（四）工指头画有特殊成绩的作家

萨克达氏，女，满洲人，字介文，号观生阁主人。工指画，作山水人物，花木虫鸟，无不精能，盈丈者运指继以运掌，一日可作数幅，纤细者用指甲，写形毕肖。

俞斑，婺源人，侨姑苏，字君仪，号笏斋，工篆刻，擅指画，可颉颃高其佩。

觉罗西密·杨阿，满洲正红旗人，字文晖，工指头画，奇情逸趣，信手而得，所作山水杂卉尤佳，为高其佩后的杰出人才。

瑛宝，满洲长白人，正白旗，姓拜都氏，字梦神，号闻菴，工山水，尤擅指画，所作山水花鸟果品，均以简贵胜人，题识颇自矜许，在高其佩后当首屈一指。

（五）与高其佩系统无关而工指头画的作家

吴宏谟，字两山，康熙时扬州人，擅指头画，常作松鹰，间有双勾竹。

刘其侃，雍正时宣城人，字湛园，工指头画，喜画竹。

马芳，如皋人，字不群，擅指头画。

丁书岊，武林人，工书，擅指头画。

方翼，歙人，字子飞，工指画山水花鸟。

王德善，字长名，工指画，曾见其有荷花册页，甚精。

任楷文，宜兴人，擅指画，画松柏尤苍劲。

任元玮，宜兴人，字声玼，工篆隶，擅指画。

杜鳌，金华人，字海山，号一斋，工诗，擅书，擅指头画。山水花卉极精雅，画石亦妙。

何龙，休宁人，字禹门，工指画，长人物，随意点染，情致宛然。

徐起，华亭人，字小海，号紫石，精篆刻，工指画，曾见其有草虫条幅，甚佳。

卢点，海宁人，字觐颜，工指画。

韩润，黟人，字愚村，工指画。

僧定志，六合人，字鹰巢，金陵承恩寺方丈，善诗，工指头墨戏。

蓝正芳，浙江人，字香樨，号晓江，工指画，所作花鸟，灵机活泼。

苏士墉，字安堂，工指画，长写山水及梅。

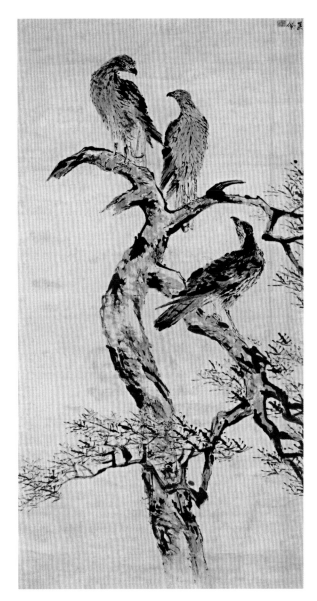

鹰木图　清　高其佩

指头画所具有的局限性，或是它特出的优点。指头的画线画点的指法墨痕，特具一种凝重古厚的意味，极为自然，殊非毛笔所能达到，也非人力所能强成。然要掌握指墨画，除了需掌握毛笔画的基础外，还得有一个循序渐进的学习过程。

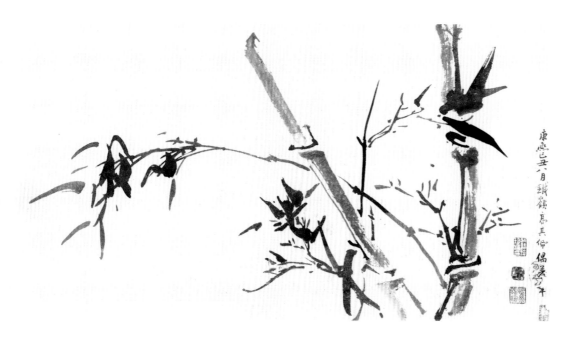

竹枝图　清　高其佩

（六）工笔画，兼工指头画的作家

郑德凝，归安人，字炘斋，擅花鸟、山水、仕女，无不精妙，后专指头画，亦造妙境，以柳条署款，不用毛笔。

郭徽，晋江人，字彦英，号虚谷，画人物、山水、花卉、禽鱼，曲尽妙境，尤工指画及水墨牡丹。

厉志，定海人，字骇谷，善书画，工行草，兼画指头画，曾在西湖昭庆寺指画巨松，见者惊为奇迹。

李山，钱塘人，宁紫琅，号一石，擅指墨，兼长毛笔画，清劲奇古，马得骨肉之全，有古法。

吴振武，秀水人，字威中，朱彝尊甥，工山水，尝受业于麓台，花卉草虫，笔意雅秀，兼长指画。

钱元昌，嘉兴人，学云林、子久笔意，中年时曾作指墨，别有新意。

孙镐，昭文人，字丰谋，号芑溪，工诗，善山水人物及指画。山水笔意松秀，墨气华湛，奄有思翁南田风格。

倪涛，昆明人，字修梅，善山水，别饶意趣，兼工指画。

蒋璋，丹阳人，居扬州，字铁琴，工人物，擅大幅，兼长指头画，学他的人，称为蒋派。

苏廷煜，安徽蒙城人，号虚谷，工梅兰竹菊，兼工指画。

朱朴，嘉善人，擅写山水，间作指画亦佳。

师念祖，泰新人，字宗德，癸卯进士，擅指画花卉，亦用笔写山水。

张铎，鄞县人，字纯叔，擅画，有士气，兼擅指画。

杨泰基，平湖人，字瞻岳，号梅农，擅山水，宗马远，苍古简淡，都用秃笔，兼擅指画。

自乾隆嘉庆以后及近代兼工指画的作家，因为逐渐增多，不胜详举，所以从略。但是从一般画艺来看，特出的指头画家不多，其主要原因，在于斤斤指头画的规矩法则，能入而不能出，或求指头画与笔画相似，难以得到指头画的特趣和神化的境地。

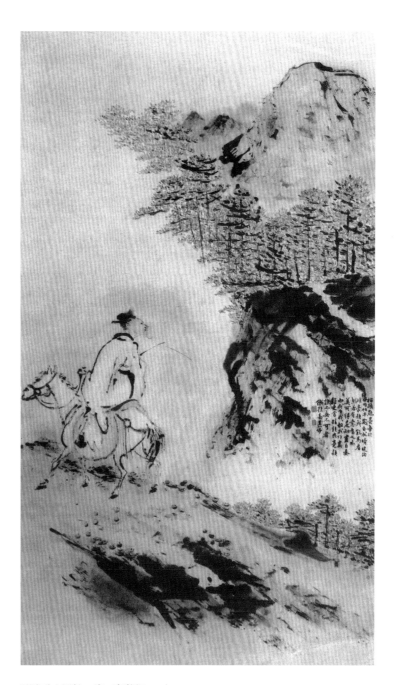

独骑看山图轴　清　高其佩

指头画的用纸及用材，虽也有其自身的特点和难度，然每一画家，如能熟悉各种画材画具的性能，并掌握其不同的性能，就能头头是道、左右逢源了。

三　指头画的优缺点

（一）指头画的缺点

指头画自康熙后既已流行于画林，当然应看做是我国民族绘画之一，从百花齐放的精神来体会，指头画这一画种，自然也是一朵艺术之花。

指头画是有别于笔画，所以指头画是有它的特点的。这个特点，就是它独立存在的基本价值。然而它的缺点也不少。所谓缺点，就是指头画在表现上有着很大的局限性。现在作简单的叙述如下：

（甲）我国向以毛笔作画，极为方便，不用毛笔，改用指头来作画，在工具方面确受极大的限制。因为我国毛笔，有大笔、小笔、尖笔、秃笔、硬笔、软笔，以及许多专用的兰竹笔、须眉笔、衣纹笔、叶筋笔、排笔等等，种类既多，随时可自由选择应用。用指头作画，要画细线时，虽可以用修尖的小指甲来画，但不可能过细。要画粗线时，虽可以用中指、拇指、无名指，三指并下，或用全掌涂抹，但究不如毛笔的随意，此其一。

（乙）又毛笔的笔头中，能含多量的墨和水分，笔尖着纸后，所含的墨和水分，缓缓地从笔尖流出，既不易泛滥，又不易枯竭；可以随意作长线，也可以随意画慢线。指头既不能含较多的墨和水分，蘸一点墨和水，就在指端上集成一点，一着纸，全部的墨和水就一齐着纸，易于泛滥，而整个指头也就完全枯竭。既不相宜画慢线，作长线更无办法。画长线时，只得连续不歇地蘸水和墨，由短线接成长线，既麻烦，又厌气，此其二。

（丙）在用墨方面，毛笔可在调色盆中调配浓淡。调配浓淡之后，笔尖需要加些浓墨，就加些浓墨，笔尖需要掺些清水就掺些清水，都可随便使用和控制。指头却没有这个条件，只好先调好浓淡适度的墨水，盛在小杯子里，用指头蘸用，绝不能像毛笔一样，可在调色盆中随笔调合，灵便非常。尤其在山水画方面，自唐提倡"水墨为上"以来，用墨方面，发展多种多样的方法，如渲、染、擦、积等等，运用指头去完成渲染擦积，往往无能为力，此其三。

（丁）色彩方面，用熟纸熟绢创作时，浅色衬染，用指头画也能办到，但比毛笔为麻烦。用生纸生绢着色时，往往凝滞不匀，非常困难。故高其佩也常用笔设色，

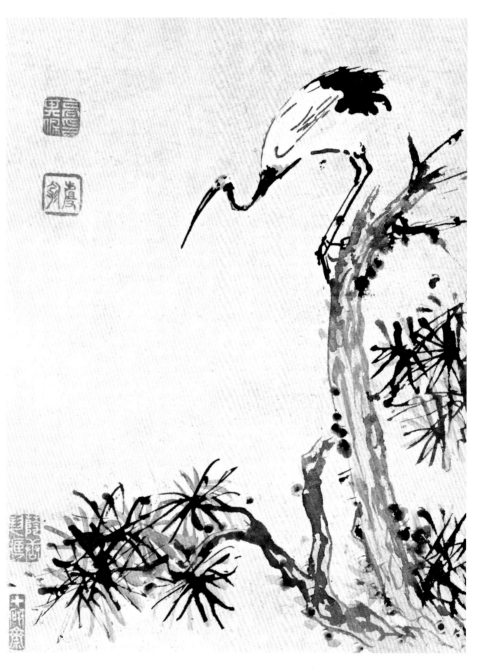

松鹤图　清　高其佩

　　指头画的表现技法，亦与毛笔画有所不同，有其自身的特点，尤其是运指的方法。然指甲与指肉两者若能相辅相成，便能达到圆浑沉着而有骨力的效果。

以开方便之门。用指头着重色尤不易精工匀净，所以指画自创始以来，能作重彩的，直如凤毛麟角，此其四。

指头作画有以上的局限性，也就是说毛笔作画有以上的优点，因此一般人有疑问，为什么要用指头来作画呢？而且也有人疑心以指头作画为好奇炫异，而非正路。实际说来，应该有这样的疑问，其中也自然存在着一些好奇的意义，然而也具有些优点。故指头画自高其佩创始以后，延续到现今，已有三百多年的历史，始终未被群众淘汰，自然有它不被淘汰的原因。

（二）指头画的优点

（甲）指头的画线画点方面，全是用指头，除一般用细线的小幅以及不能不用细线的大幅，需用较尖的小指甲画成以外，一般都是指甲指肉并用，落指是圆的收指也是圆的。就是高秉记其佩的指法墨痕，如玉筋篆文，是指画用线的优点之一。又因指头不能蓄水，故长线全由短线接成，因之每条线条的画成，往往似断非断、似续非续、似曲非曲，似直非直，或粗或细，如锥画沙、如虫蚀木、如蝌蚪的文字、如屋漏的痕迹，特具一种凝重古厚的意味，极为自然，殊非毛笔所能达到，也非人力所能强成，这就是指头画最独具的特点，此其一。

（乙）指头不能像毛笔一样能含多量的墨水，而且指上所有的墨水，很快从指尖流下，不能如毛笔笔尖出水那样慢，故用墨往往不是太湿就是太枯。因此极宜于发挥枯墨法、焦墨法、泼墨法和积墨法等等，是毛笔所不易达到的，这是指画特点之一。

（丙）指头画用指，不能如用笔一样很听指挥，有时竟是很不听指挥。作者正可利用它很不听指挥的特点，使所画的种种，得到似生非生、似拙非拙、似能非能以及意到指不到，神到形不到，韵到墨不到等的好处，就是高青畴所说的"以笔难到处，指能传其神，而指所到处，笔勿能及也"的事实，此其三。

（丁）指头画，不论作大幅或小品，在取材上、布局上、设色上，都有它相当不同的配合和构成，与毛笔画有所异样。因此指头画自高其佩创始以后，至今仍流行着这不是偶然的，这也就是指头画的特有价值，此其四。

综上所述，不论指头画有其局限性，或是有它的特出的优点，然而画家想要创

牡丹图　清　高其佩
　　指头画的工具虽较为简单，然应用指头的技法却复杂多端。高其佩画小人物及花鸟，无名指与小指互用；作大幅画无名指与中指并用，三指并用，则若行云流水。

作一幅作品时，最先考虑的还是画什么题材？即是表现什么？对这些表现抱什么态度？怎么样表现得更深些？这与画家的世界观与艺术观点是有直接密切的关系。前面所谈的都不过是指头画在表现上的技术问题。只要根据党的百花齐放的原则，我们可以充分发挥自己的智慧，使我们的指头画表现得更巧妙、更出色，就是对人民的服务更多些。然而指头画对中国传统绘画来说是一个小支流，不太重要的，但是要想在指头画上有所成就，必须认真先学习毛笔画，如果不在毛笔画扎下稳固的基础，而错误地认为指头画新奇，或者以为用指头来画可以取巧，可以来好奇炫世，不愿在笔画上下苦功，这是不对的。而且有了毛笔画的基础，还得对指头画有个循序渐进的学习过程。学无偷巧，必须踏踏实实，才能更好地创作指头画，放出这朵美丽的花，为工农兵大众欣赏。

梅花图　清　高其佩

指头画的用墨，宜用大焦墨、大湿墨、大泼墨及枯墨积墨等法。若将调好浓淡的墨，倾倒于宣纸上，用无名指、中指和拇指并用，极能达到墨迹淋漓之妙。

四　指头画的技法

关于指头画技法的问题，我想分两个方面来谈：一是谈配合指头画的用具用材及其他，这只是作简略的介绍；二是谈指头画的技法，这是本题，根据我所知道的加以扼要的阐述。

（一）关于配合指头画的用具与用材

指头画虽以指头为主要的画具，然而在烘染设色方面，却可备几支羊毫笔，代指设色，较为方便，高其佩氏亦常用毛笔设色，见《指头画说》中：

"设色毛笔，普通羊毫笔均可代用，大小合备五六枝，紫狼毫性硬不甚相宜。"

纸绢方面与笔画同，熟纸熟绢及生宣皮纸无不可应用，然以生宣皮纸为主，不论熟纸熟绢生宣皮纸，以陈为佳。《指头画说》云："指画断难施于新纸。"因它性梗，用墨用色，不易明审和古趣。

关于纸的问题因涉及的方面较大，现在还想略作阐明，不妨听取一下古人用纸的经验谈。如高其佩作指画，多用普通生纸皮纸，但也用矾纸。他在《指头画说》中谈道：

"平生指画，无一宣纸矾纸者，一时机到神来，欲作一二画，案头适无他张，而兴不可遏，遂权用矾纸成之，而气韵亦宛如生纸之作，然此偶尔事也。若谓矾纸可作指画，则大谬矣。至每岁重午，画朱砂钟馗像则唯用矾纸，纸尽而有余兴，或权用生纸足之，然生纸行朱，颇不易易，故亦偶然。"

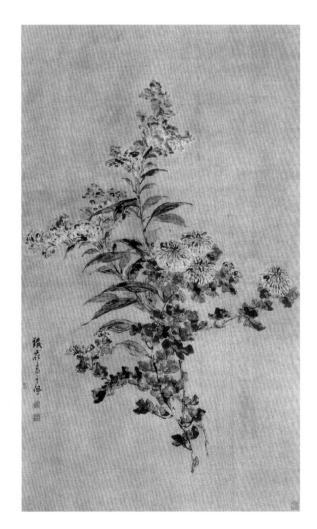

秋菊鸡冠图　清　高其佩

指头画的设色法，应属于写意画的范围。自然重在写意的笔致。其烘染敷色，实已表现出指头画的特性与价值。

　　上段记载中，中间却插一句"而气韵亦宛如生纸之作"，是很显明地说明画矾纸不容易画出气韵来。也就是矾纸用墨，不能渗化，易蹈于平板光滑的流弊。然而高其佩用朱砂作画却要用矾纸。这因朱砂是有重量的矿物质颜色，必须配以重胶调用，才能经久不脱，用生纸画重胶朱砂，自然极易腻指而有困难是毫无疑问的，而末了也举一句"张纸行朱，颇不易易，故亦偶然"。在这里我们可以觉悟到，每一画家的作画，必须熟悉各种画材画具的性能，并掌握它的性能。使用任何画材画具，都能头头是道，无不左右逢源了。那么也自然不会争执着作指头画必须要用矾纸和用生纸的问题了。

　　熟纸是用生宣纸加矾制成，故名矾纸。一般的特点是不会渗透水分，易流于平板光滑，我们可尽量利用大焦墨，或淡枯墨，使指意化刻露为松动，化平板为灵活，化光滑为凝沉，这样也可以得到它独特的气韵神情的。不过比生纸不易处理和掌握罢了。熟绢与熟纸大体相同不加详述。

水仙图轴　潘天寿

云中钟馗图　清　高其佩

指头画的设色，就写意指画和
工致指画两者画法有所不同。烘染
着色，可用毛笔亦可用指，但且须
结合指画独特的性能与要求。高氏
指画设色，配合指画特点，得一种
特殊情调，有其更深远的吸引力。

又过去笺扇店里出售的熟纸，种类殊多，以普通生单宣加重矾制成的，
是为普通矾纸，质地较毛，殊合指头画应用。普通生单宣加以较轻的矾水制
成的，是半熟普通矾纸，这种矾纸质地仍能渗水，墨色能变化，不过渗化的
程度比较弱些，用它作指头画是比较好的。其余如用煮硾笺加重矾制成的，
名雪月笺和冰雪笺，以较薄的六吉纸加重矾制成的叫蝉衣笺，都全不渗水，
比较光滑，不及普通生单宣制成的矾纸质地较毛，易于使用。自然指画的用
纸，与画的工细写意有所不同，与作画的技法派系也有所不同，知道它的性能，
灵活应用，对于用墨用色的配合，无不得心应手了。

生宣纸，纸身松，渗透水墨的力量大，尤其新宣纸，浆性未脱，纸性不软熟，指头着纸，落水落墨，骤而且重，比较难以掌握，故高青畴有"指画断难施于新纸"的说法。普通生纸（如高丽纸、发笺等）和普通的各种皮纸，渗化力较生宣纸弱，故高其佩不多用生宣喜用旧纸，也是这个原因。熟绢虽不太渗水，但有时还能渗一些水，质地也较不光滑，比砸过的矾纸为大好。但价格稍贵些罢了。

生宣纸虽渗透力强，将大焦墨法、大枯墨法、大泼墨法，相互应用，特有变化，可以得水墨淋漓，生气蓬勃，气象万千之妙。然非有艺术才能，久年经验，则容易流于一塌糊涂的境地，需注意。

以上是关于纸绢的问题。

墨与色的研磨溶解，大体上与笔画相同，唯溶色及研墨时需溶研得多些及浓些。石砚也与笔画同。

调色盒，除与笔画所用相同外，唯须增配调墨调色小杯五六只，调配墨与色，以便要浓蘸浓，要淡蘸淡，随意调合应用。

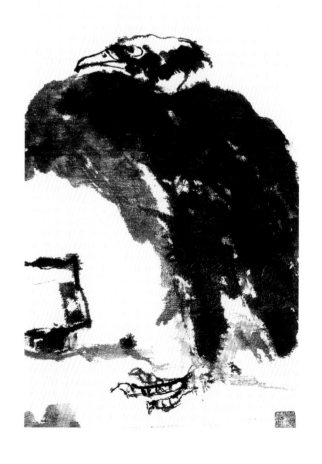

灵鹫图轴　潘天寿
　指头画的选材和构图，宜予简单概括。一般多取近景，少取远景，且以人物花鸟为多。

其余如水盂、镇纸、衬纸衬布、画桌等等，均与笔画全同。大画不能在桌上绘制时，只能在地上平铺绘制，因指头画大幅，每每因用水较多，贴在壁上绘制，墨与色容易延流下来，需要注意。

（二）　关于指头画的表现技法

关于指头画艺术，因具有它自己的特点，所以在技法表现上，亦与毛笔画有所不同，现在就根据指画表现要求，作简要的分述：

（甲）运指的方法

作画的指头，指甲不宜过长，也不宜过秃。指甲过长，运用时则有碍于指肉，只可全用指甲，而不能兼用指肉，所作的线条，往往不能圆浑。指甲过秃只可全用指肉，不能兼用指甲，则无助于指力，所作的线条，又往往肥浮、软弱，不见骨力。指甲与指肉两者必须相辅而相成，使能达到圆浑沉着而有骨力的效果。故高其佩曾刻有印章说："传神写照，在半甲半肉间。"然而在作工整较细的花鸟人物，必须要较细的线条时，只可单用指甲，以成全它的工细，这不是经常的。高青畴《指头画说》云：

"公作细画人物花鸟，利用甲也。数幅后，甲渐秃，画泼墨山水及屏障巨幅，人物龙虎，而乘指甲将秃未秃时画成。"

原来指头画是不宜于画工细小品的，偶然为之，当然可以。然主要的，还在于作泼墨的屏幛巨幅，才合于指头的条件。一般的写意指头画，以用大指、食指为中心，故高其佩所说"甲肉相半间"，实为运用食指及大指的技法而说的。

指画的用指，最常用的是食指，食指着纸，不是甲背，也不是罗纹的前端，而是用指头前端的左、右侧面，甲肉并下，这是最正常的用法。倘专用食指指甲的时候，只需用食指侧下，稍向指甲方面一些就可。又如以食指作指画，需要线条画较粗时，可用食指前一节侧下稍向指甲方面一些，勾推来往应用，其线条的粗细，往往可以抵联笔。此种指法，近于卧笔，不能圆挺，是一缺点。大指的用指法，大体与食指同。

食指除以上的用法以外，还有一种用法，就是食指罗纹的前端，全部按下，成一罗纹椭圆点，为花卉人物，点苔之用。

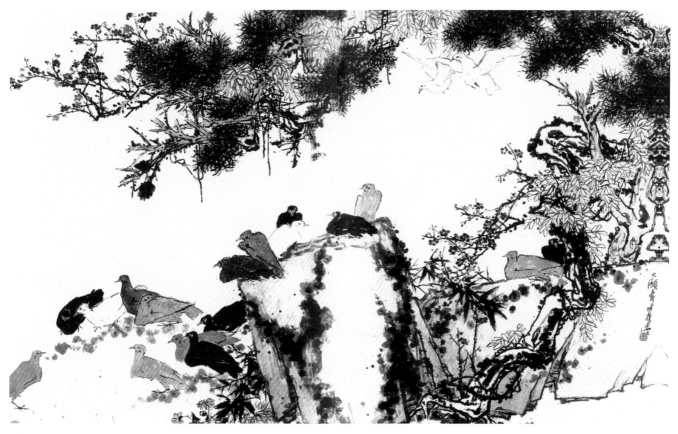

松梅群鸽　潘天寿
　　指头画的题款，除了与毛笔画大致要求相同外，还需加题
"指墨"或"指头画"等字样，以便于观者的赏鉴和评价。

　　指头画除用食指以外，小指与大指亦常常应用，小指多用指甲作细线。与大指、食指稍异，所作线条略比食指所作线条稍细。

　　除以上大小指及食指以外，中指及无名指是不常用的。然而有时画泼墨破荷叶等，可用食指与中指无名指合并应用。倘嫌不够阔大时，可用全掌贴纸绢涂抹，那么，横涂竖抹，无不自由畅快了，它的阔大程度，已在匾额笔的程度以上了。

　　指头画的基础作画工具，不外五个指及掌六种，然《指头画说》中却载高其佩能用拳写扁额大字，用拳写匾额大字究竟如何写法，既未目睹书写情况，也未经试验过。以意推想，用拳作大字比用指作绘画更为困难，想不出用拳作线的优点，也觉得好奇的意义更重，应存而不论了。

　　指头画工具虽较为简单，然而应用指头的技法，却变化多端，高其佩画小人物及花鸟，常将无名指及小指互用，作大幅常将无名指中指并用。倘使勾行云流水，

则三指并用。兹录《指头画说》中的记载，以供参考：

"画小人物花鸟，无名指小指互用足矣。大幅必是两指同用，若画行云流水，则三指并用，故头绪似乱而实清，无板滞之病，省修饰之烦。秉所藏小册风竹，则兼用大指，向外撇之，神哉！神哉！"

又高其佩画细苔，用无名指、小指双点，大丛苔棘及树叶，则三指连并，以指背拓成，小幅枯柳新柳却专用指甲。《指头画说》云：

"细苔用无名指小指双点，饶有生枝枯枝之趣，攒三聚五，何其拘执，大丛苔棘，则三指连并，以指背拓之，浅深浓淡，浑然天成，自有郁葱之致，树叶亦用此法。巨幅枯柳用两指急扫，或重或轻，或淡或浓，任其自然，但不得增减一丝耳。小画枯杨新柳，则专用指甲，其急如风，其细如发，其健如钢，其锐如针，银钩铁画，远不逮也。是岂笔之所能为哉！"

烟云飞帆图轴　潘天寿

指头画自高其佩创始以后，其发展殊蓬勃，作家也殊多，而用指的方法亦各有不同，因无记载，也无从加以详考。例如同治中，番禺人罗清，字雪谷，弃家游日本，工指头画。《岭南画征略》等说他作画时，于指甲中藏棉花少许，故他的指画，与笔画无异云云。按高其佩用指作画，是依据梦中土室中用指之法，因以指蘸水仿其大略而来，定不至在指甲中藏少许棉花。不知雪谷在指甲中藏少许棉花，使指头不发生时时枯竭之病，都不知道如何藏法？然雪谷的指画，由于藏了棉花的关系，致所画的指头画，与笔画无异，实失指画的特点，殊无意义。然而过分强调指画特点，也容易落于机械，需要在指头画的特点之外，捉住指头画的神情气韵才不失用指头作画的意义。

（乙）用墨的方法

指头画用墨方面，已在上面用纸、运指各段大体谈到，即是宜用大焦墨、大湿墨、大泼墨以及枯墨积墨等。指画画大泼墨时，用指蘸墨，往往苦于水墨的分量太少，可用小杯子，先调好浓淡的墨水在杯子内，倾倒于宣纸上，用无名指中指拇指三指并用，轻快涂抹，极能得到墨迹淋漓之妙。指画用破墨法，往往以浓破淡为多，以淡破浓较为艰难。焦墨、枯墨，全用枯干指头落纸，每感画时滞腻不爽，不易掌握，需要注意墨色清醒。

总之，指画的用墨法，与笔画完全不同，而且枯湿墨之变化，比笔画难控制，必须有熟练的经验，才能如老将用兵，颐指气使，无不如意。

（丙）烘染设色的技法

指头画虽也可以作较精工的画件，然不可能过于精工，故可说是属于写意画的范围。高青畴也是这样说：笔多工细，指多写意，写意画自然重在写意的笔致，以及写意的用墨用色烘染等这一面说，指画在它的一点一画中，不可能离开写意的特有意致，否则就束缚住指画的独特性能了。又写意画应以墨色为主，烘染设色为副。自然指头画也以墨色为主，烘染设色为副。反一面说，用指头来烘染设色，不论重烘染、重设色，与轻烘染、轻设色，有指头独具的缺点，难以与毛笔作同等的要求，这是无可讳言的。又指头画以墨色为基底，即以指头所表现的特点，已纳入于墨色基底之中，即烘染敷设，实已表现出指头画的特性与价值。烘染设色不过是辅助墨底精神的神情气韵罢了，故

设色与烘染两者，往往可以用毛笔来代替，不相妨碍。《指头画说》云：

"公生平作画，以绢本亲笔烘染者，与箑册手卷为神品。公指画过多时，必须倩人烘染。昔宦游两浙时，延请华亭陆昉，邗上袁文涛江，虎林沈禹门鳌，皆能自树一帜者；以公之指墨草创，而用三君秀笔妙染，且当壮盛之年，每一画出，如天上神仙，非烟火食者所能望见。"

然而写意指头画与工致指头画的设色，两者画法有所不同，设色要求也不同，应分别对待。《指头画说》云：

"写意可以意到笔不到，花青赭石，红黄青绿，俱不碍稍艳，随意点染，但得神味机趣足矣。工致则浅深浓淡，毫发不苟，斯为合作。"

又，指画的烘染着色，不用毛笔而全用指头，也是可以的。《指头画说》云：

"指头蘸色晕墨，作没骨花鸟，幽艳古雅，已称独绝。复写人物，用赭石涂面，不事勾勒，而生气逼人，尤夺造化。"

细看以上三段记载，指头的烘染设色，不论用指用笔，都无关系，而是在要染得好、设得好，以配合指画独特性能与要求。现将《指头画说》中关于高其佩指头画烘染设色的记载，摘录于下，以供参考。

雄鸡水仙图　清　高其佩

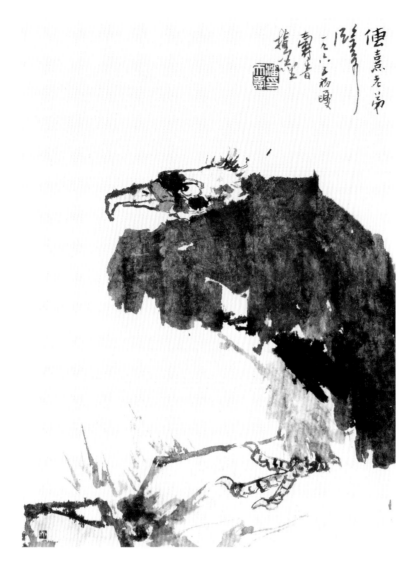

指画灵鹫图轴　潘天寿

潘天寿在全面而深入地研究了指画的发展历史后，对指画的优缺点做出了详尽的分析，并努力付诸自己的艺术实践之中。

画家极重笔墨，而渲染亦未可忽，公之染法，极变化莫测，等一树石，而形色气韵迥殊；等一云水，而浅深态度各异。如人之面目声音，无一不同，无一相同，斯之谓人。公之染法如是，斯之谓画。设色不难于鲜艳，而难于深厚，尤所不易得者，唯旧气耳。……公染山水，配合诸色，往往令人难辨，故迥异乎人。

用墨设色，宜轻宜淡，忌重忌浓。轻淡则清而秀，浓重则浊而俗。奈指画纸本，只宜浓墨重用，一或破水，则穿透矣。故不能轻而淡也。墨气既浓且重，则设色亦如之，过于轻淡，则不相称。然浓且重，未见其浊而俗何也？腕底指下有书卷气于其间也。如米家父子，画愈重而愈觉其润泽，仿之则浊且俗矣。绢本册箑，墨中俱可破水，故墨气极轻而淡，而设色亦如之。故纸本与绢本册箑，如出两手，况皆亲笔渲染，故尤不同。然轻且淡，未见其薄而弱，何也？指下画中具有神气元气于其间也。如云林画愈淡而愈觉其秀雅，仿之则薄且弱矣。

看了上面的几段记载后，可体会到，高其佩用毛笔替代指头设色或用指设色，其主点在于与指头画特点配合，而得一种特殊情调，使观众欣赏画内主题和神情韵味，更有深远的吸引力罢了。

（丁）指头画的选材构图题款及其他需注意之点

指头画的选材，大原则与笔画相同，但宜乎简单概括，多取近景的材料，少取远景的材料，才合指头画的表现。因为取近景物体大，材料简，落指可粗；取远景，物体小，材料多，处理需细。以山水人物花鸟而论，人物花鸟多取近景，山水多取远景，故近三百年中的指头画家，以人物花鸟的作者为多。尤其是山水，如董叔达、文衡山，以及清初四王山水诸派系，多取远景，细密重叠，更难以取胜，即使勉强画它，也无法出人头地。《指头画说》云：

"公指画群仙宫娥，信手涂抹，粗服乱头愈形其美。"

这"粗服乱头愈形其美"，自然与指头画的工具，宜粗不宜细，有极大关系的。指头画的构图，要不落常套，这原则即毛笔画也是如此。过去一般画家的布局，常是下重上轻，现在的一般作家却常是上重下轻，可说恰恰相反，都是落了套子。欲求不落常套，需要多参加社会实践、多读

指画山水　潘天寿

有了毛笔画的基础，还得对指头画有个循序渐进的学习过程。这不仅道出了指画源于笔画，而且说明只有在毛笔上有着深厚扎实的根基技巧，方能在指头画上创出条路来。

书本、多看名作、多游历山川、多运用思考，融会贯通，偶然妙得，自然能别开蹊径而不蹈雷同了。明屠隆《画笺》说："昔人评大年画，谓得胸中万卷书更奇古。"释道济《画语录》说；"山川使予代山川而奇也，山川脱胎于予也，予脱胎于山川也，搜尽奇峰打草稿也，山川与予神遇而迹化也，所以终归于大涤也。"高青畴记高且园布局说："公凡所作，皆生平经历山川真境，故丘壑无或雷同，个中人徒叹难及，门外汉惟诧奇异。数十年中，绝无一人勘透此关。"故高且园所作指画，成就极大，无怪在近三百年来直无人可和他并驾齐驱了。

绘画的取材，应根据各时代现实生活的不同特点，加以作家的学问智慧，与独有的技法，作更深沉精到的反映，才能达到无或雷同的境地。

至于指头画在画面上的题款，这与毛笔写意画一样，非常重要。画面上用印章，也与笔画上题款一样重要，须要十分加以重视与研究。原来我国绘画，发展到元明时代，题款、盖章与画面发生极密切、极复杂的配合关系，是大家所知道的。尤其在写意画方面更是这样。指头画以写意为主，以指头为工具的关系，取材布局，宜于简古，在画面上的题款用章，尤比毛笔写意画为更有重视的意义。《指头画说》：

"古人有落款于画幅背面树石间者，盖缘画中有不可多着字迹之理也，近世忽之。公落款常书二三字于角上，或书于实处，或加年月，书数字于侧边，皆与画意洽和而不可增损移易。或用一私印，或加一二闲章，亦与画意大有关合。"

毛笔画的题款在末了处，必须题姓名或字号，姓名字号题完后，可说已完成了。然而指头画却还不够，就是在姓名字号下，还需加题"指墨"或"指头画"等字样才算完全，因为毛笔画是人人知道的，不需要写明毛笔画，而指头画不写明指头画，每每使赏鉴的人，不知道是指头画。而当做毛笔画看，对于赏鉴和评价来说，往往发生误解，是所必然的。倘使在题款末了的姓名或字号下，不写明指头画时，也必须加盖"指头画"或"指墨"等图章，以为识别。《指头画说》云：

"号下书'指头画'、'指头生活'字样者，则多用名号印，或加一二闲章。落单款者，必用'指头画'、'指头生活'、'指头蘸墨'等章，款与印章亦弗重复。"

又我国绘画自高其佩创始指头画以后，同时又有指头书法出现，简称曰"指书"，何人创始无从稽考。然而《指头画说》中载高其佩能用拳写匾额大字，那么这指头书法，

梅月图　潘天寿

　　潘天寿将对指画的研究，提升到了一个哲学的高度，用辩证的法则，道出了毛笔画与指头画，变与不变，不变与变的内在深刻的关系。

　　同创始于高其佩，也未可知。然而这种书法，在我国书法上的价值如何？地位如何？因不在本文范围之内，姑且存而不论。但是造型艺术，每需注意统一，是一重要条件，因之高其佩以后的许多指头画家，往往用指书题款，以合统一原则，是必要的。然而指书全以指头为书写的工具，写胡桃大小的字为适合，如小于胡桃的字，只能用小指甲书写，必然锋芒毕露，圭角横生，难以写得美好，是一事实。又郑德凝所作指画，每用柳条题款，他的用意自然在画面上的统一，但用柳枝写字，不易美好，而且写时也不方便。

　　高其佩的指画，都用毛笔题款，也不觉到太不统一，因此指头画的题款，可用毛笔书写，殊感好处多，缺点少，应该从权沿用的。

五　结束语

关于指头画的问题，所述大体如前。

根据党的"百花齐放"的方针，指头画应该说是中国绘画的一朵花，虽不能说是花王，作为一朵花来争艳，这也未始不可。因为我们党的文艺方针，就是要求文艺为工农兵服务的原则下，鼓励不同画种、不同题材、不同体裁、不同风格、不同艺术形式的多样化的发展，我今天之所以谈这个问题，也就是本着这个意思来说的。

对于指头画的创作，还得让我重复说几句：要学指头画，还得从毛笔的基础入手，不能以指头画可以取奇偷巧而来玩玩墨趣，我们必须从内容出发，下功夫去创作。而且对于指头画这一传统艺术，我们也得根据时代的要求，发挥我们的智慧，一方面加以继承，另一方面要加以革新和创造。石涛说："凡事有经必有权，一知其法，即工于化。"道理便是如此。总之，我们应该积极地要求使指头画发展得更好，为人民服务得更见效能。

注释：

注1：张彦远，晚唐河东人，字爱宾，擅书画，著有《历代名画记》行世。

注2：张璪，唐，吴郡人，字文通，擅山水树石，高低秀绝，咫尺深重，所说南宗山水，由摩诘传至张璪，而递五代的荆、关。初毕宏以画松石擅名当代，一见文通所作古松，惊异他唯用秃笔，或以手摸绢素，问他所受，曰："外师造化，中得心源。"宏因之搁笔。

注3：毕宏，盛唐河南偃师人。大历中为给事中，改京兆少尹，为左庶子。树石奇古，擅名当代，尤长古松，杜甫尝为毕宏作《双松图歌》有"天下几人画古松？毕宏已老韦偃少"的句子。评论家说："树木改步变古，自毕宏开始。"后见张璪画松，因之搁笔。

注4：方薰，清，乾嘉时浙江石门人。字兰士，山水结构精微，风度闲逸，花卉亦娟洁明净，绰有余韵，著有《山静居画论》行世。

注5：张庚，清，雍正时秀水人，字浦山。

注6：高其佩，清，铁岭汉军人，字韦之，号且佩，又号南村，以父爵荫官，自知州至侍郎都统。天资超迈，工诗，工指画，凡花木鸟兽人物山水，以及龙虎虫鱼，无不精妙，雨烟远树，襄笠野翁，云气拂拂，更为奇极。秦逸芬说他的笔墨山水沉着，人物生动尽致。深得吴小仙神趣。世人但知道他的指头画。雍正十二年甲寅卒。

注7：高秉，字青畴，号泽公，辽阳人，高其佩从孙，工指画，著有《指头画说》行世。

少陵诗意图　潘天寿

　　要想在指头画上有所成就，必须先认真学习毛笔画。如果不在毛笔画扎下稳固的基础，而错误地认为指头画新奇，或者以为用指头来画可以取巧，可以好奇炫世，不愿在毛笔上下苦功，这是不对的。

作品欣赏

拟缶翁墨荷图轴

秋华湿露图轴

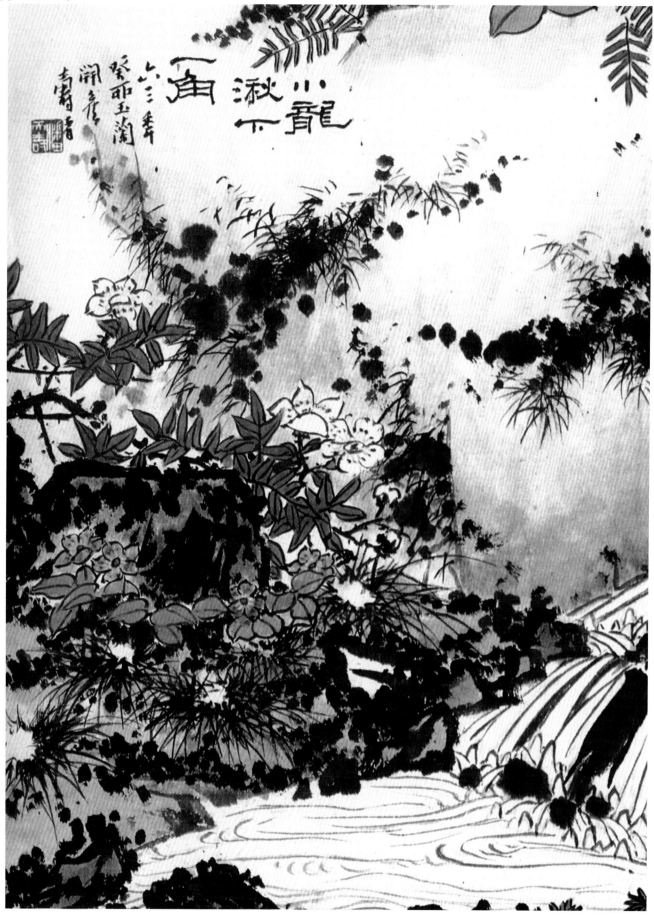

小龙湫一角图

兰菊图

蜘蛛图

葫芦菊花图

夕雨红榴
名丞诗
白尝时

花卉小品

塘西
名种
寿者

花卉小品

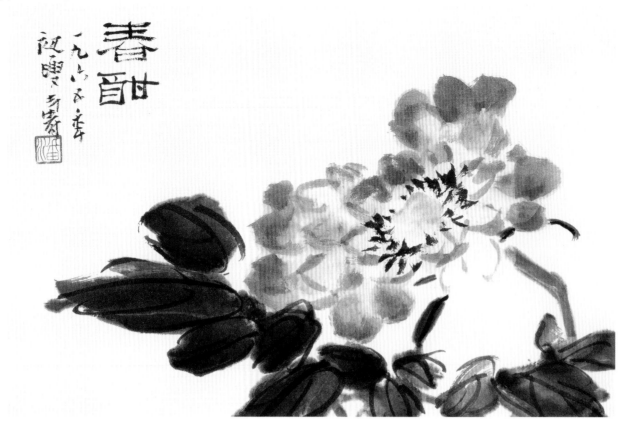

花卉小品

花卉小品

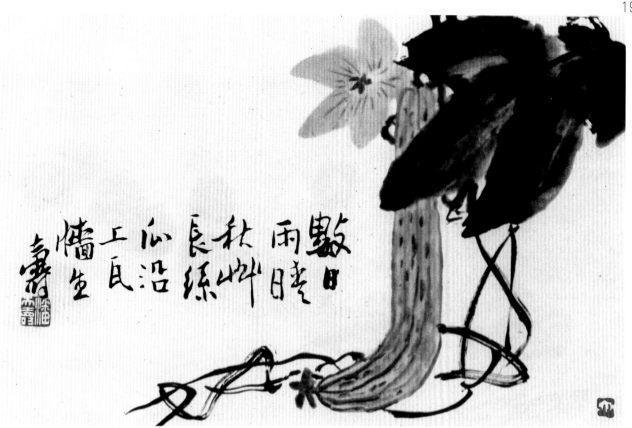

丝瓜图

鳜鱼图

姿媚媚保保乎毛羽斓斒誉抱雛此是農家寻常事莫嫌

生息属陶朱

言字误烟寿又记

以秃纸秃指画徐炜室指畫墨不板以笔化石

山寿秋雷婆站上寿

报雏图轴

翠鸟图轴

猫石图

雨霁图

清浦
出屯
朗月
白天
迎風
衣宝
婆娑
小径
在墨指
蓬墨为
芳吾林玫玫的勾高
晨園碧泛今未庚
老齐

水仙图

篱菊图

梅兰竹图

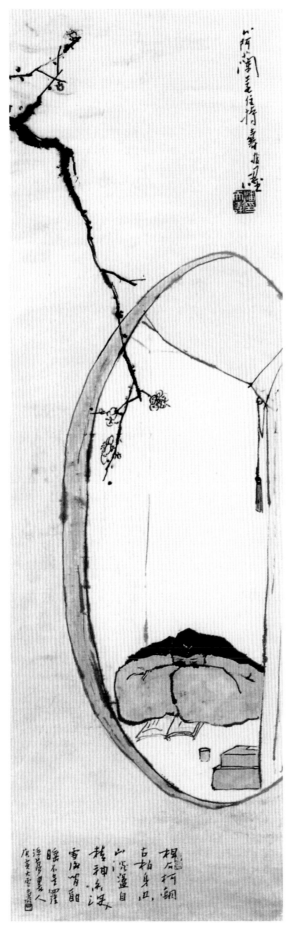

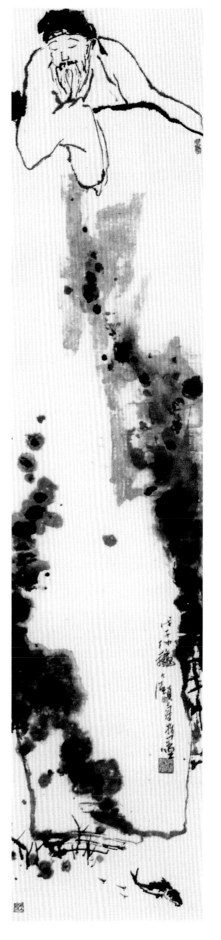

梅花高士图　　　　　　　　　　濠梁观鱼图

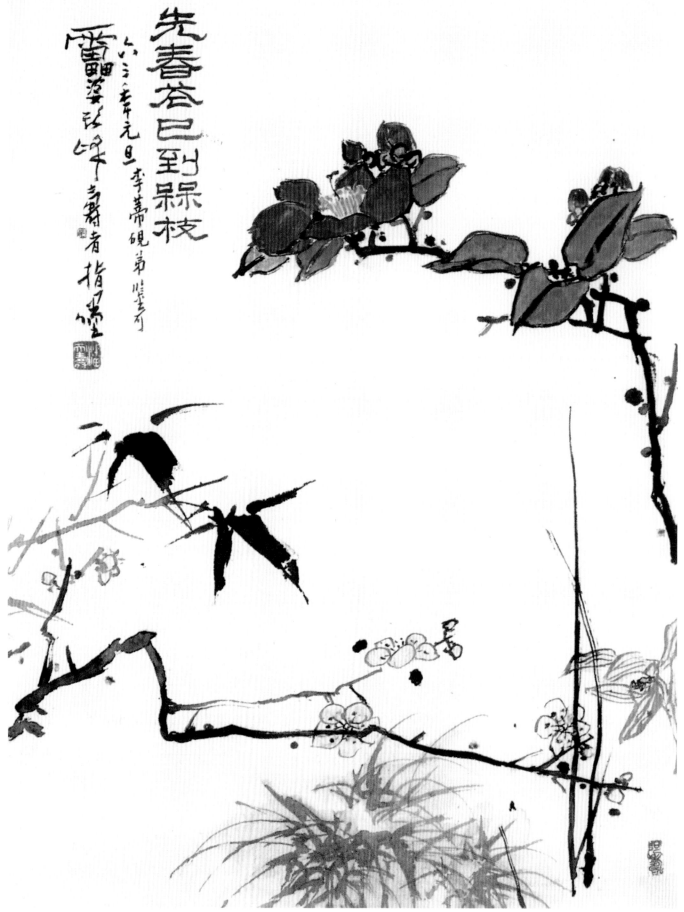

先春梅花图

秋蟹图

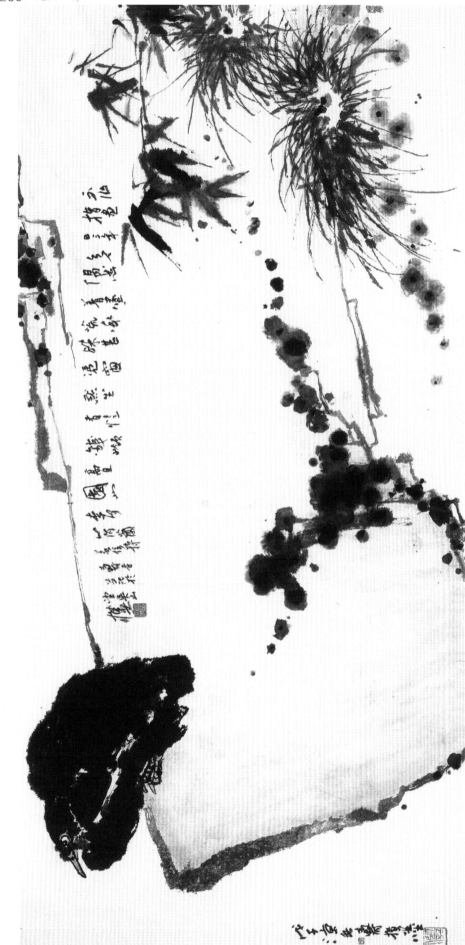

磐石墨鸡图轴（指画）

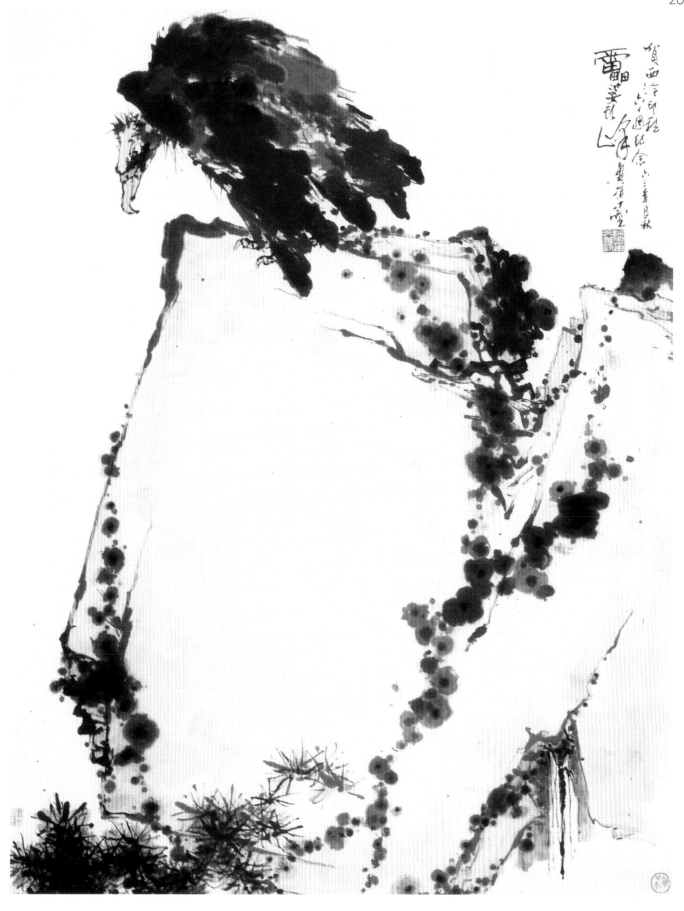

灵鹫俯瞰图

百花齐放图

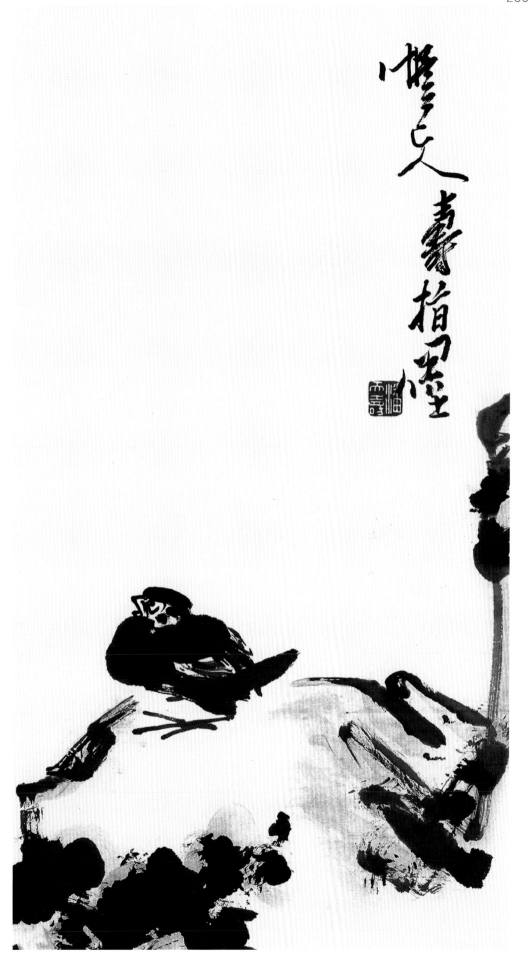

仿八大山人笔意

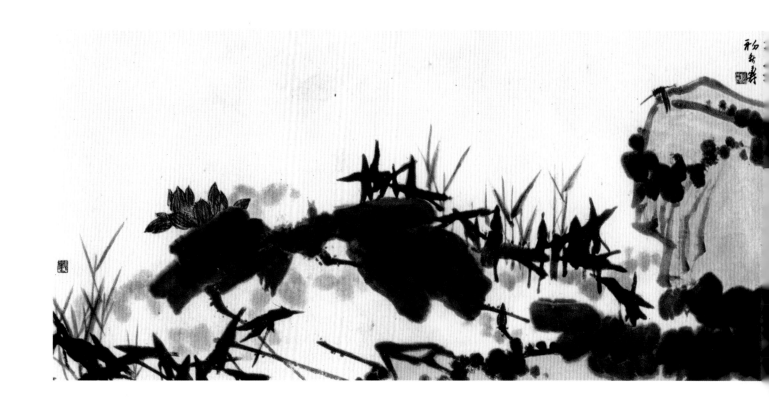

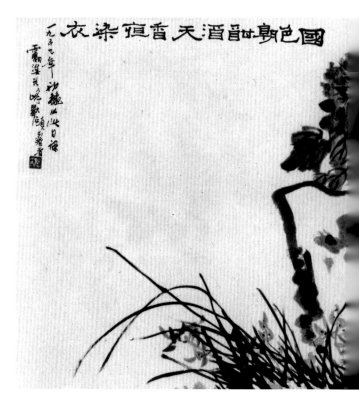

国色天香

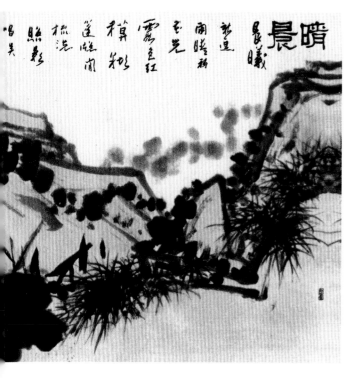

晴晨图

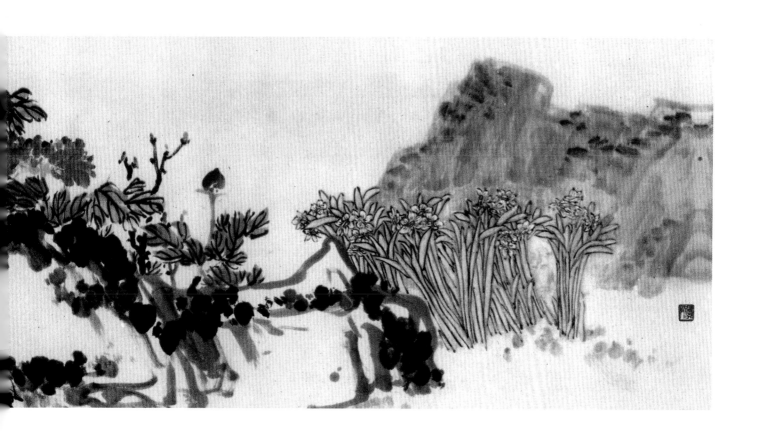

潘天寿常用印章

潘天授印

强其骨

未能陈言务去

潘天寿印

金石寿

天寿

鸡形印

潘

阿寿

潘天寿

天寿

潘天寿

潘天寿

寿

阿寿

止止室

大颐

止止楼

寿者相

天授

潘天寿艺术年表

1897 年

3 月 14 日（农历二月十二日），出生于浙江省宁海县冠庄村，原名天谨，学名天授。

1903 年

生母病故。是年夏，入村中私塾读书。文章日课之外，喜欢写字，热心于临摹《三国演义》、《水浒传》等小说插图。

1910 年春

入县城正学小学读书，接受西式学校教育，课余喜爱书法、绘画、刻印。

在县城纸铺购得《芥子园画谱》及数本名人法帖，成为他自学中国画和书法的启蒙教材，从此立志毕生从事中国画。

1915 年秋

以优异成绩考取浙江省第一师范学校，赴杭州就读。

1918 年

师范四年级，为同学作《枇杷图》。

1919 年

为同学作《紫藤白头翁》等画。是年，参加杭州"五四"爱国学生游行集会。

大约在 1919 年至 1920 年间

与刘海粟在杭州丁家山首次相见。

1920 年春

参加浙一师进步学潮。夏，毕业，回宁海下正学高小教书。工作之余刻苦自习绘画、

书法、诗词、篆刻。

为赵平福（柔石）作《疏林寒鸦》、《晚山疏钟》。

1921 年

经常临摹民间古旧书画，钻研画论。

作《紫藤明月》、《雪景八哥》等画。

1922 年春

转浙江孝丰县（今安吉县）高等小学教书。

与沈遂贞在孝丰一字阁开书画展，作品中有指墨画。作《古木寒鸦》、《长风白水》、《济公与象》、《秃头僧》等。

1923 年春

任教于上海民国女子工校。夏，兼任上海美专中国画系国画习作课和理论课教师。

结识吴昌硕、王一亭、黄宾虹、吴茀之、朱屺瞻，画风向吴昌硕接近，由原先的恣肆挥洒向深邃蕴藉发展。

作《秋华湿露》等。

改"天授"为"天寿"。

1924 年

任上海美专教授，着手编著《中国绘画史》。

经常参加各种展览，观摩古今书画，结识先辈名家。着重攻写意花鸟，又攻山水画。

作《行乞图》、《垂杨系马》、《狸奴守岁》等画。

1925 年

1 月在上海完成《中国绘画史》。2 月，在杭州写成序言。

6 月 20 日，与刘海粟、诸闻韵等教授联名在《申报》刊登启事，接受订件，为五卅惨案中死伤的工人、市民举行义卖画展。

作《晴峦晓色》、《春风淡荡》、《古梅》等。

1926 年 7 月

所编《中国绘画史。由商务印书馆出版。

冬，与俞寄凡、潘伯英发起创办了上海新华艺术专科学校。

1927 年春

新华艺专招收第一期学生，潘天寿出任教育系主任教授。

1928 年

初春应邀担任杭州国立艺术院中国画主任教授，兼书画研究会指导教师。自此一直定居杭州。同时兼任上海美专、新华艺专等校授课教师。

是年冬，与王一亭、刘海粟在名医徐小圃家宴请日本画家桥本关雪。桥本关雪与他笔谈："南画创于中华。可惜我不是中国人，不在中华长大，对各地名胜古迹观光机会不多，每隔一二年便来旅行写生一次，以弥补缺陷、增强修养。"潘天寿在归途中对刘海粟说："我们生在中华真是三生有幸。桥本很用功，一心想继承我国南宋诸大家的神韵，可惜感情欠深沉，下笔仍是岛国人本色，作品回味不多。我们要奋力笔耕，不能让东邻画家跑到我们前面去啊？

作《绯袍》、《青山白云》等画。

1929 年春

赴上海参观唐宋元明古画及石涛、八大专题展，作《读八大石涛二上人画展后》诗。

是年夏，参加艺专组织的访日美术教育参观团，走访了东京美术学校，帝国绘画馆、博物馆等机构，了解日本艺术教育情况。

作《鸡冠八哥》、《西湖秋色》。

1930 年

作《观瀑图》、《幽谷图》。

1931 年

参加"艺苑"画展，作品《兰花》收入美术展览会专号。

作《江洲夜泊》、《石壁飞瀑》、《山居图》、《霜天暮钟》等。

1932 年，与诸闻韵、吴茀之、张振铎、张书旂等组织"白社"国画研究会，主张以"扬州八怪"的革新精神从事中国画创作。曾先生在上海、南京、杭州和苏州等地举办画展，甚获好评，并出版二集《白社画集》，其中收入了潘天寿的《江洲夜泊》、《梅兰竹石》、《赠悲鸿鱼鹰图》、《芭蕉雄鸡》、《穷海秃鹫》、《石梁飞瀑》、《松壑鸣泉》等作品。

10 月，参加"新华艺专教授近作展览"。

1933 年

作品参加徐悲鸿在法国巴黎主持的"中国近代绘画展览"。

10 月 17 日到 22 日，"白社"第二届画展在中央大学礼堂举行。

修改《中国绘画史》，编写《中国书法史》初稿。

作《夕阳山外山》、《鳜鱼》等作品。

1935 年

春节，"白社"第三届画展在杭州开幕。

加入朱念慈所创"莼社"。

9 月，参加"百川画会"。

作《江洲夜泊》、《山居图》。

1936 年

所编《中国绘画史》经修改后再版，列入"大学丛书"。

8 月，"白社"第四届画展在苏州公园图书馆举办。

作《梦游黄山》。

1937 年

4 月 1 日，潘天寿作品《墨猫》、《行书立轴》在南京美术陈列馆举办的"第二届全国美术展览会"展出。

《江洲夜泊图》在"中国画会第六届展览会"展出。

1938 年
整理旧诗稿,编成《诗賸》一册。

1939 年春
在国立艺专绘画系主持中国画专业。

1940 年
作《楚兰图》。

1941 年
作《秃笔山水》、《山居图》、《兰竹石》、《小城山水》等。

1943 年
编写《中国画院考》。
理历年诗作,编为《听天阁诗存》付梓。
作《秋酣》、《行书画论手卷》。

1944 年
潘天寿的《中国花卉画之起源及其派别》一文发表于《前途》杂志第 1 卷第 4 号。
编著教材《治印丛谈》。
作《山斋晤谈》、《黄山虬松》、《观瀑图》、《微雨蔷薇》、《江洲夜泊》等。

1945 年
在重庆举办个人画展,甚至获好评。
作《浅绛山水》等。

1946 年

作《幽兰灵芝》、《秋风红菊》等。

1947 年

潘天寿《佛教与中国绘画》一文收入王扆昌主编中华民国 36 年《美术年鉴》。

作《水墨山水》。

1948 年

潜心创作，数量剧增。作有《萱花狸奴》、《垂杨系马》、《秋夜》、《灵芝》、《旧友晤谈》、《盆兰墨鸡》、《秋意》、《乔松》、《柏园》、《松下观瀑》、《松鹰》、《行乞》、《濠梁观鱼》、《烟雨蛙声》、《读经僧》、《磐石墨鸡》等，由此确立了他在艺术上的独特面貌。

1949 年

作《耕罢》。

1950 年

任中央美术学院华东分院"民族美术研究室"主任，与吴茀之等一起大量收购、鉴定民间藏画，分类造册，装裱修整，充实院系收藏，为教学提供了充分的直观教材。

作人物画《踊跃争缴农业税》、《文艺工作者访问贫雇农》、《种瓜度春荒》。

1952 年

作《丰收图》。

1953 年

与吴茀之、诸乐三等人赴山东讲学。

作《江南春雨》、《江洲夜泊》、《和平鸽》、《焦墨山水》。

1954 年

著《中国画用具材料常识？毛笔的常识》一文。

为北京饭店作《小憩》、《红荷图》。

作《竹谷图》、《之江遥望》、《美女峰》、《睡猫》、《江洲夜泊》、《晚风荷香》。

1955 年

作《对于文艺思想的体会》的发言，明确提出了自己对于发展民族艺术的主张。认为要创造中华民族的新文化，一定要研究继承过去遗留下来的文化遗产，重视发展民族形式。强调"真诚、坚毅、虚心、细致地研究古典艺术"。

作《灵岩涧一角》、《梅雨初晴》。

1956 年

撰写《顾恺子》一书和《吴道子的生平概况》。

作《石榴玉簪》、《恭贺年禧》、《越王台》。

1957 年

撰写《中国画题款之研究》、《谈谈中国传统绘画的风格》。

在《美术》1957 年第 1 期上发表《回忆吴昌硕先生》一文。在《美术研究》1957 年第 1 期上发表《吴道子的生平概况》，第 4 期上发表《谁说"中国画必然淘汰"》。

作《记写雁荡山花》、《莹莹山水》。

1958 年

作品《露气》参加 12 月莫斯科举行的《社会主义国家造型艺术展览会》。

作《鹭石图》、《铁石帆运》、《小篷船》、《松鹭》、《长松流水》。

1959 年

4 月 1 日在《文汇报》上发表《要有更美的画》。

撰写《花鸟画简史》初稿。

应邀以《鹫鹰》、《小篷船》、《江天新霁》等作品参加苏联举办的《我们同时代人》展览。

作《记写百丈岩古松》、《晴晨》、《江天新霁》、《国色天香》、《江山如此多娇》。

1960 年

作《夕阳山外山》、《堪欣山社竹添子孙》、《松石》、《小龙湫一截》、《百花齐放》、《初晴》、《映日荷花别样红》。

1961 年

4 月，在北京"全国高等院校文科教材会议"上，提出中国画系人物、山水、花鸟三科分科教学的建议，写《中国画系人物、山水、花鸟三科应该分科学习的意见》。

作《携琴访友》、《春塘小暖》、《松鹰》、《抱雏》、《梅兰夜色》、《晴峦积翠》、《小亭枯树》、《雨后千山铁铸成》、《梅鹤》、《微风燕子斜》、《雁荡写生》、《水墨花石》。

1962 年

4 月，在杭州召开的"全国高等院校文科教材会议"上，提议国画专业应把诗词、书法、篆刻等列为正式课程。

秋，"潘天寿画展"在新落成的北京中国美术馆展出，随后又到上海、杭州等地展出。

冬，参加美院举办的素描教学讨论会，提出中国画要有自己的基础训练方法。

在《东海》杂志 1962 年 10 月号上发表《谈黄宾虹山水画的成就》。

为缅甸驻华大使馆作《雨霁》，现藏于钓鱼台国宾馆。

作《南天秋雁》、《青绿山水》、《梅花芭蕉》、《晴霞》、《菊竹》、《石榴》、《欲雪》、《鱼乐》、《秀竹幽兰》、《记写少年时故乡山村中所见》、《写西湖中所见》等。

1963 年

元旦，"潘天寿画展"由上海美协、中国画院主办，在上海美术馆展出。

在潘天寿主持下，美院正式成立书法篆刻科。

事理《听天阁诗存》。

作《小龙渊下一角》、《雁荡山花》、《听天阁图卷》、《春酣国色》、《无取限风光》。

1964 年

"潘天寿画展" 在香港展出。

作《泰山图》、《暮色劲松》、《光华旦旦》、《蛙石》。

1965 年春

随学校师生到上虞县参加农村社教运动。

作《菘菜》、《指墨南瓜》、《红菊醺风》、《数点梅花》。

1966 年春

作《梅月图》。

6 月初，"文化大革命" 爆发，被关进牛棚监禁达三年之久。

1967 年初

被带到嵊县参加批斗大会。

1968 年

浙江美院 "打潘战役" 达到以高潮。

1969 年初

被押往家乡宁海县等地游斗，回杭州途中在一张香烟壳纸背面写下最后首诗："莫此笼絷狭，心如天地宽。是非在罗织，自古有沉冤。"

4 月，重病中被押往工厂劳动。由于心力衰竭引起昏迷，送医院抢救，此后即卧床不起。

1970 年

8 月，因得不到及时、认真的治疗，出现严重血尿。

1971 年

5 月，在听了向他宣读的"定案结论"（安案为"反动学术权威"，敌我矛盾）后，愤慨疲备至极，又大量出血，再度送往医院抢救。

9 月 5 日天明前，潘天寿在冷寂黑暗中长辞人世。

图书在版编目（CIP）数据

潘天寿 ：潘天寿花鸟画论稿 / 潘天寿著 ；叶子编.
—— 上海 ：上海人民美术出版社，2018.1
（书画巨匠艺库）
ISBN 978-7-5586-0612-0

Ⅰ．①潘… Ⅱ．①潘… ②叶… Ⅲ．①花鸟画－国画
技法 Ⅳ．①J212.27

中国版本图书馆CIP数据核字(2017)第275097号

书画巨匠艺库·潘天寿

潘天寿花鸟画论稿

著　者	潘天寿	
编　者	叶　子	
出版人	顾　伟	
主　编	邱孟瑜	
统　筹	潘志明	
策　划	徐　亭	
责任编辑	徐　亭	
技术编辑	季　卫	
装帧设计	译出传播	
制　版	上海驰艺文化传播有限公司	
出版发行	**上海人民美術出版社**	
	（上海长乐路672弄33号）	
印　刷	上海利丰雅高印刷有限公司	
开　本	889×1194　1/16　14.75印张	
版　次	2018年1月第1版	
印　次	2018年1月第1次	
书　号	ISBN 978-7-5586-0612-0	
定　价	280.00元	